素描

按照步驟紮實你的素描結構能力

SKETCH

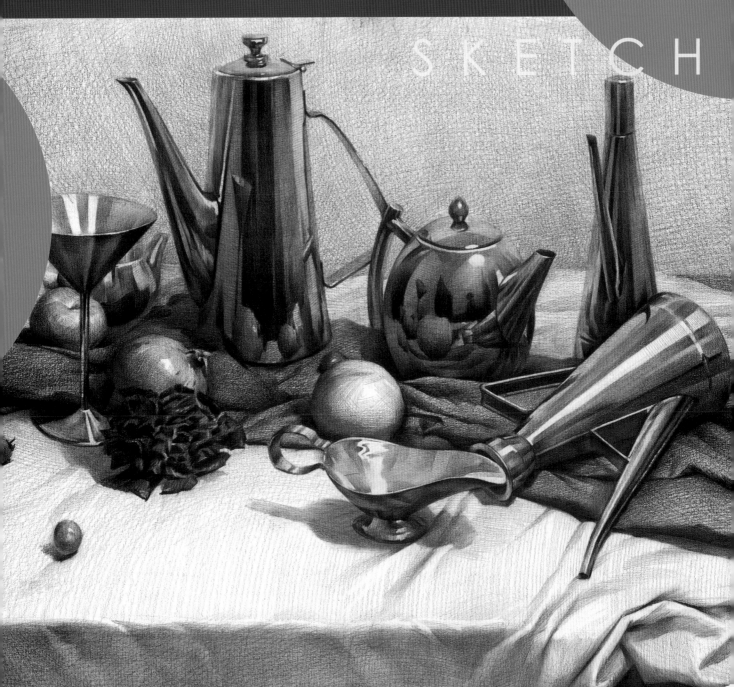

國家圖書館出版品預行編目(CIP)資料

素描：按照步驟紮實你的素描結構能力
　　/ 宋軍、熊琦編著. -- 新北市 ： 北星圖書,
2015.06
面 ； 公分
ISBN 978-986-6399-17-6(平裝)

1.素描 2.繪畫技法

947.16　　　　　　　　　104010077

素描-按照步驟紮實你的素描結構能力

作　　者 / 宋軍、熊琦
發 行 人 / 陳偉祥
發　　行 / 北星圖書事業股份有限公司
地　　址 / 新北市永和區中正路458號B1
電　　話 / 886-2-29229000
傳　　真 / 886-2-29229041
網　　址 / www.nsbooks.com.tw
e - m a i l / nsbook@nsbooks.com.tw
劃撥帳戶 / 北星文化事業有限公司
劃撥帳號 / 50042987
製版印刷 / 森達製版有限公司
出 版 日 / 2015年7月
I S B N / 987-986-6399-17-6
定　　價 / 350元

目　錄
CONTENTS

第一章 素描幾何形體

一、認識素描幾何形體

1. 幾何形體訓練對於繪畫的重要意義

素描幾何形體是繪畫初學者的必修課程，因為幾何形體在結構上比較簡單，同時也是一切複雜形體的最基本組成方式和表現形式。通過對幾何形體的繪畫學習，初學者不但能掌握最基本形體的素描表現方法，還可以循序漸進地掌握素描繪畫中的明暗關係、形體結構以及透視規律。

幾何形體一般採用石膏作為材料，不用考慮其本身固有色對形體明暗的干擾，有利於素描初學者集中精力研究光線對形體的影響，掌握素描色調的基本規律。

在素描學習的初級階段，幾何形體的訓練具有非常重要的意義。幾何形體是從紛繁複雜的物象中提煉出的最簡約、最基本的形體。石膏幾何形體整體簡潔分明、色彩單一、明暗表現比較明確，便於學生觀察和分析基本形體結構，研究物體的明暗變化。塞尚曾經說過：「世界上的一切物體都可以簡化為球體、圓柱體和圓錐體。」通過針對幾何形體的繪畫練習，可以培養學生歸納和簡化形體的能力，從而掌握正確的觀察方法；同時，也可以使學生大致瞭解素描的基本透視規律，提升其基本的造型能力。因此，幾何形體訓練是認識素描的第一步，是對靜物素描訓練的一個過程，也是以後所有造型訓練的基礎。所以說，幾何形體的訓練是整個素描教學的起點，也是其重要的組成部分，對繪畫初學者的意義十分重大。

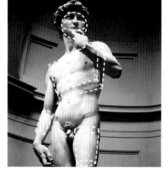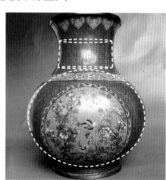

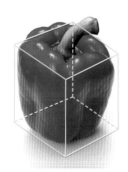

一切複雜的形（包括人物）都可以被簡化成幾何形體的組合。通過對幾何形體的研究、訓練，我們可以掌握自然界中多種不同形體在構造上最基本的規律。因此，幾何形體訓練對於繪畫有著非常重要的意義

2. 初學者應該重視幾何形體的訓練

學習素描是繪畫基本功訓練的重要組成部分，必須由淺入深、由簡到繁、循序漸進，不能急於求成。每一步都要認真研究素描的規律，並在素描練習中體現出來，畫出完整的素描作品。

現在，許多學美術的學生在素描基礎練習中往往忽略了針對幾何形體的訓練，多數學生畫幾何形體只是為了練一練形便草草了事，急於進行石膏像、頭像的練習。因此，學生在畫石膏像、頭像中暴露出的基礎問題，往往都是在幾何形體訓練階段沒有解決的問題，比如線條混亂、形體不準確、透視錯誤、色調簡單等。在整個繪畫的學習過程中，再高難的素描也離不開基礎素描，「萬丈高樓平地起」，只有在幾何形體訓練過程中掌握了素描的基本規律，打好紮實的基礎，才能在以後的靜物、石膏像、人像乃至人體素描中輕鬆面對，揮灑自如。

二、素描幾何形體的種類和繪畫材料

1. 石膏幾何形體的基本種類

 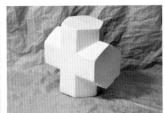

 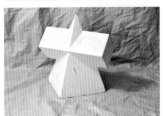

簡單石膏幾何形體的種類　　　　　　　　　　　　複雜石膏幾何形體的種類

2. 素描幾何形體的繪畫材料

鉛筆

鉛筆有軟鉛和硬鉛之分，以字母「B」和「H」進行區分，如2B、6B、2H、3H等。「B」的數值越大，顏色越重，並且越軟；「H」的數值越大，顏色越淺且越硬。鉛筆的特點是易著色、易修改、好控制，適合進行較細緻的刻畫，是初學者的最佳選擇。

炭精筆

炭筆分軟性、硬性和中性三種。炭精筆質地較鬆軟，顏色較重，著色力強，表現力豐富。缺點是較難修改，橡皮擦後會留下痕跡，初學者不易掌握。市面上的炭精筆品牌較多，比如將軍、鐵人等品牌，繪畫時可以嘗試不同品牌的炭精筆。

炭精條

炭精條主要有黑、棕兩個顏色，它比炭筆鬆脆，畫出的線條濃重、細膩。用筆可粗可細，易著色，但較難擦改，不易控制，不適合初學者使用。不過對於有一定素描基礎的學生來說，炭精條是一種很好的表現材料。

炭筆

炭筆由細木枝經密封燃燒碳化而成，質地比較鬆脆，容易斷裂，但所畫色調柔潤、豐富。其缺點是附著力差，容易掉色，不宜深入、細緻刻畫。常用於畫面的起稿階段，可以配合炭精筆等非鉛材料一起使用，有很好的畫面效果。

橡皮

橡皮分為硬橡皮和軟橡皮（可塑橡皮）兩種。硬橡皮可將物體邊緣擦得更清晰，比軟橡皮擦得更乾淨；軟橡皮能擦出更柔和的漸變效果，使畫面呈現出更多的層次。此外，軟橡皮可以捏成筆尖狀在畫得過重的色調上輕掃，起到減弱色調的作用。

紙筆

用紙筆在暗色調或灰色調線條處塗掃，可去除鉛筆的浮鉛，使色調層次更豐富、質感更強。切記紙筆掃過的地方一定要用鉛筆再畫一遍，不然就會有「匠氣」味，也會顯得「膩」，素描調子不夠透氣。初學者盡量要少用紙筆，多排線條。

素描紙

素描紙表面紋路有粗和細兩種，初學者應先用4開紙，這樣線條才能放開，所畫的物體相對較大，線條清晰，便於刻畫。素描紙正面密度大、硬實，鉛粉附著層次多，重鉛能深入進去，附著穩定。紙背面則相反，重色調上不去，畫面效果容易發灰，鉛粉易脫落，所以初學者應多用正面作畫。

噴膠

在畫面完成九成時，噴上一層淡淡的噴膠，固定深層次色調，以便在此層面上做深層次的調整和刻畫。使用噴膠時，應將其與畫面保持50公分左右的距離，並與畫面成45°夾角，自上而下均勻噴灑。鉛粉多的暗部可以著重處理，多遍處理後即可定住畫面效果，既保留了畫面的效果，也利於作品長期保存。

三、正確的繪畫姿勢和握筆姿勢

1. 繪畫姿勢

正確的繪畫姿勢不僅有利於順利作畫，而且也有助於身體健康。如果坐得不舒服，怎麼能畫出好作品呢？作畫姿勢不對，也會影響作畫的進程。因此，正確的繪畫姿勢是創作優秀作品的開始，有好的繪畫姿勢，才會有好的繪畫心情。

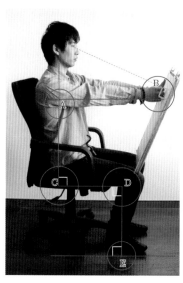

A.身體保持正坐姿勢，定位階段手臂應多伸直，便於拉長線條和進行比較觀察

B.視線應與畫板保持垂直，有利於看到畫面的全部，並且不會產生太大的透視

C.腰與大腿也應保持垂直關係，挺直腰板既可以避免長時間坐姿對脊椎的壓力，也可以讓視野更開闊

D.大腿與小腿也應保持垂直關係，這樣可以坐得更穩；畫板架在腿上也能保證穩定性，更有利於繪畫的進行

E.小腿應該與地面垂直，這能為畫板提供很好的支撐，有利於正確坐姿的保持

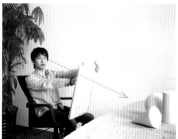

注意
繪畫者與靜物需要有150公分至200公分的距離，這樣才能全面地觀察靜物

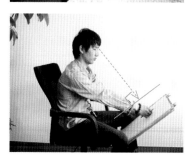

注意
繪畫者也可以將畫板夾於膝蓋之間，但是視線和畫板仍然應該保持垂直

2. 握筆姿勢

正確的握筆姿勢有利於繪畫的進行。不同繪畫階段的握筆姿勢也有所不同，如果握筆姿勢不正確，會影響排線的方式和畫面的效果，因此握筆姿勢是繪畫各個階段都要注意的，它也是一幅優秀作品得以順利完成的基礎。

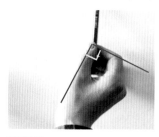

定位階段
用大拇指和食指捏住鉛筆，其夾角大約為90°，這樣既可以拿穩筆，又可以自由活動手腕

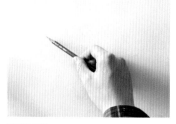

鋪底色階段
手指與筆應緊密配合，這樣用筆有利於快速排線，迅速鋪出整體明暗關係

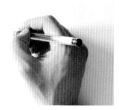

深入階段
此時需要更加細緻地控制鉛筆，所以應採取平時寫字的握筆姿勢，這樣可以更好地完成對結構轉折的塑造

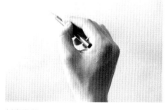

刻畫階段
此時需要耐心細緻的排線方式，因此，手需要更為精確地控制筆桿，這樣的握筆姿勢才能排出好看的線條

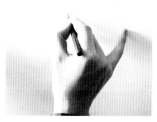

調整階段
此刻畫面已接近完成，為了避免把已完成的部分擦掉，要支起小指，使手和畫面保持一定的距離

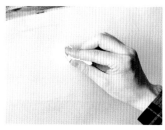

技法表現階段
為了豐富畫面的效果，可以利用面紙和軟橡皮進行局部的效果處理，以豐富畫面的層次和效果

3. 正確的排線方式

平行排線	交叉排線	漸層排線	十字排線	弧形排線

四、素描幾何形體的透視知識

1. 什麼是透視

　　透視表現是一種對所見之物進行空間立體描繪的方法，也是在二次元的畫面上表現三次元立體效果的方法。人在觀察物體時，物體的形狀和體積會因距離遠近的不同呈現出透視變化。透視是客觀存在的，它無處不在。不過，透視是相對空間而言的，平面中並不存在透視關係。透視強弱與空間大小成正比，空間大而深，則透視強烈；空間小而淺，則透視較弱。透視要把握好，透視不夠會沒有空間感，透視太過則會顯得變形。研究透視時必須具備三個要素：眼睛（視點）、物體和畫面，三者之間的關係決定了畫面透視的最終效果。在物體的空間透視中，消失點是研究重點。

2. 透視的種類及解析

　　透視可分為平行透視、成角透視、傾斜透視和弧形透視四種。透視種類是與視點有直接關係的，角度不同，透視變化也就不同。

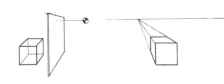
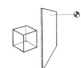
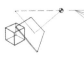
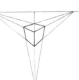

平行透視
平行透視中的消失點只有一個，也可以稱為一點透視

成角透視
成角透視與平行透視的區別在於成角透視有兩個消失點，所以成角透視也可以稱為兩點透視

傾斜透視
傾斜透視中有三個消失點，也可稱為三點透視

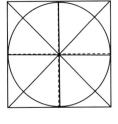
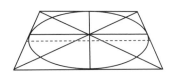

弧形透視
圓形在空間中的透視變化主要通過弧度大小來體現。在這裡應注意，成角透視和傾斜透視中的圓弧經兩條對角線和兩條中線分割後的前、後兩部分並不對稱，離視點近的弧度大，離視點遠的弧度小。當圖形不存在透視變化時，它的圓心與圓形等分線的交點位於同一點上

當圖形處在成角透視中時，圓形的圓心偏離圓形等分線的交點。此時，圓形距離視點近的前半部分大於距離視點遠的後半部分

當圖形處在傾斜透視中時，橢圓等分線與方形對角線的夾角為5°

3. 透視圖例解析

　　透視在我們的生活中真可謂是無處不在，只要認真體會和理解，掌握繪畫中的透視知識是很快的。

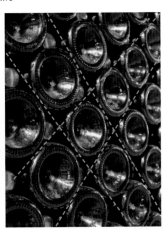

五、素描幾何形體的構圖知識

1. 構圖意識

（1）什麼是構圖

　　藝術家為了表現作品的主題思想和美感，在一定的空間內安排和處理人、物的位置關係，把單個的形象組成藝術的整體，這在中國傳統繪畫中被稱為「章法」或「佈局」。構圖時要注意整體佈局，避免過大或過小。一般將要表現的主體放在畫面中心偏下的位置，這樣可以穩定畫面的重心。

（2）構圖的來歷

　　構圖的名稱來源於西方美術，在西方繪畫中有一門課程叫構圖學。這在我國國畫畫論中不叫構圖，而叫佈局，或叫經營位置。攝影構圖也是從美術的構圖轉化而來的，我們也可以簡單地稱它為取景。

（3）瞭解和研究構圖的目的

　　瞭解和研究構圖的目的就是要處理好在一個平面上的三次元空間─高、寬、深之間的關係。構圖處理是否得當、新穎和簡潔，關係著繪畫藝術作品的成敗。從實際而言，一幅成功的繪畫藝術作品，首先是構圖的成功。成功的構圖能使作品內容主次分明，令人賞心悅目。反之，則會使畫面看上去缺乏層次和章法，影響作品的整體效果。

（4）構圖的均衡與對稱

　　均衡與對稱是構圖的基礎，主要作用是使畫面具有穩定性。均衡與對稱本不是一個概念，但兩者具有內在的統一性──穩定。穩定感是人類在長期觀察自然的過程中形成的一種視覺習慣和審美觀念。因此，只有符合這種審美觀念的造型藝術才能產生美感，違背這個原則的作品看起來就不舒服。均衡與對稱不是平均，而是一種合乎邏輯的比例關係。

（5）構圖的對比關係

　　巧妙的構圖對比，不僅能增強作品的藝術感染力，更能凸顯和昇華作品主題。對比構圖是為了突出主題、強化主題，對比的方式各種各樣、千變萬化，但是歸納起來有以下幾種。一是形狀的對比，如大和小、高和矮、胖和瘦、粗和細；二是色彩的對比，如深與淺、冷與暖、明與暗；三是灰層次之間的對比，如深與淺、明與暗、黑與白等。在一幅作品中，可以運用單一的對比，也可同時運用多種對比。只要在平時學習的過程中認真觀察、研究，嚴謹地對待每一幅作品，並將對比的方法應用於實踐當中，這種方法還是比較容易掌握的。但要注意構圖模式，不能生搬硬套，要根據實際情況來精心規劃。

2. 構圖種類

　　構圖是對畫面的合理規劃和對物體的科學擺放，畫面不能太空，也不能太滿，要保持左右均衡。可以歸納出以下幾種典型的構圖。

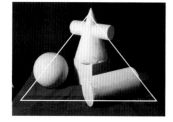

三角形構圖
最穩定的構圖形式，也是最常見的，但是要注意正三角形構圖雖然穩定但易顯呆版，不等腰三角形構圖會給人活潑中帶穩定的感覺

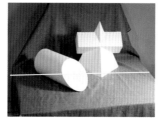

水平線構圖
可表現廣闊的場景，但在平時的基礎訓練中很少用到

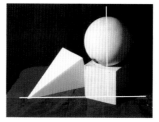

垂直線構圖
在素描構圖當中經常用到，因為不平衡能表現出一定的畫面緊張感

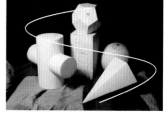

曲線構圖
可表現出畫面構圖的柔和與豐富，顯得飽滿、不空洞

此構圖為複合型構圖，A、B、C三條線形成一個穩定的正三角形

在三角形構圖的基礎上還可以分解出一個由D、E兩條互相垂直的線構成的垂直線構圖。畫面更加穩定的同時，構圖的形式感也更豐富

F線為畫面水平線，同時也是立面與平面的轉折線

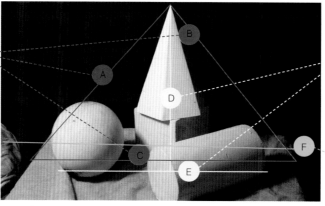

複合型構圖
多種構圖的綜合使用，可使畫面效果更豐富

六、素描幾何形體的結構素描

1. 結構素描的意義和重要作用

（1）什麼是結構素描

結構是指物體內在和外在的聯繫，可以理解為一個物體的骨架。以結構線條來描繪的素描，我們暫且稱之為結構素描。在素描靜物畫中，往往會以幾何形體結構為基礎對被描繪的物體進行簡化和強化。由於採用透視的截面剖析的描繪方法，物體的結構組合關係以及物體前後、左右的空間位置關係在畫面上會非常肯定、明確、清晰。

這種結構素描的優點在於能鍛鍊繪畫者對形體結構的理解能力與對空間的想像能力。

（2）結構素描的意義

結構就是物體的形體構建，整體造形和局部造形的相互關聯穿插。無論從哪種角度觀察，物體的高處和低處都是結構的轉折點。由於凸起和凹下形成了結構轉折，所以可以體現出物體固有的形象特徵。在光照下，結構凸起處會形成「明」和「暗」的交界線。與光線形成折射角度時，會出現高光點。畫結構素描時多用「中鋒」，前面看到的線「實」，後面的線「虛」。結構素描訓練應從幾何形體開始，幾何形體是對物體體面簡化的集中體現，也是由基本形體向複雜形體學習的認識過程。

（3）結構素描的觀念理解

訓練結構素描是要培養立體的觀念，一切物體的存在都占據一定的空間，素描的一個基本要求就是在平面的紙上塑造具有三次元空間感的立體造形。因此，素描學習者從一開始就應在頭腦中樹立立體的觀念。在素描中，形體由許多不同方向和形狀的透視面組成，面構成了立體的形。有了這種觀念，我們就有了在各種紛繁複雜的形象中把握住物象立體感的基礎。

（4）結構素描著眼於整體的觀察方法

素描寫生的一個基本原則是忠實地描繪對象，但並不是指簡單機械地自然模仿，而是要運用科學的方法去塑造對象。而學會用科學的方法塑造對象，首先要學會用科學的方法觀察對象。沒有經過素描訓練的人觀察對象時，總是習慣於從細部去看，看完一個局部再看另一個局部，這種觀察反映到畫面上就是不能正確、完整地表現對象的整體造形。而有經驗的畫家觀察對象時，總是能從整體出發，從大處著眼，整體地看對象的形體結構和明暗調子關係，從而能夠準確把握對象的整體造形。因此，要通過結構素描的訓練，養成一種著眼於整體觀察對象的習慣。這種觀察是以全面研究對象的各種複雜關係為基礎、以比較為手法、以從整體到局部再到整體為基本程序的。

（5）結構素描的綜合訓練性

學習結構素描也是為了訓練腦、眼、手的協作，以便能夠成功地掌握素描造型基礎知識和表現技能。在訓練中，要十分注重腦、眼、手的結合。畫畫不僅要動眼、動手，更要動腦，把理性的分析與感性的表現結合起來，才能較好地領悟和掌握素描的基本要領和表現技巧。在繪畫訓練中，需要對觀察到的形象進行歸納、分析，對形體結構關係進行簡化處理，這些都要求素描學習者必須認真思考、善於思考、善於學習。有了正確的認識，才能更有效地指揮眼、手的訓練。所以說勤於思考，注重腦、眼、手的統一協作，是畫好素描必備的主觀條件。

（6）結構素描的訓練目的

通過幾何形體的結構素描訓練，我們可以更深刻地理解形體的空間與結構關係。在訓練過程中，我們應把幾何形體當作透明物體來看待，對於那些看不到的面和被遮擋部分的透視變化、形體與形體之間的透視關係，都要進行分析和表現。放在同一平面上的物體，前後的空間位置關係要有統一的透視規律。結構素描訓練可使我們對形體空間產生更全面的認識，而不是停留在平面化的輪廓認識上。

2. 結構素描的範例解析

注意圓柱體的透視關係，頂面的圓形與底面的圓形是平行關係，圓心在同一條直線上，由於透視產生了「近大遠小」的形體變化

注意長方體的透視關係以及對邊平行問題。雖然透視稍有影響，但仍需要注意邊與邊之間的平行關係

要特別注意圓柱體和長方體的結合關係，兩者是相互交叉的，因此會有部分形體被遮擋住。在這種情況下，一定要多去理解形體的本質，而不是概念化地照抄。除此之外，還要注意形與形交叉處具體的表現和處理，既要明確，又不能太「跳」。對於中間部分的控制和描繪是重中之重，本圖中作者處理得相當到位

七、素描幾何形體的明暗、光影和黑白灰

1. 認識素描的明暗和光影

（1）明暗和光影

光線照射在物體的表面，由於形體的起伏變化，物體本身會出現明暗變化，正是這些明暗和光影的產生，才呈現出一個立體飽滿的客觀物體。

（2）黑白灰產生的原因

物體在光的照射下，產生了受光部與背光部，也就產生了明暗和光影。物體正面的受光部反射光強，產生了亮面。背光部沒有光直接照射，也沒有反射光，於是產生了暗面。物體側面受光部反射光弱，則產生了介於受光部與背光部之間的中間層次。三者關係延伸到素描裡就轉換成黑白灰的色調關係，即所謂三大面。三大面還不足以構成素描的基本色調，所以又把它細分成五個基本色調區域，包括亮調子、灰調子、暗調子、明暗交界線和反光，這就是素描裡常説的五調子。

（3）素描明暗、光影和黑白灰的關係

黑白灰色調是素描的基本表現手段與形式。明暗、光影表現的是客體概念，指的是客觀事物；而黑白灰色調表述的則是素描藝術的形式和手段，是主體延伸的概念，它們緊密聯繫在一起。

（4）處理畫面黑白灰要注意的問題

運用黑白灰表現形體結構和明暗光影，還只能説完成了塑造形體的一部分。完整的素描不但要注重空間體積的塑造，還要注重畫面的完美構成。要講究黑白灰的整體協調和變化，主體造形與背景（環境）也要同時考慮，整體經營。主體造形需要背景的襯托，二者相得益彰，互為補充。

2. 素描繪畫中常見的幾種光源

正光 正方體三個面都受光，光源從左上方照射物體，頂面最亮，左側比右側亮
明暗變化規律 正光下，物體沒有背光面，或背光面很小。正方體很亮，周圍的環境就顯得比較暗
虛實變化規律 近處的稜邊比較實，遠處的稜邊比較虛。陰影亦遵循近實遠虛的規律

側光 正方體頂面和右側面受光，左側面背光形成暗面，右側面形成灰面，頂面受光最強烈形成亮面
明暗變化規律 正方體背光面與陰影呈近深遠淺的明暗變化規律
虛實變化規律 明暗交界線是受光面與背光面的交界線，對比最強、最實，背光面邊緣線最虛

逆光 物體頂面和背面受光形成亮面，左、右兩個側面背光，形成暗面
明暗變化規律 注意觀察正方體背光面前深後淺、上深下淺及陰影近深遠淺的明暗變化規律
虛實變化規律 明暗交界線最實，背光面邊緣線最虛。正方體明暗效果線及陰影邊緣線呈近實遠虛的變化規律

頂光 光源從正上方照射時，正方體頂面受光，陰影變得很小
明暗變化規律 背光面越靠近桌面反光越強，呈上深下淺的明暗變化規律
虛實變化規律 明暗交界線最實，背光面的邊緣線最虛，前實後虛。要多注意觀察正方體陰影的變化規律

底光 光源從正方體下方照射，頂面背光
明暗變化規律 頂面靠近右前方比較暗，左後方比較灰
虛實變化規律 明暗交界線最實，受光面的邊緣線比較實，背光面的邊緣線比較虛。注意觀察正方體近實遠虛的這一變化規律

3. 幾何形體的明暗、光影和黑白灰關係解析

高光：物體最亮的一點，離光源最近。材質不同，高光的亮度也會不同，石膏反光較弱，所以高光不會特別亮

受光區域：亮面直接受光，比較亮，但要注意不能完全不畫，再亮的物體也還是會有素描調子的

此區域為石膏球體的半受光部。由於受光角度及受光多少的改變，亮部要慢慢向暗部漸層，要有灰面的漸層。灰面非常重要，它的層次細膩與否，會影響到形體本身的體積感

石膏和襯布的明度對比已減弱，要注意兩者之間的黑白對比關係，不要處理得過於明顯

注意陰影和石膏銜接處的黑白灰層次變化十分微妙。陰影的色調要比石膏暗部重很多，兩者相接處比較實

邊緣線與背景色調對比強烈，所以看著比較實，表現的時候也要注意這樣的虛實對比關係

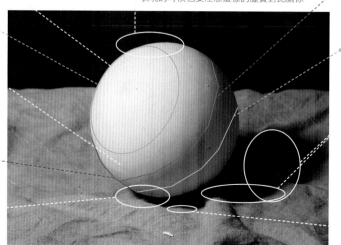

明暗交界線：明暗交界線是物體亮部和暗部的分界處，但它並不是一根線那麼簡單，而是變化豐富的「面」

暗部的反光區域：襯布會把一部分光線反射到球體暗部，使其呈現出局部微亮的效果，但是再亮也不會超過受光部分的灰顏色

陰影要比暗部重，但是也要畫得「透明」和「透氣」，不要過於死板，否則會使畫面顯得「悶」。注意陰影內部的明度變化是非常細膩的。陰影離石膏近的部分比較重，越遠則越亮，但是最亮的邊緣部分仍然比暗部要重

陰影的前部最重，也最實，因此對比較強，位置也比較靠前

八、素描幾何形體的虛實

1. 認識素描的虛實

（1）定位線條虛實關係的重要性

首先是在定位階段解決的虛實問題，也就是輪廓線的虛實關係問題。輪廓線實際上是物體轉折的透視面，處理好物體邊線與背景的關係很重要，其好壞直接影響到畫面的空間深度，所以我們必須慎重而認真地去對待。暗面的線不要畫得太清楚，亮面的線不要畫得太重、太粗，要使這些線處在相應的黑白灰層次裡面。邊線的轉折要畫得豐富，交代清楚形體的透視轉折關係，這個轉折的透視面在素描關係中體現為明暗的虛實變化。

（2）明暗自身的虛實

其次是明暗自身的虛實問題。對於一個物體而言，亮實暗虛。物體受到光的照射會產生不同的明暗層次，這種明暗關係可歸納為五種基本調子，即亮調子、灰調子、暗調子、明暗交界線和反光。由此可知，在對物體體積感的塑造中，這五種調子的基本關係表達越明確，則物體的體面轉折關係交代得就越清楚，物體本身的體積感也就越強。這就要求在寫生時，首先要確定光源的方向，再分清物體大的明暗面。反光和明暗交界線屬於暗面，灰調子則屬於亮部範圍，每一種基本調子中還要有深淺變化。刻畫物體亮部時，黑白色階要清晰、肯定，體現「實」的感覺。暗部刻畫時，黑白色階宜漸層自然，體現「虛」的感覺。明確的黑白調子可以加強物體本身的結實感。鋪明暗時，要逐漸把線條融合到調子中。強調明暗交界線可以讓畫面一下子明確出來，但也不能籠統地全部卡死。

（3）空間的虛實

最後是空間的虛實問題。對於一個空間而言，應該是近實遠虛。近處的物體實，黑白對比強烈，體面轉折明確，形狀及輪廓具體，清晰度高。遠處的物體虛，黑白對比減弱，體面轉折相對模糊，形狀及輪廓特徵不明顯，清晰度弱。換種說法，即前面物體的立體感、質感、量感特徵明顯，後面物體的立體感、質感、量感特徵減弱。並且，後面物體的顏色要向背景色靠近。

襯布應該處理得虛一點，千萬不能超過石膏靜物本身的「實」，否則就不能突出主體。而且布的質感偏軟，如果畫得太實，質感就不對了

半受光的灰面，素描調子可以畫得實一點，但要注意灰層次的變化，不能做簡單化處理。亮面的線不要畫得太重、太粗

黑白灰對比強烈的地方，邊緣線要處理得實一點。相反，當對比不是很明顯的時候，應該弱化邊緣線，不要畫得太實

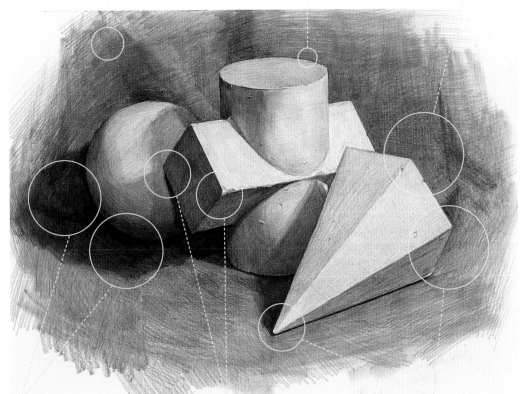

虛不是不畫，而是要處理成明暗對比弱、層次少的效果，要簡化地畫。畫暗面的線不要描繪得太清楚，這樣會使暗部「跳」出來，暗部應該畫得含蓄

前面部分畫得要實，後面部分畫得要虛一點，這就是我們一直所說的「前實後虛」。這樣可以非常明確地表現出物體前後的空間關係

近實遠虛。近處的物體實，黑白對比強烈，體面轉折明確，形狀及輪廓具體，解晰度高。遠處的物體虛，黑白對比減弱，體面轉折相對模糊

九、素描幾何形體訓練

1. 正方體的結構素描繪畫步驟解析

　　結構素描主要是研究形體結構和透視規律。在結構素描作品中，往往會以幾何形體結構為原則對被描繪的物體進行簡化和強化。

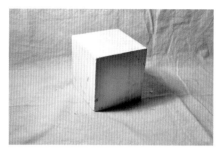

❶ 起筆之前，先對正方體進行深入觀察，特別要注意圖中俯視角度下正方體的形態。

❷ 畫出正方體的外形，注意平行邊近大遠小的透視關係。檢查底邊四個角之間的高低位置是否正確。

❸ 根據透視原理，畫出正方體被遮擋的三個面，準確把握物體的結構特徵。然後遠距離觀察，調整和修改比例。

❹ 通過細心觀察，我們可以準確地找出陰影的形狀，再通過用筆的輕重變化，強調出正方體的明暗交界線。

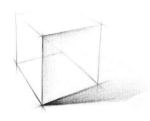

❺ 鋪出大的明暗關係，注意保留內結構線。用筆要放鬆、肯定，注意正方體陰影的虛實變化。

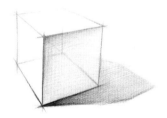

❻ 調整局部，注意區分正方體暗部與陰影的整體色調差別以及邊緣線的虛實關係，最終完成繪製。

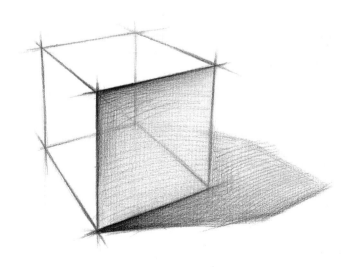

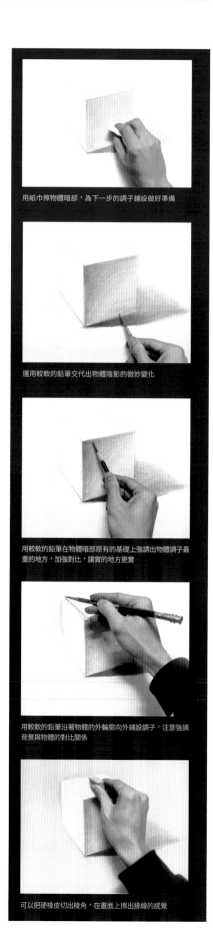

用紙巾擦物體暗部，為下一步的調子鋪設做好準備

運用較軟的鉛筆交代出物體陰影的微妙變化

用較軟的鉛筆在物體暗部原有的基礎上強調出物體調子最重的地方，加強對比，讓實的地方更實

用較軟的鉛筆沿著物體的外輪廓向外鋪設調子，注意強調背景與物體的對比關係

可以把硬橡皮切出棱角，在畫面上擦出排線的感覺

2. 正方體的明暗關係表現步驟及解析

　　明暗的形成與變化主要有三方面的因素：一是光線的存在，二是物體的自身結構，三是物體本身的固有色。這三種因素是相互聯繫、相互影響、相互制約的，每一種因素的變化都直接影響著繪畫的效果。比如，光源的多少以及光線的強弱、角度、距離等都會直接影響形體的明暗變化。

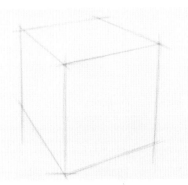

❶定位階段，多運用長直線起稿。畫出正方體的大致輪廓，注意近大遠小的透視規律。可以用較軟的鉛筆，方便後面的修改，用太硬的鉛筆容易劃損紙的表面。

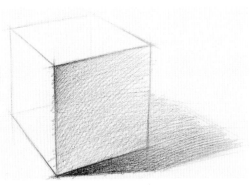

❷找到明暗交界線與陰影，並用長線條區分物體的背光面與受光面。繪製時要注意畫面的整體性。

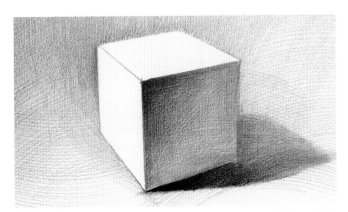

❸拉出畫面黑白灰的關係，從深色畫到淺色。不要拘泥於細節的刻畫，線條應該肯定、大氣、自然。對於初學者來說，用線肯定的前提是平時要進行大量的練習和積累。

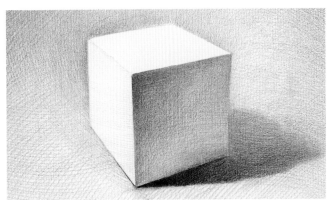

❹深入刻畫細節。調整正方體三個面的顏色，注意背景與正方體顏色的深淺關係。仔細刻畫正方體邊緣線的虛實變化，表現出明暗交界線與陰影邊緣線的豐富細節。

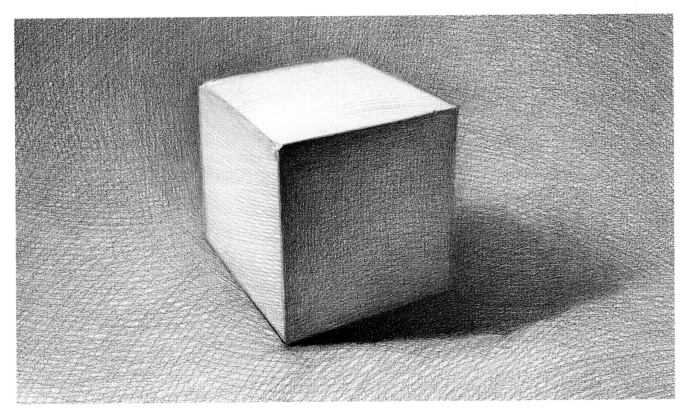

3. 球體的結構素描繪畫步驟解析

　　結構素描，又稱「形體素描」。這種素描的特點是以線條為主要表現手段，不施明暗，沒有光影變化，而強調突出物象的結構特徵，並以理解和表達物體自身的結構本質為目的。結構素描的觀察常和測量與推理結合起來，透視原理的運用自始至終貫穿整個觀察的過程，而不僅僅是注重直觀的方式。這種表現方法相對比較理性，可以忽視對象的光影、質感、體感和明暗等外在因素。

外結構線被稱為實結構線，內結構線被稱為虛結構線。外結構線是指表現物象外部構造結構和空間結構的線條，即實的線條。內結構線是指表現物象內部結構及其關係的線條，即虛的線條。在線條輕、重關係的處理上，要充分考慮到外、內結構線的不同，外結構用線要重一些、實一些，內結構線則要輕一些、虛一些

球體要用正方形切出。平分正方形的高度與寬度，連接對角線，交點即為球心的位置

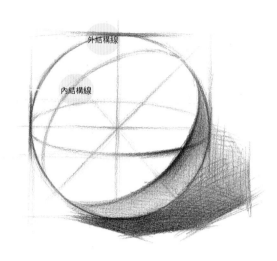

保留直切線的痕跡，能夠使畫出的圓更結實。注意仔細觀察每條結構線的細微變化，表現出它們的虛實、輕重變化

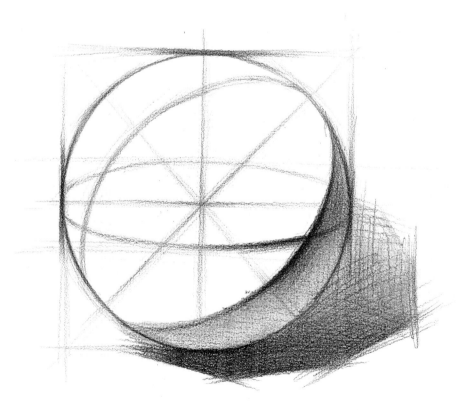

4. 球體的明暗關係表現步驟及解析

　　光影產生明暗，明暗構成黑白，這是素描中的重要關係。素描中的黑白灰可以理解為光影在形體變化上的具體表現。從受光角度來說，物體的黑白灰層次是可以細膩到無限的，而在繪畫中為了更好地理解和表現這種光影關係，會用幾個典型的黑白灰變化來理解和敘述這種無限的細膩。

半受光的灰面，素描調子可以畫得實一點，但要注意灰層次的變化，不要簡單化處理。亮面的線不要畫得太重或者太粗

前面物體的邊緣線與背景對比關係較強

距離物體較近的陰影部分比較實，黑白對比強烈，形狀及輪廓具體，清晰度高。反之則較虛，黑白對比減弱，相對模糊

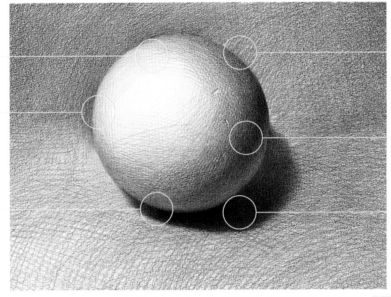

後面物體的邊緣線與背景對比關係較弱

在球體的塑造過程中明暗交界線特別重要，既要讓它在整體中不顯得孤立，還要將它與灰面的層次變化表現出來。明暗調子的變化要按照形體轉折的方向來畫，這樣球體的塑造才能深入、充分

畫陰影時要盡量畫得比較虛，可用手或紙巾揉擦，不要畫得太跳，也不能畫得太重，要畫出透氣感

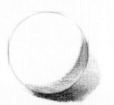

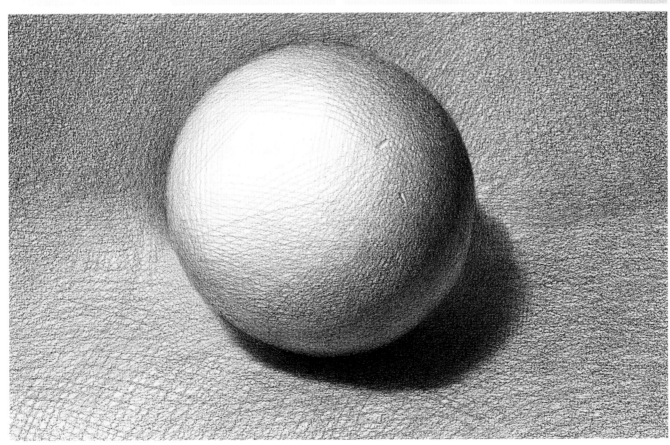

5. 素描幾何形體單體及組合繪畫步驟示範

圓柱體的結構與明暗表現

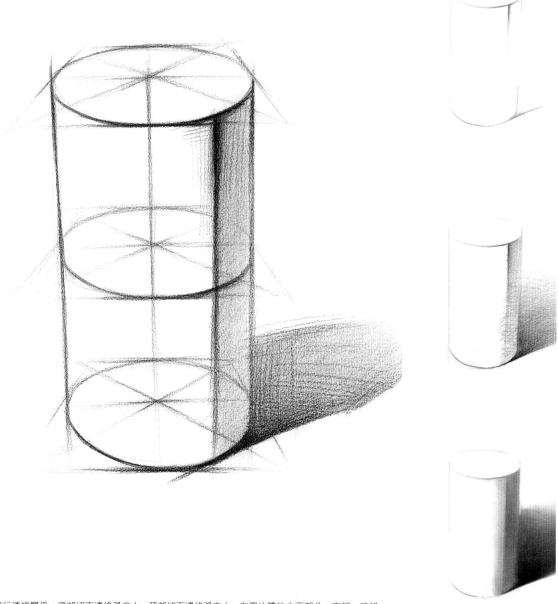

兩個圓面呈平行透視關係,底部切面邊緣弧度大,頂部切面邊緣弧度小。在圓柱體的立面部分,亮部、暗部、灰面、明暗交界線、反光這五大調子呈帶狀排列。作畫時,色調間的微妙變化、銜接漸層要自然且明確地表現出來。兩端切面的弧線與透視變化是畫好圓柱體的關鍵。

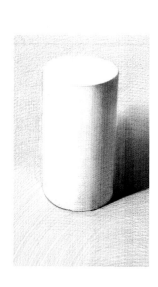

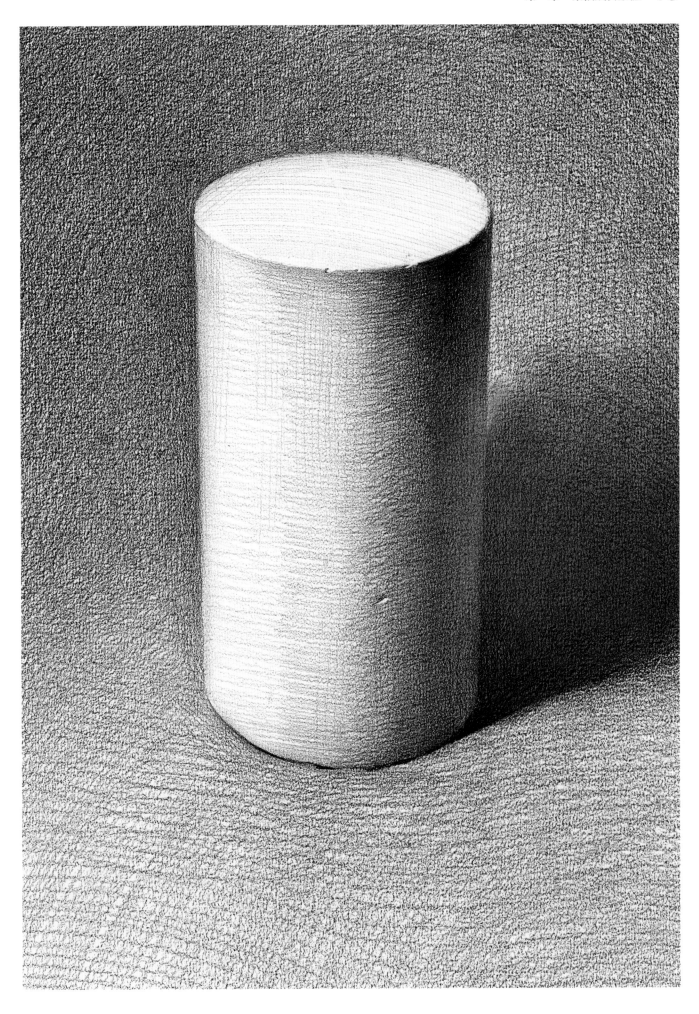

圓錐體的結構與明暗表現

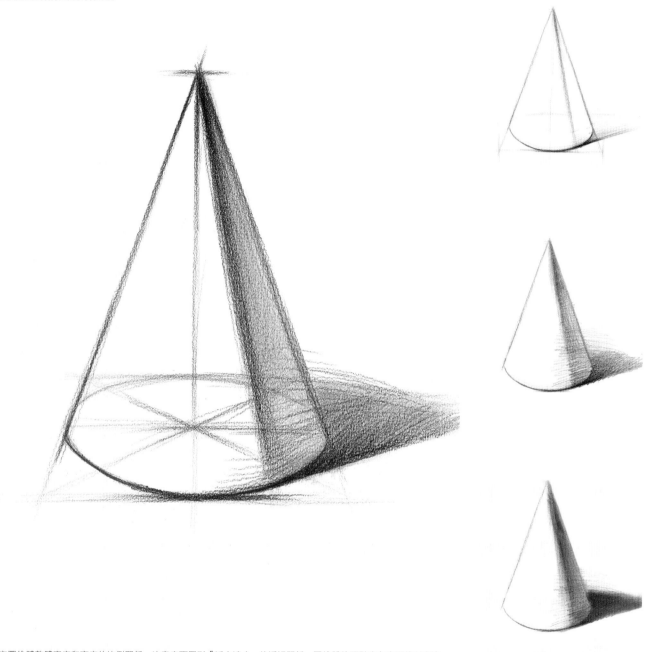

確定圓錐體整體寬度和高度的比例關係，注意底面圓形「近大遠小」的透視關係。圓錐體的頂點應在底面的垂直中分線上，表現時要注意底部寬度與錐體高度之間的比例關係。由於圓錐體的塊面轉折較平緩，在畫明暗調子時要表現出灰面的漸層層次。

圓錐體的結構與明暗表現

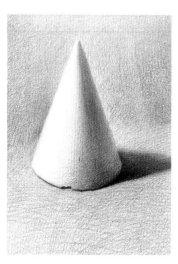

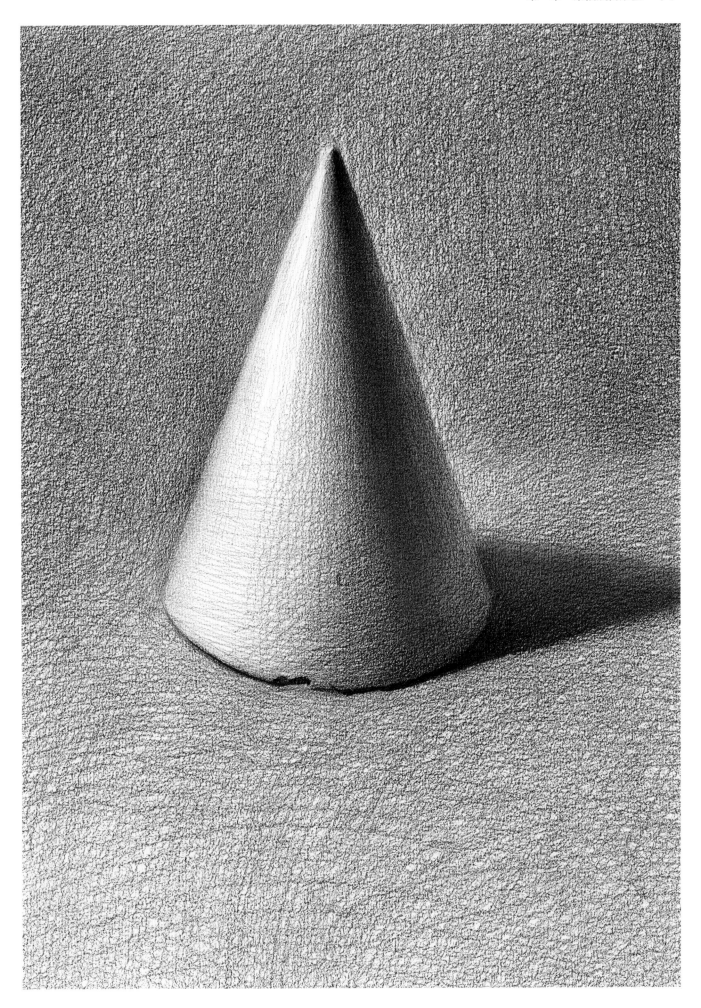

正五邊形多面球體的結構與明暗表現

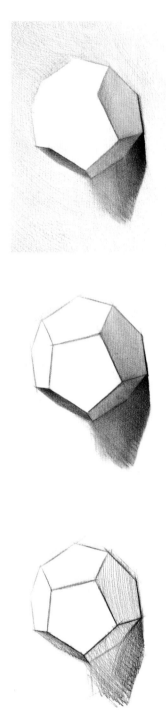

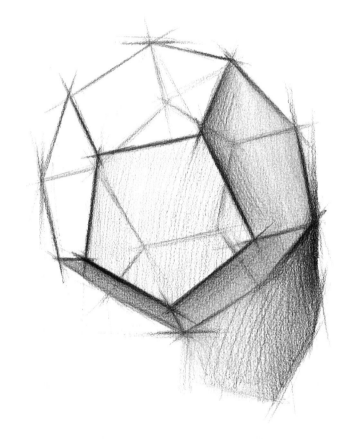

正五邊形多面球體的外形較複雜，整體外形輪廓為球體，不能因為只關注小的切面而忽略了大形的整體感。作畫時可以將正五邊形多面球體理解成由立方體切削而成，所以要有三個大面的立體感，側面要畫得小一些，正面要畫得大一些，但懸殊不能太大。由於眼睛觀察的角度不一樣，各個面的透視變化都比較微妙，作畫時一定要認真觀察。每個面的角度又各不相同，作畫時要表現出面與面之間的細微差別，兼顧整體的明暗關係。由於受光的角度不一樣，每個面的調子各不相同，作畫時要表現出面與面之間的細微差別，兼顧整體的明暗關係。

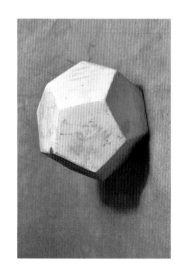

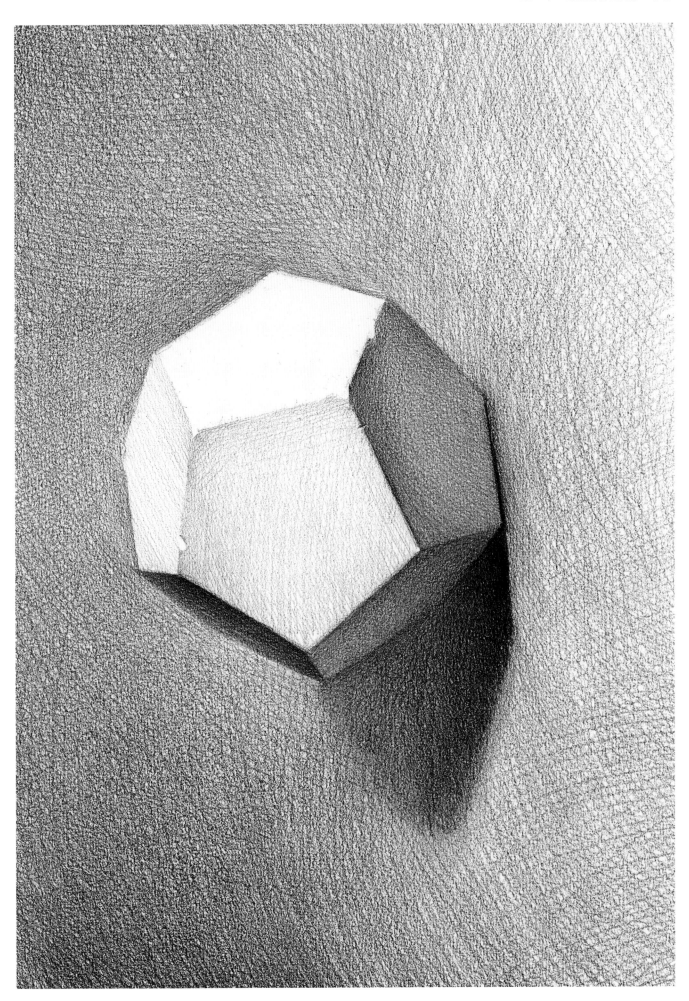

圓錐貫穿體的結構與明暗表現

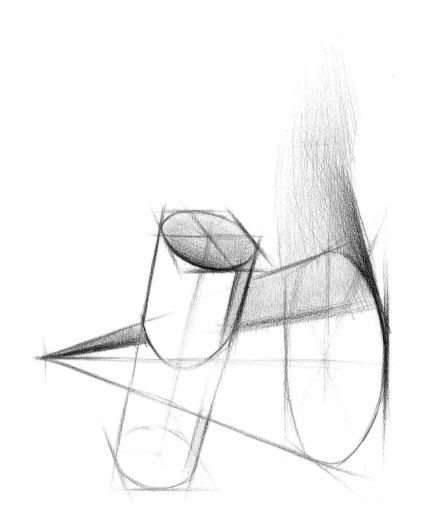

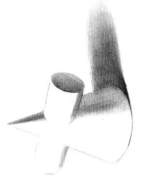

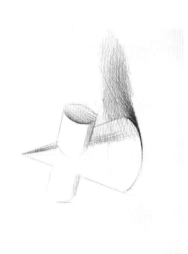

圓錐貫穿體是由圓柱體和圓錐體組合而成的，它們的中軸線呈90°相交。注意圓錐體的對稱性，把握好中心線，使之垂直於地面，並且要注意分析圓柱體兩個切面的透視變化。在畫明暗表現時，要理性地分析圓柱體與圓錐體銜接處受光的微妙變化，注意畫出圓柱體的前後空間關係。

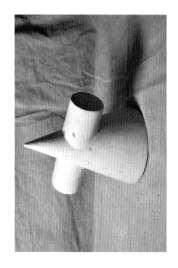

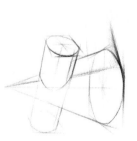

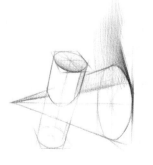

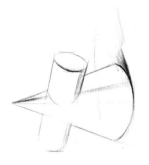

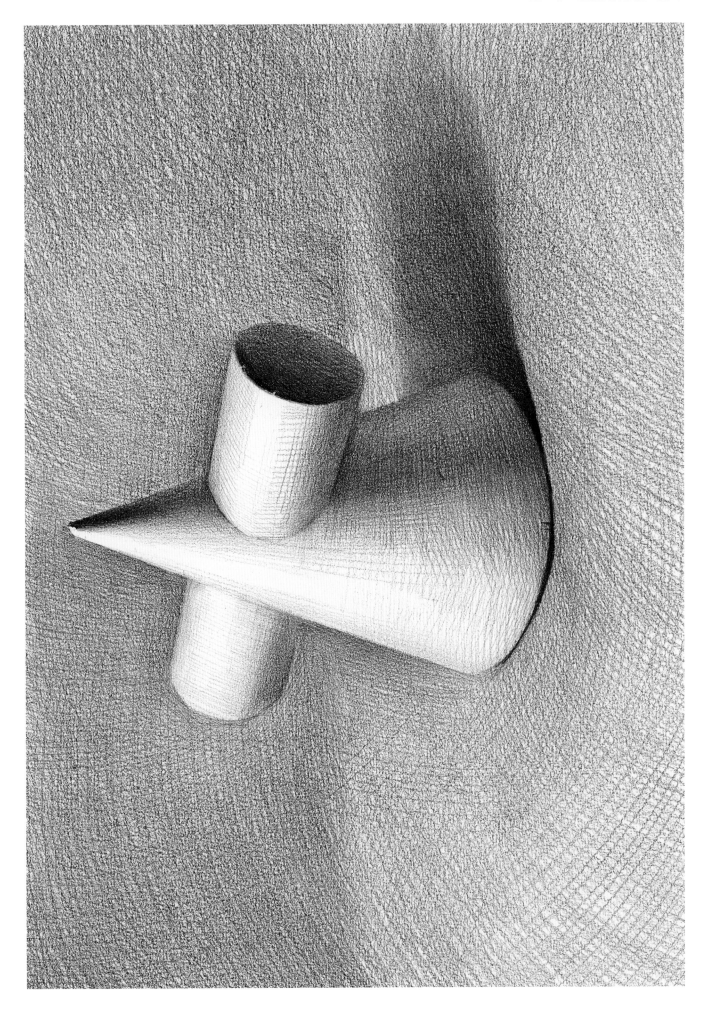

圓柱體組合的結構與明暗表現

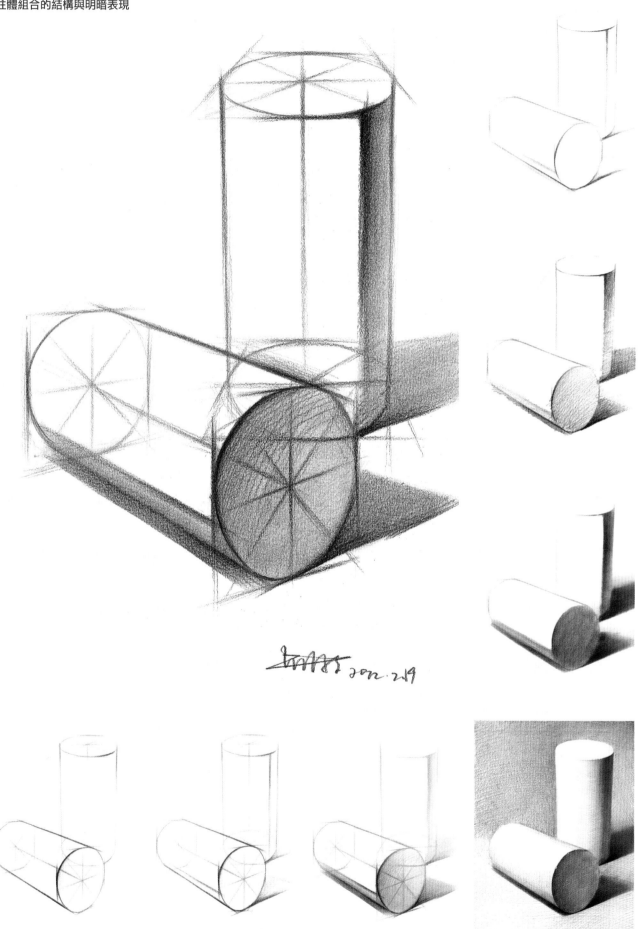

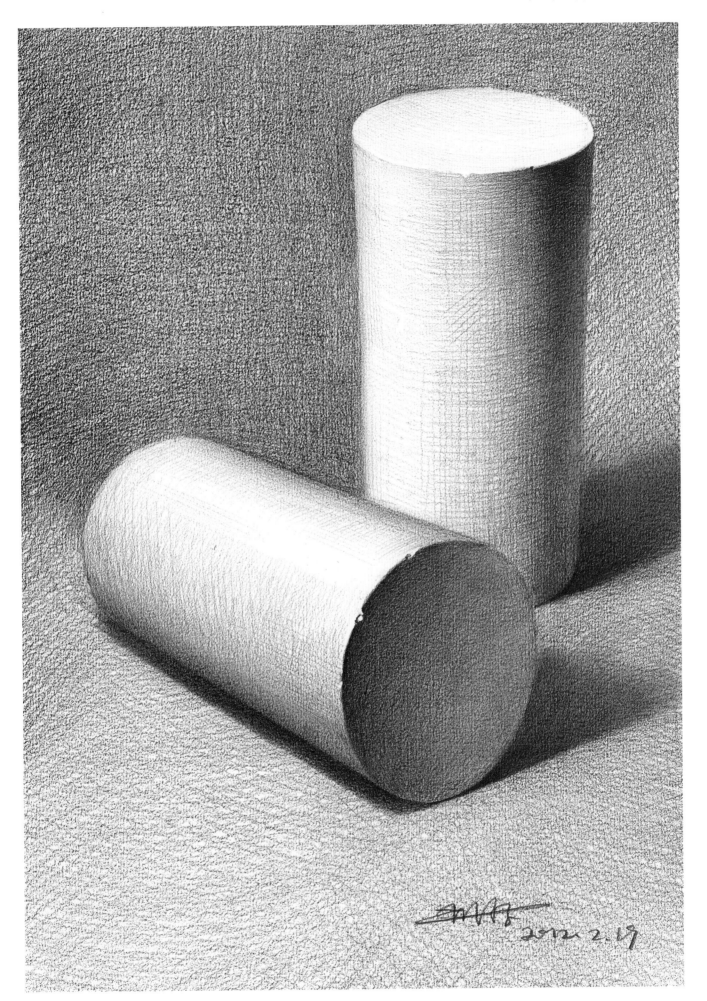

圓錐穿插體組合的結構與明暗表現

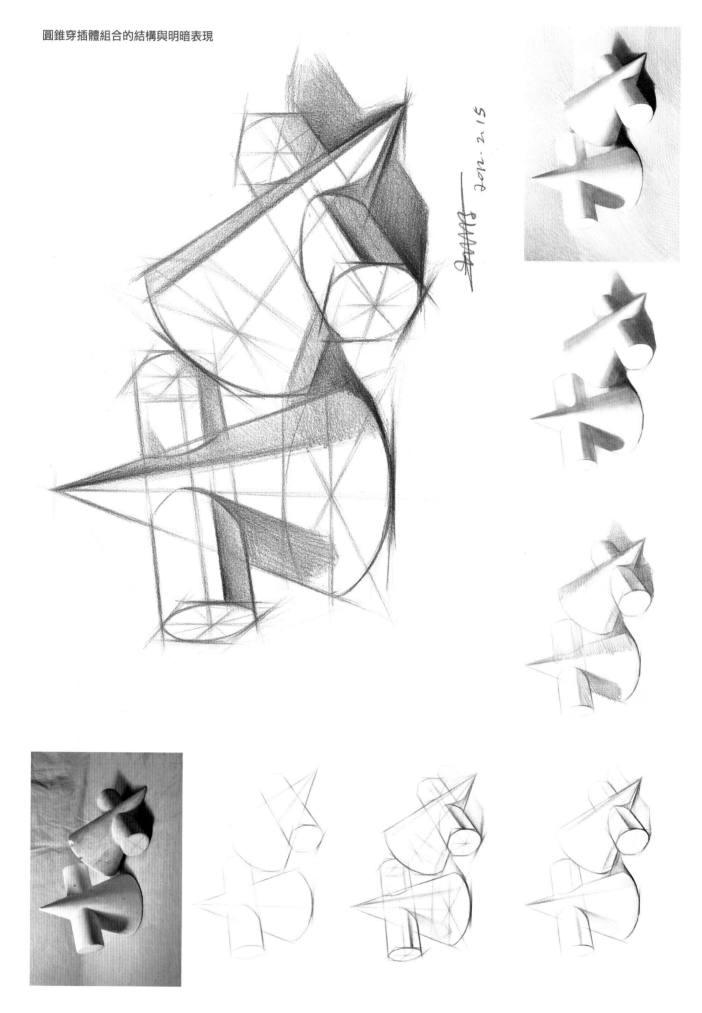

圓錐穿插體組合的結構與明暗表現

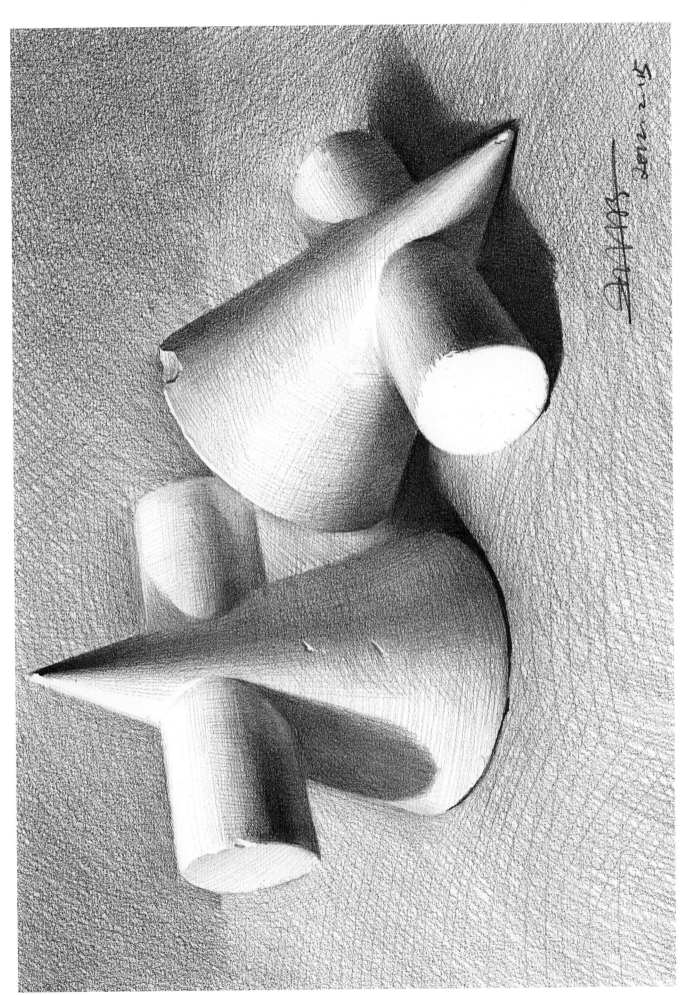

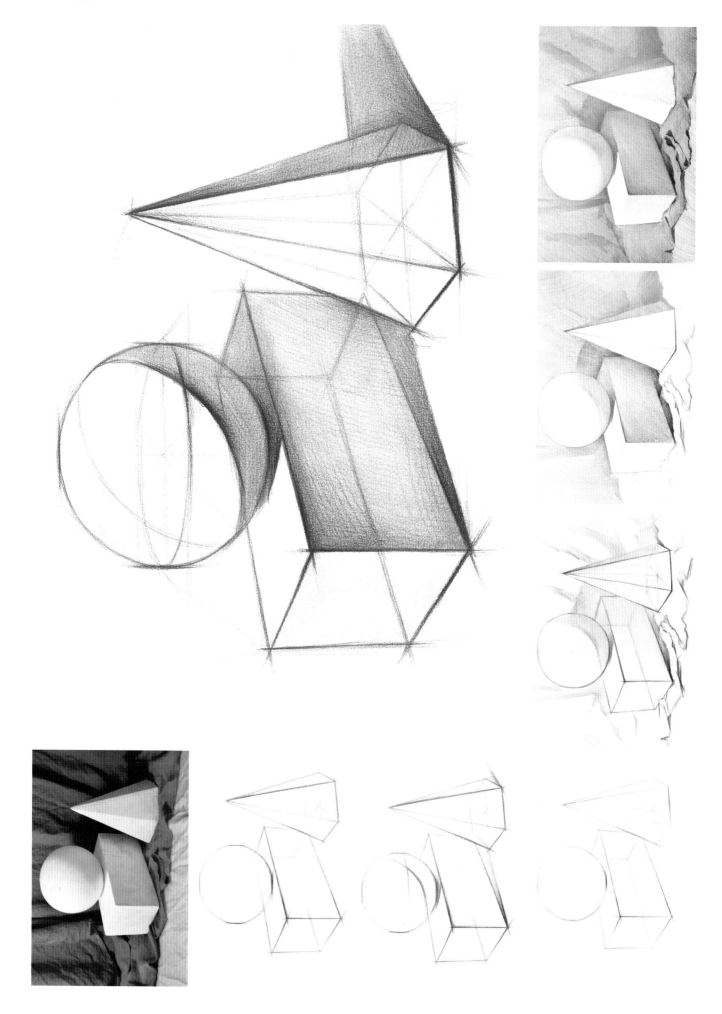

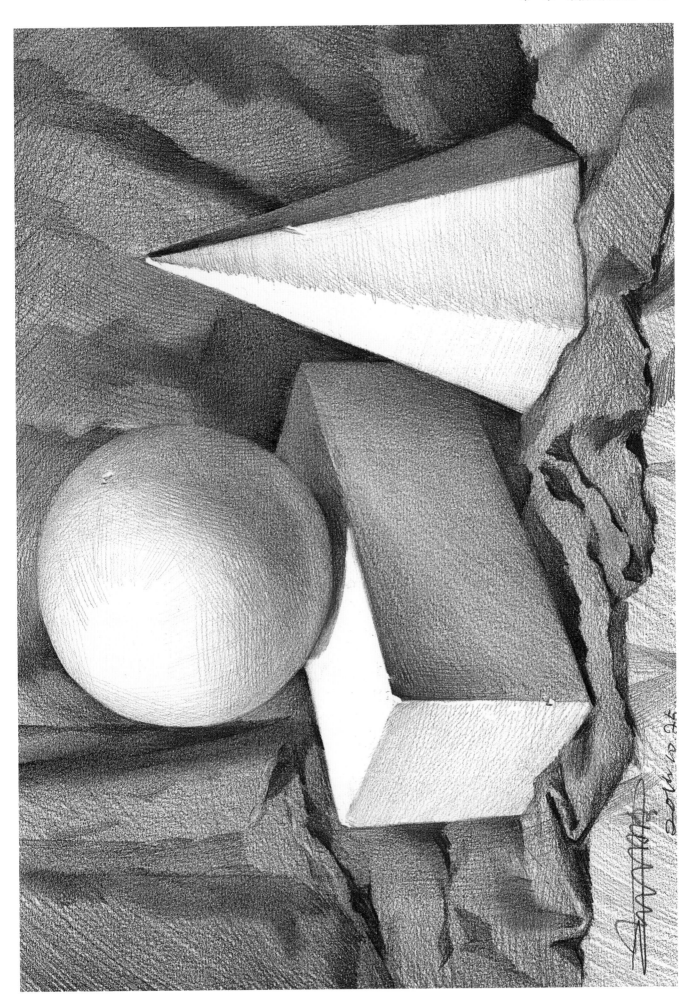

十、素描幾何形體範例欣賞

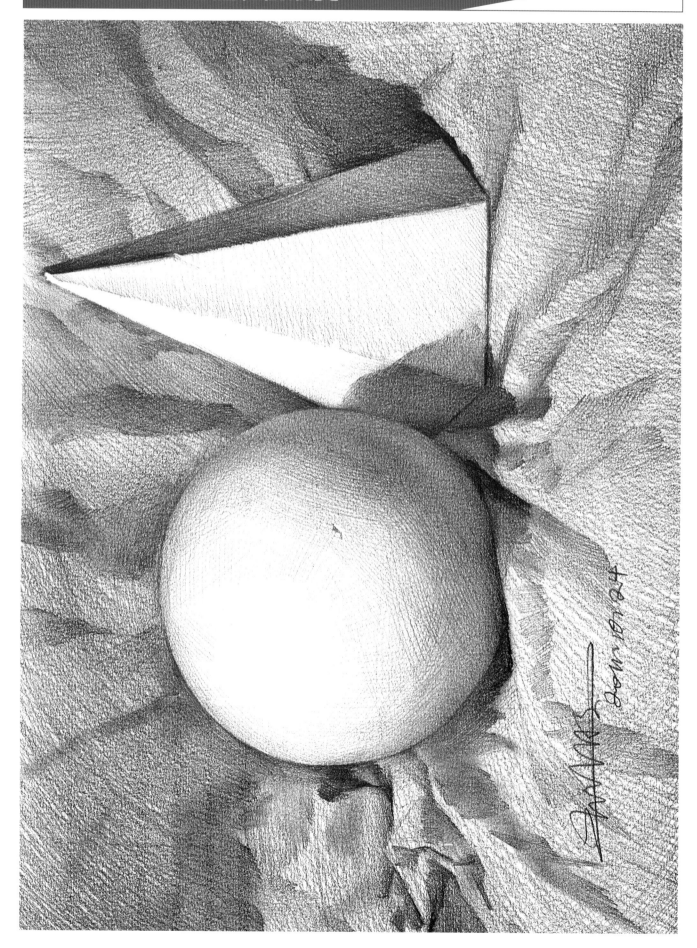

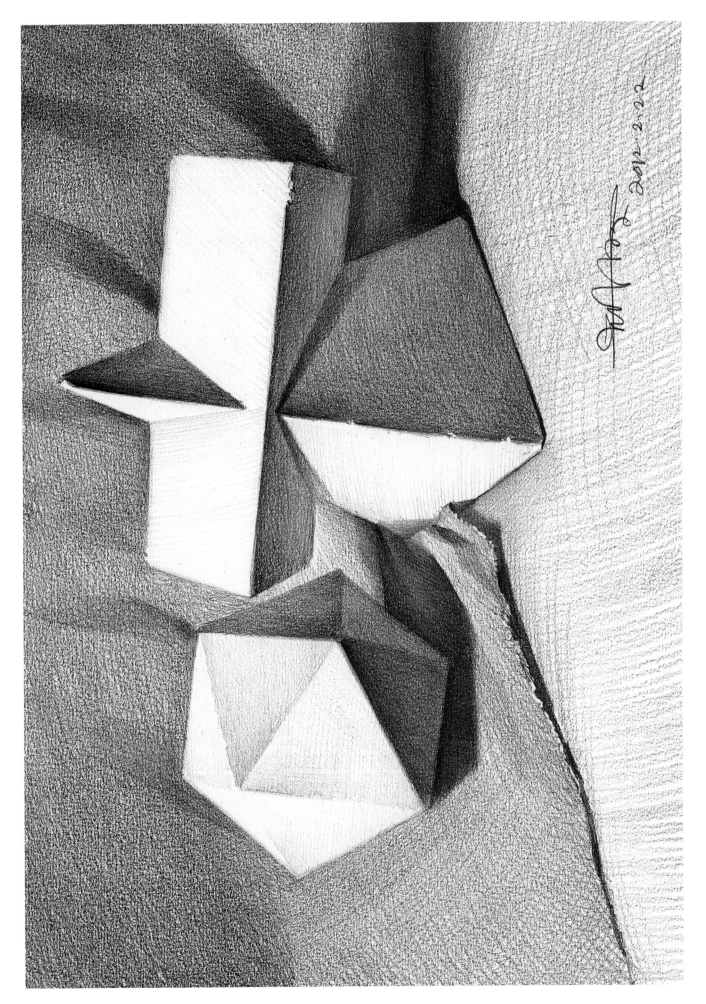

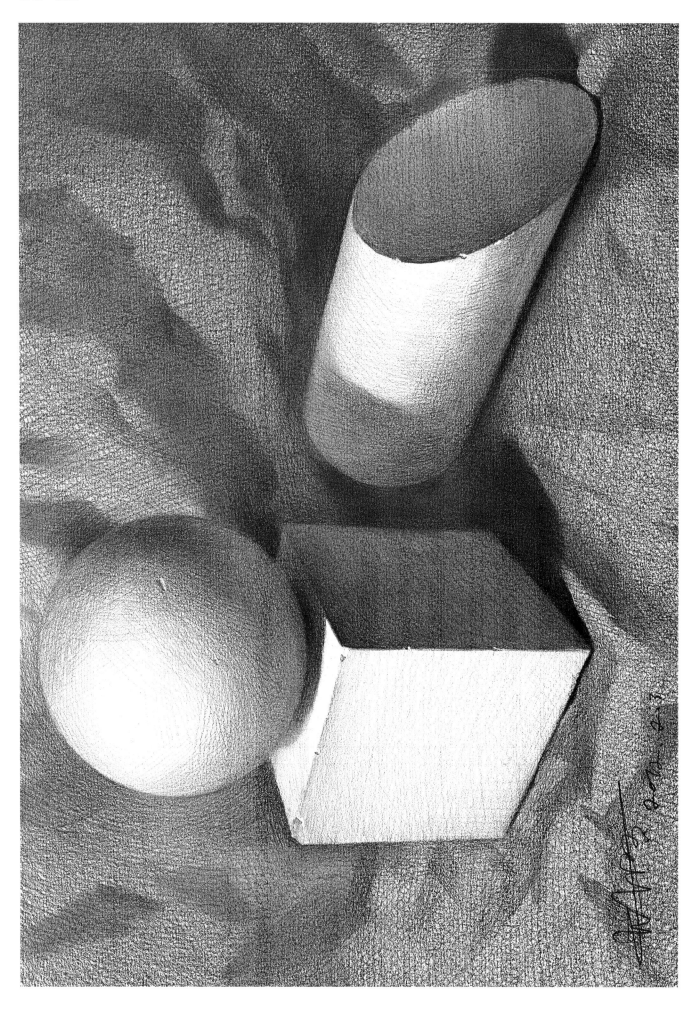

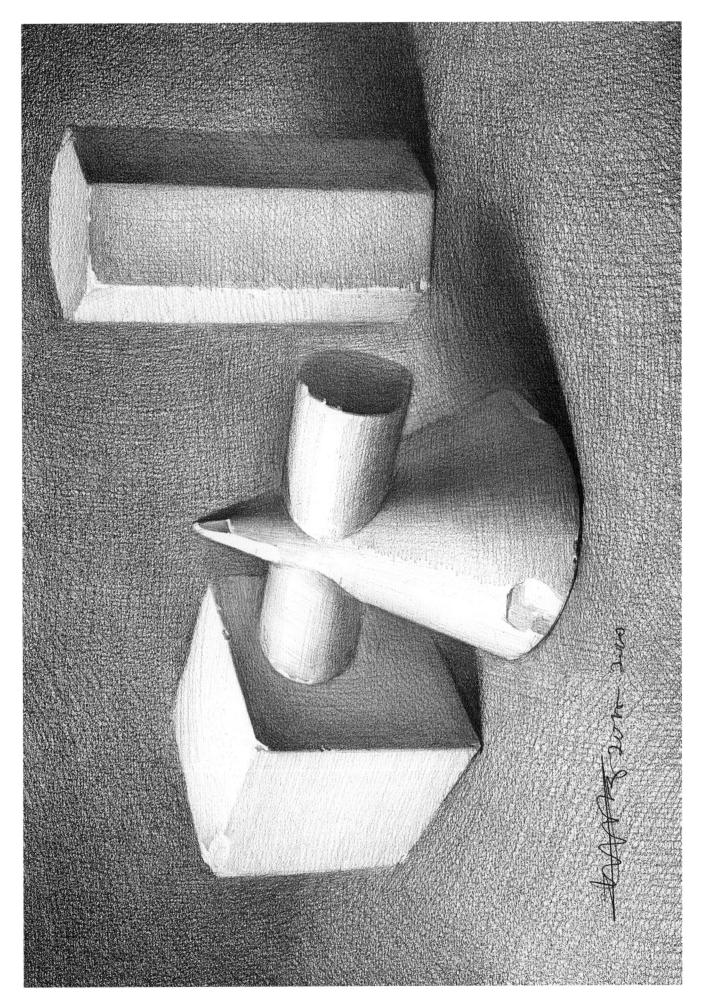

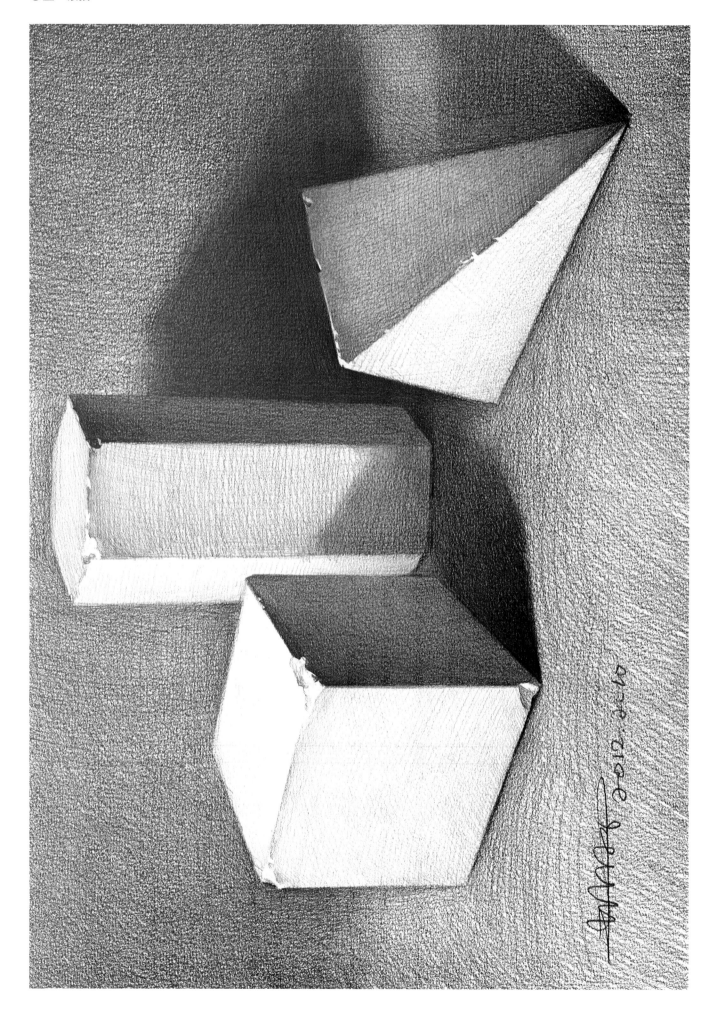

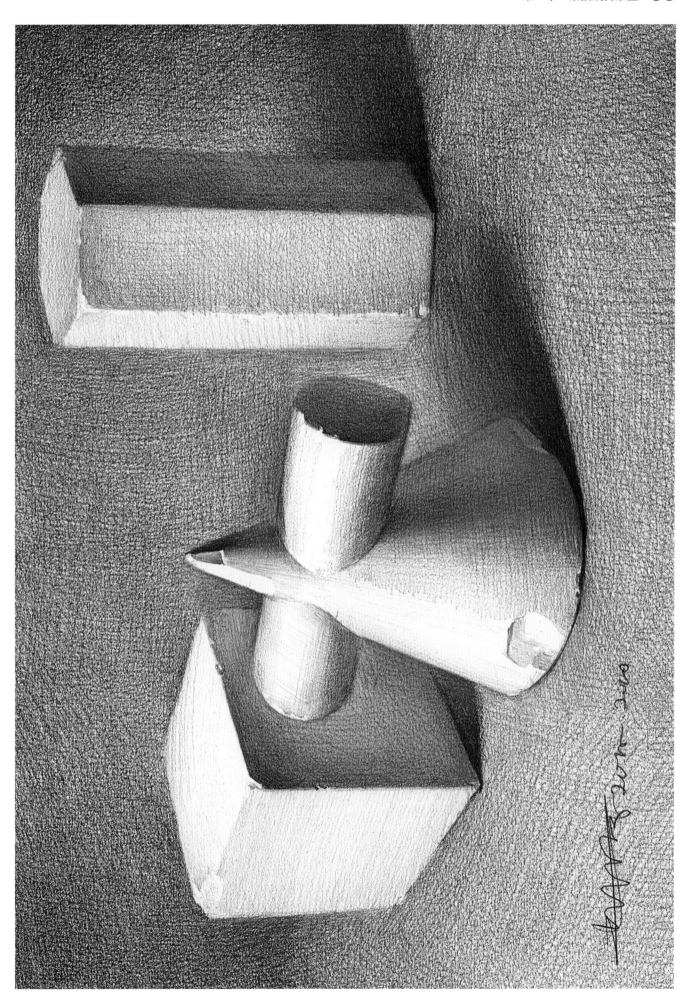

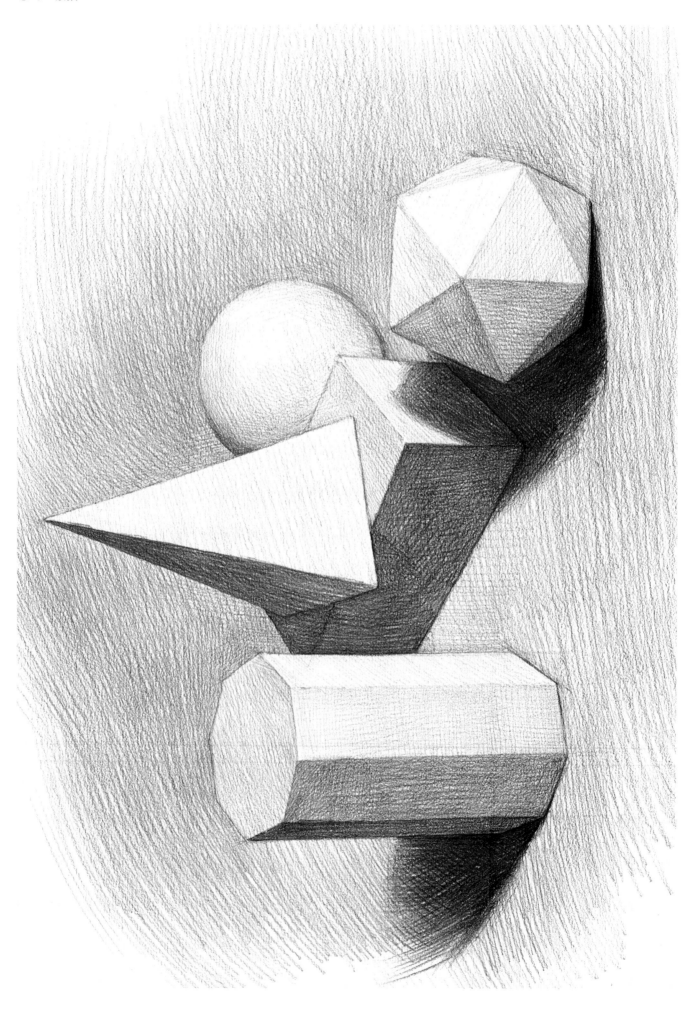

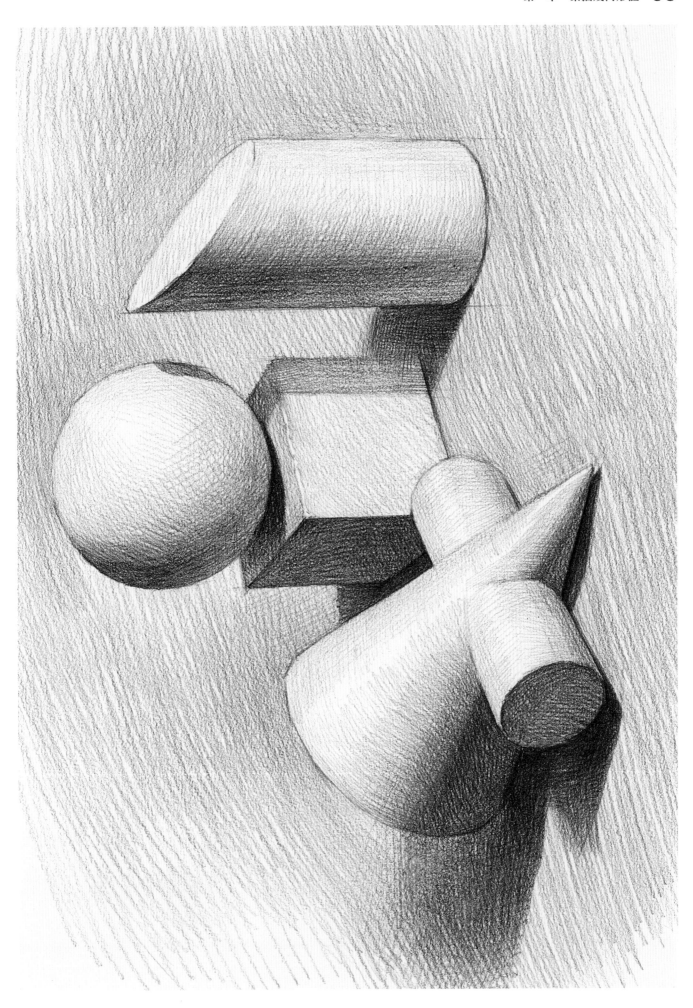

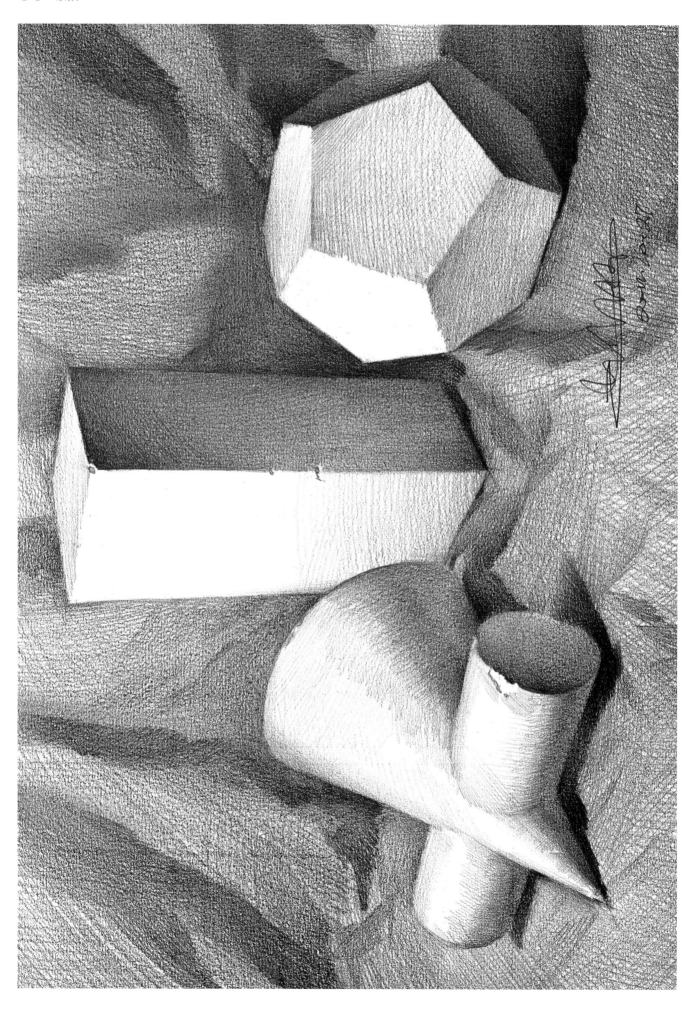

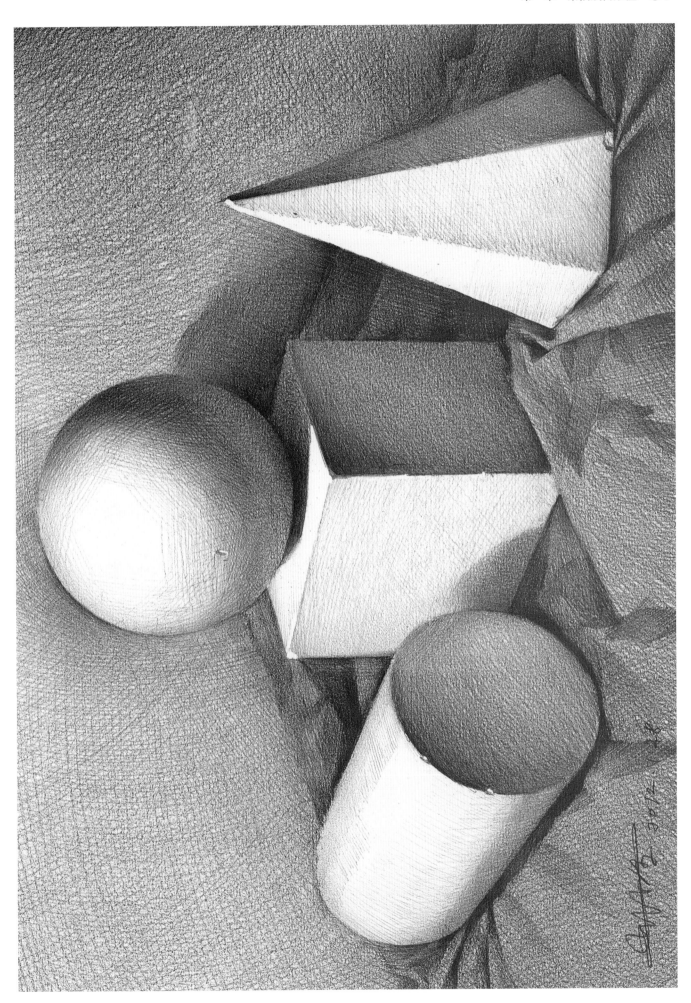

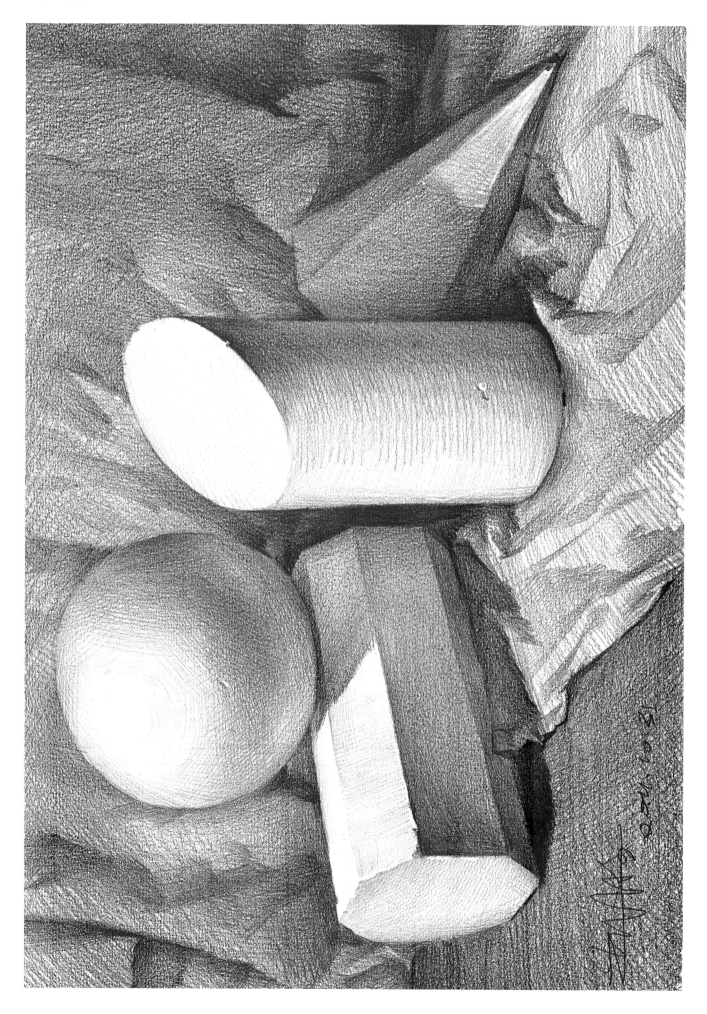

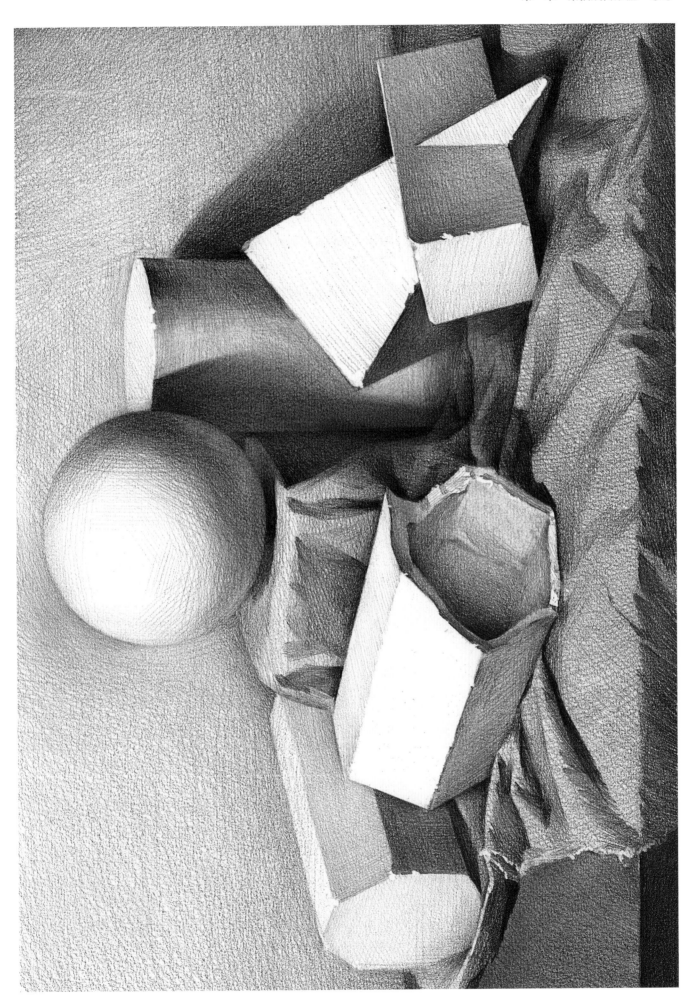

第二章 素描靜物

一、素描靜物基礎知識

1. 優秀素描靜物的標準

第一，構圖完整，畫面的整體結構穩定、豐富，靜物與桌面和背景的比例關係大小適中。

訓練要點：構圖是觀者觀察畫面時首先注意到的問題，構圖直接體現了繪畫人的審美修養和畫面組織能力。在日常訓練中應注意靜物擺放的前後關係、聚散關係、高低、寬窄、方圓、前後的變化，多畫構圖小稿，利用黃金分割比例、靜物組合的整體外輪廓以及靜物與桌面、背景的空間變化關係來表現穩定而豐富的構圖。

第二，形體結構塑造準確，畫面黑、白、灰層次以及虛實關係明確，空間感強。

訓練要點：應利用透視原理和結構素描的分析方法對物體的形態進行準確描繪。認真分析畫面整體的明暗關係，整理出整體的黑、白、灰色調層次，強化物體的虛實變化，形成明確的空間層次。

第三，形體特徵鮮明，物體質感表現生動，畫面具有一定的藝術表現力。

訓練要點：認真體會不同質感的物體表面肌理和色調明暗的細微變化。通過控制用筆的輕重緩急以及排線的疏密、方向來表現不同物體的質感。通過對畫面主次關係和明暗關係的準確把握，表現出畫面生動的節奏感。

第四，畫面表現完整。

訓練要點：在日常繪畫學習和練習時應由慢到快，循序漸進地進行，在保證畫面完整性的前提下再逐步加快繪畫速度。

2. 結構

結構是指物體內在和外在的聯繫，可以理解為一個物體的骨架。一切複雜的形（包括人物）都可以被簡化成幾個幾何形體的組合。通過對幾何形體的研究、訓練，我們可以掌握不同靜物在構造上最基本的規律。

（1）幾何形體結構分析歸納

 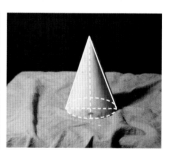

（2）簡單靜物結構分析歸納

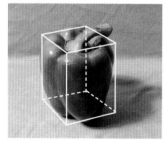

3. 明暗

　　明暗現象的產生，是物體受到光線照射的結果。由於靜物形體、結構的透視變化，使組成靜物的各個面對光的反射量不一樣，因此就形成了色調。為了能夠準確地表現靜物的明暗層次，我們必須抓住靜物的受光部和背光部兩大部分，再加上灰面，也就是通常所說的「三大面」。儘管靜物結構的凹凸變化會使明暗層次的變化錯綜複雜，但這種變化是具有一定規律性的，可將其歸納為「五大明暗層次」，即亮面、灰面、明暗交界線、暗面、反光。

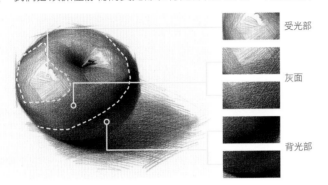

受光部

灰面

背光部

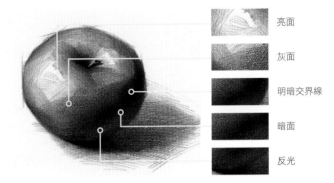

亮面

灰面

明暗交界線

暗面

反光

4. 質感

　　質感是物體在光線照射時產生的光感。每種靜物都有不同的屬性，我們可以據此在繪畫過程中利用虛實等素描關係來刻畫不同靜物的質感，以達到表現其形象的目的。

（1）金屬的質感表現方法解析

金屬表面光滑，質地細膩，具有很強的反光性。刻畫時要明確表現出其高光和反光區域，反光區域要體現周圍的環境，用筆要硬朗、細緻。

金屬製品的黑白對比非常強烈，刻畫時要明確表現出各個層次

不鏽鋼盆邊緣的處理非常重要，需要非常精緻、仔細地去刻畫，包括邊緣的厚度、轉折、高光和微妙的反光

有鏡面效果的金屬器皿能清晰地映出周圍的環境，表現時應注意映出的環境會隨著器皿本身的形體而產生變化，用筆要硬朗、細緻

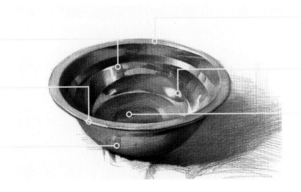

遠處的邊緣要處理得虛一些，與近處邊緣的實形成近實遠虛的空間透視關係

高光區域的形狀明確，邊緣清晰，對比非常強烈，可直接做留白處理，但一定要注意仔細推敲留白的形狀

畫金屬製品時，用筆要與所表現的物體結構緊密結合，線條要整齊、乾脆

（2）玻璃的質感表現方法解析

玻璃器皿一般都是透明或半透明的，有重量和體積，也有豐富而複雜的色調層次。因此，刻畫時絕對不要把玻璃器皿看作孤立存在的物體，應將其與背景結合起來刻畫。

水平面的透視程度介於杯口與底座之間。由於水面反光，其色調相較杯身整體稍淺而灰，細節對比也要弱一些

水面與杯身相接處是結構的轉折也是明暗交界線，所以要用較重的調子加以強調

底座的透視比杯口要大，打稿時要仔細比較。底座的邊緣線是體現其厚度、透視的關鍵，處在陰影中的部分虛，距離視點近的部分則要實一些

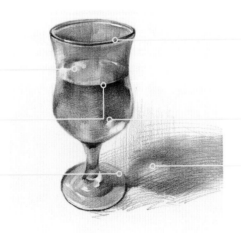

玻璃杯邊緣的變化非常豐富而微妙，是刻畫的重點。掌握好前實後虛的大關係，著重刻畫距離視點較近的一邊。注意表現其厚度與轉折部分的結構，不要把整個邊緣都卡死

要分清主次，各種光線的折射不要畫得太多，以免畫面太花，暗部也不要太重，黑白灰對比要大一些

由於玻璃杯是透明的，部分光線會穿透杯身，所以陰影的虛實變化會更豐富一些，不要習慣性地畫成一片死黑

二、素描靜物繪畫步驟解析

1. 靜物的結構素描

結構素描主要研究形體結構和透視規律。在結構素描作品中，往往以幾何形體結構為基礎對被描繪的物體進行簡化和強化。

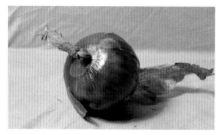

❶觀察階段：分析洋蔥的外形結構特徵，確定其在畫面中的位置和大小，並用垂直線與水平線測量出各部分的比例關係。

❷定位階段：用長直線畫出洋蔥的基本形，注意洋蔥的外形特徵和長寬比例關係。

❸具體化階段：表現出洋蔥的基本透視關係，用線時要注意區分線條的前後虛實關係。

❹鋪大關係階段：用較輕的調子鋪出洋蔥大的明暗關係。

❺深入階段：深入刻畫洋蔥的體面轉折變化，運用調子的輕重關係突出洋蔥與陰影之間的空間感。

❻調整階段：進一步強調物體暗部及陰影的關係，豐富洋蔥的細節，增強畫面感染力。

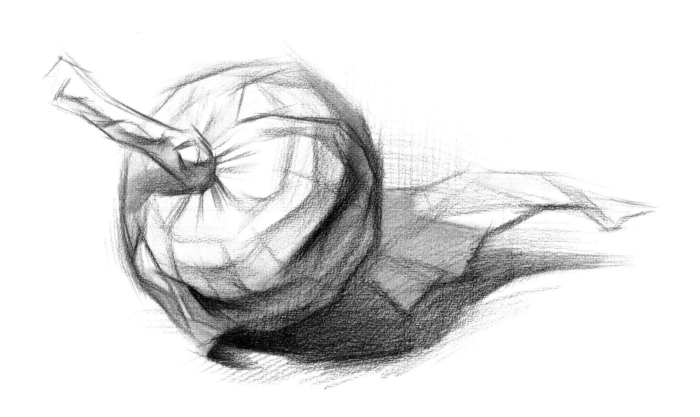

2. 靜物的明暗素描

明暗的形成與變化主要受到三方面因素的影響：一是光線的存在，二是物體的自身結構，三是物體本身的固有色。這三種因素是相互聯繫、相互影響、相互制約的，每一種因素的變化都直接影響著繪畫的效果。

❶定位階段：用虛線畫出洋蔥的基本形狀，注意要抓住洋蔥大的外形特徵，不要拘泥於細節，否則會影響整體的比例關係。

❷打稿階段：找出能體現洋蔥特徵的細節，比如洋蔥不規則的表皮和外輪廓的具體型狀。

❸具體化階段：找出洋蔥的明暗交界線及陰影位置。

❹鋪大關係階段：鋪設畫面大致的黑白關係，強調畫面光感，物體暗部及陰影的顏色一定要壓重，以避免初學者易把物體畫「飄」、畫「浮」的弊病。

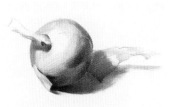

❺深入刻畫階段：著手把握畫面大的黑白灰關係，畫出洋蔥豐富的灰色層次，注意處理陰影的前後虛實變化。

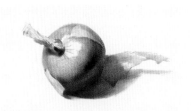

❻調整豐富階段：豐富整體畫面的色調及虛實關係，對洋蔥的邊緣等細節進行深入刻畫，充分表現出洋蔥的質感及其量感。

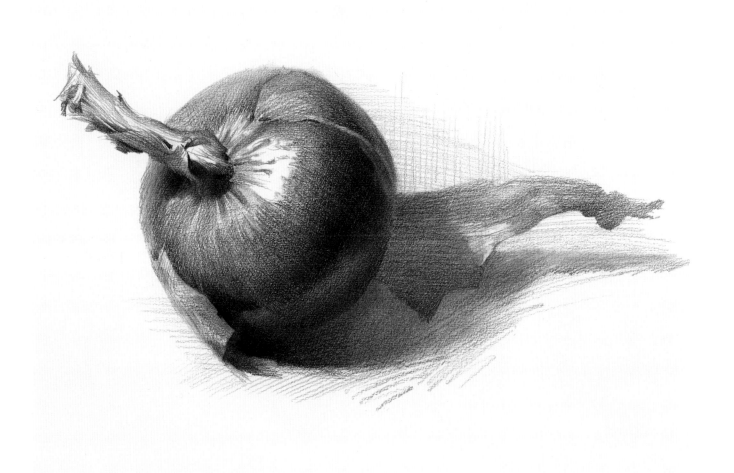

三、素描靜物繪畫步驟示範

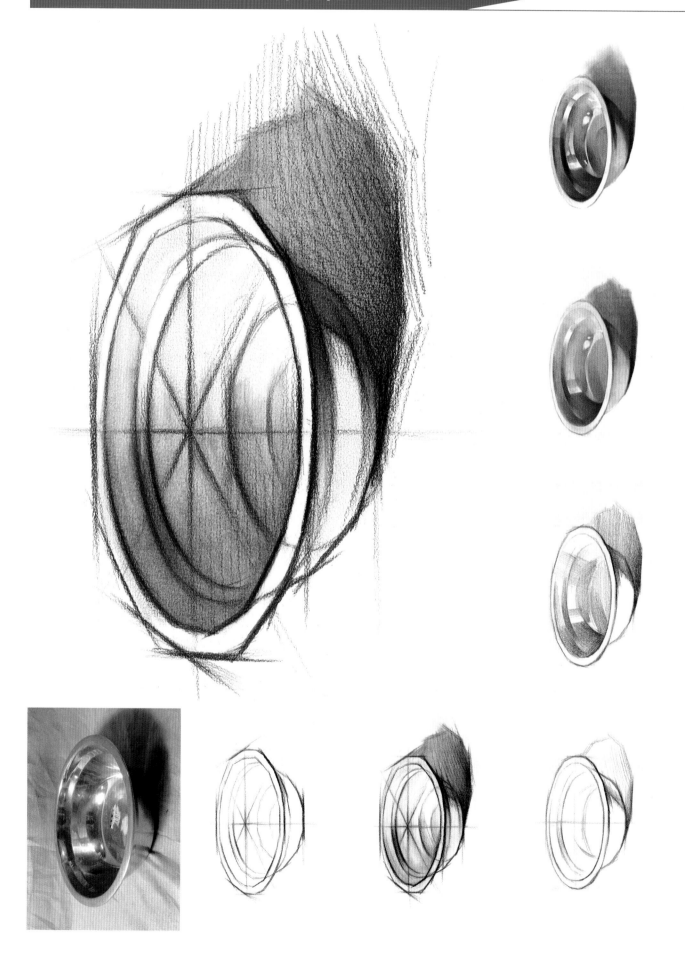

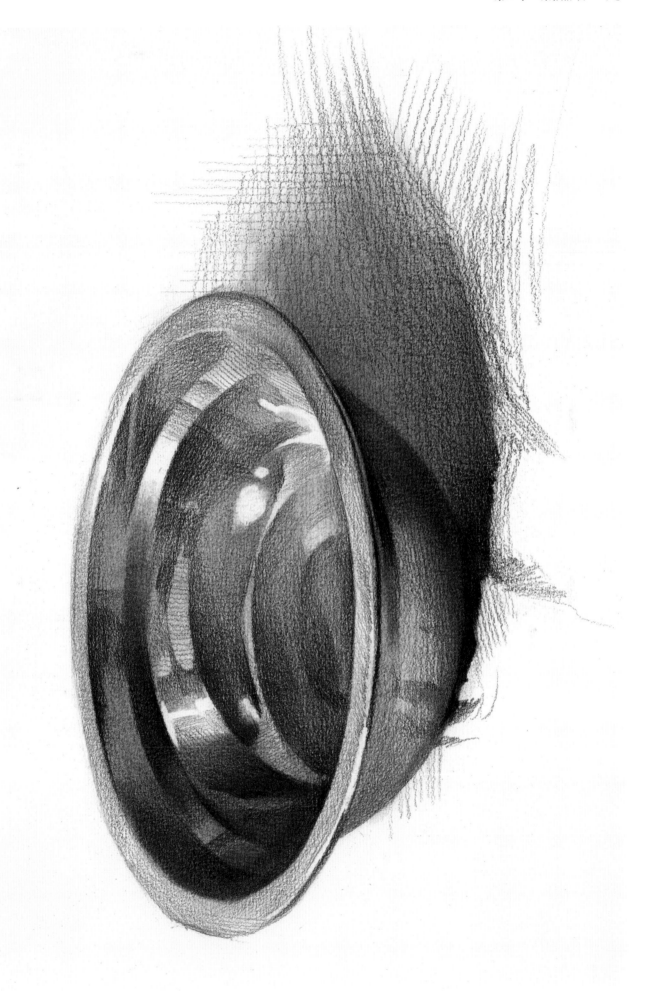

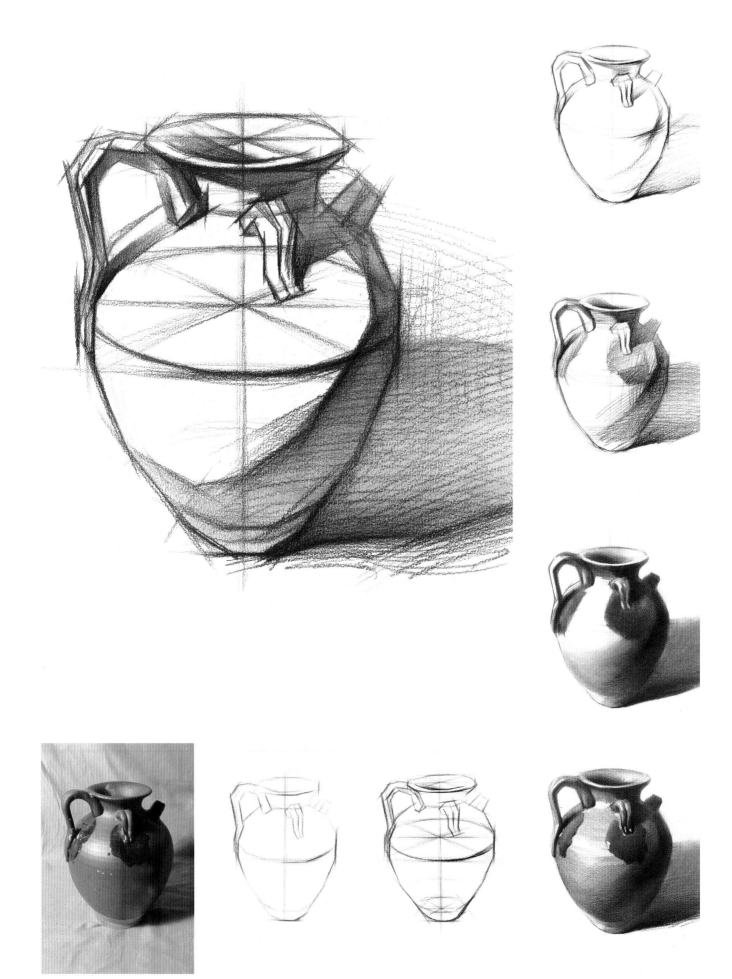

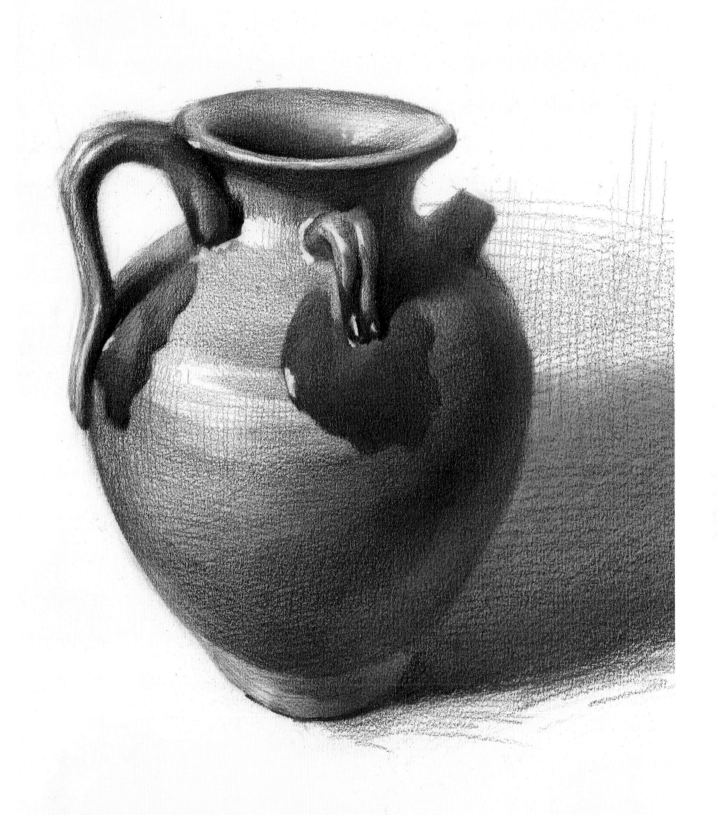

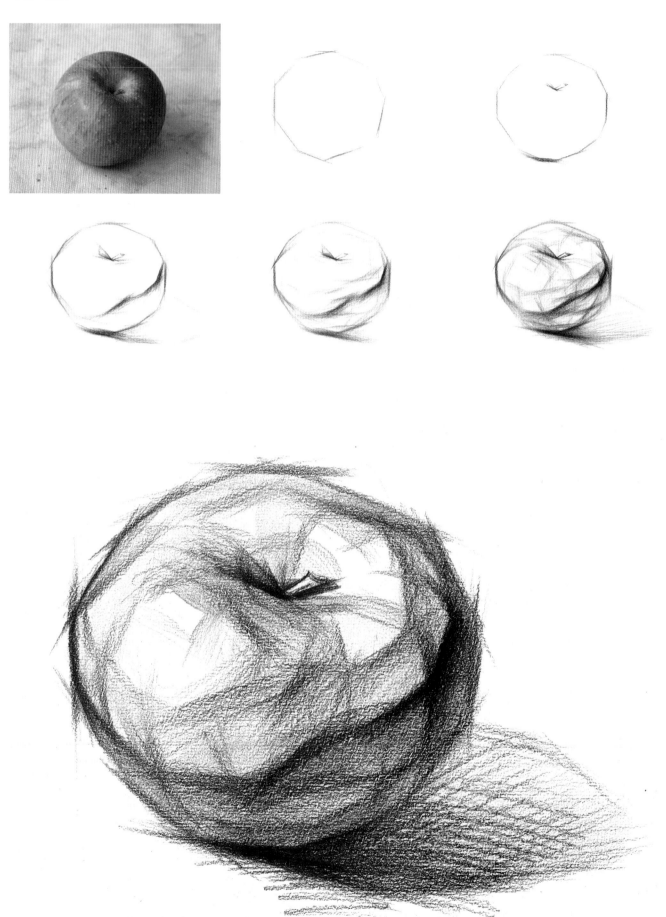

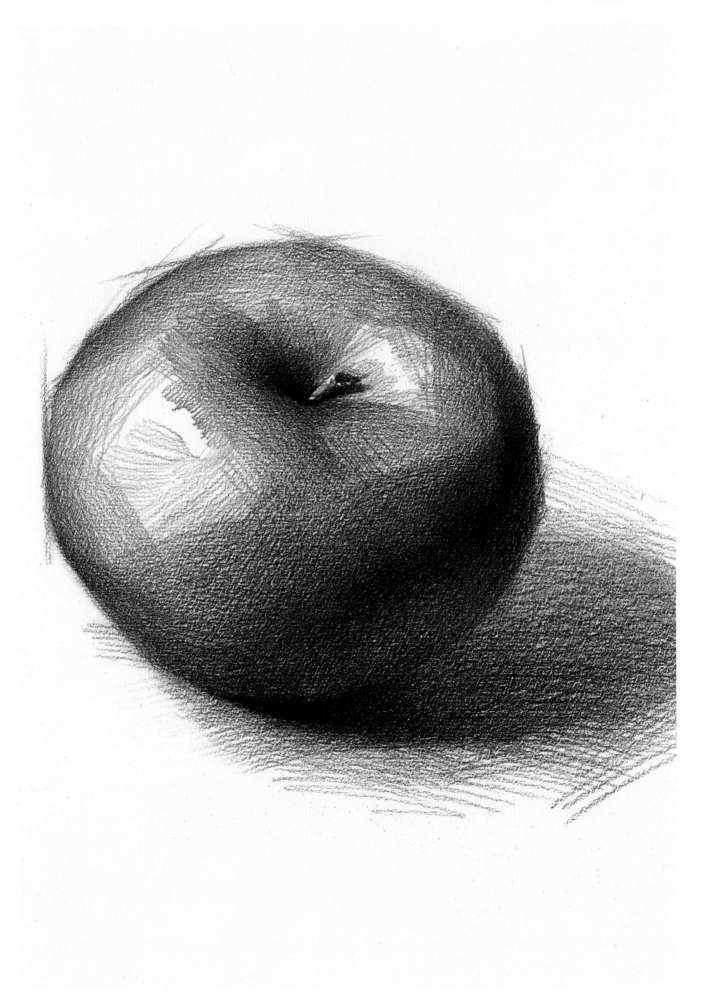

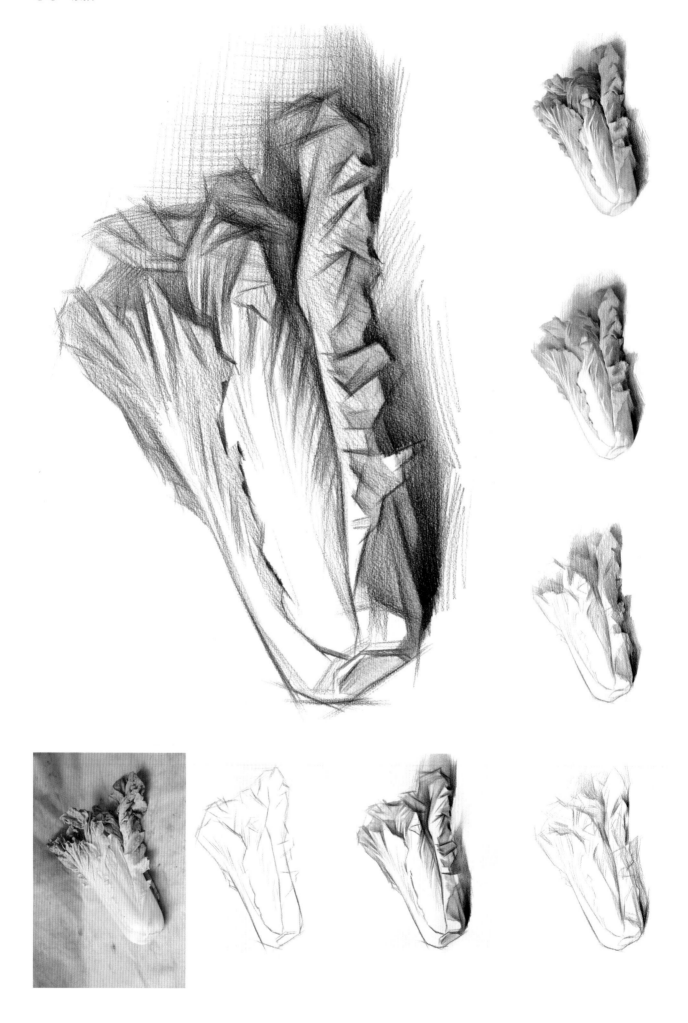

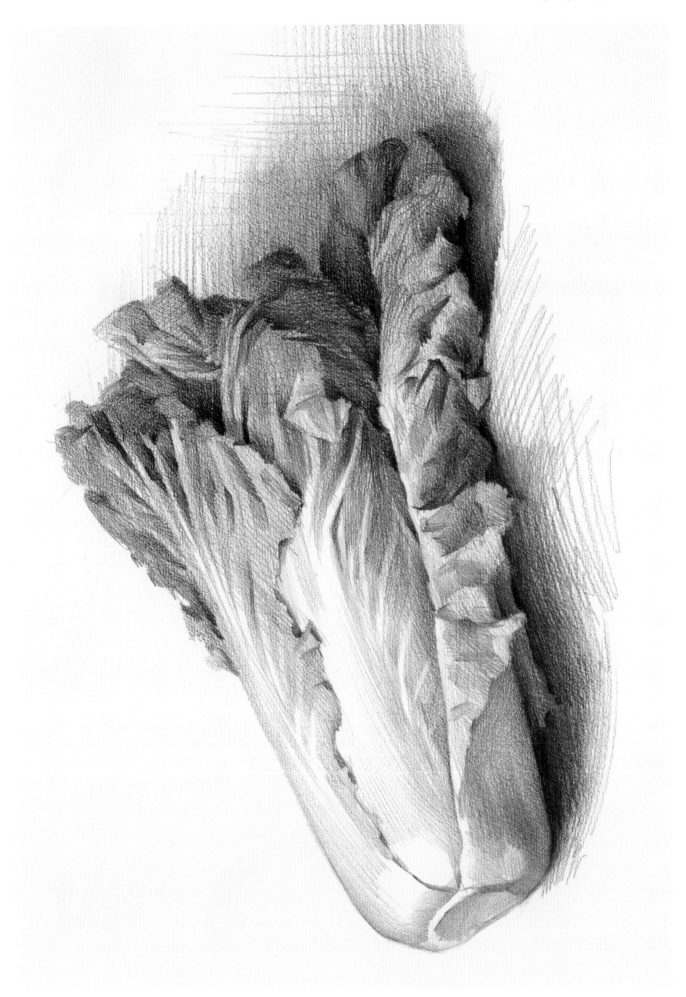

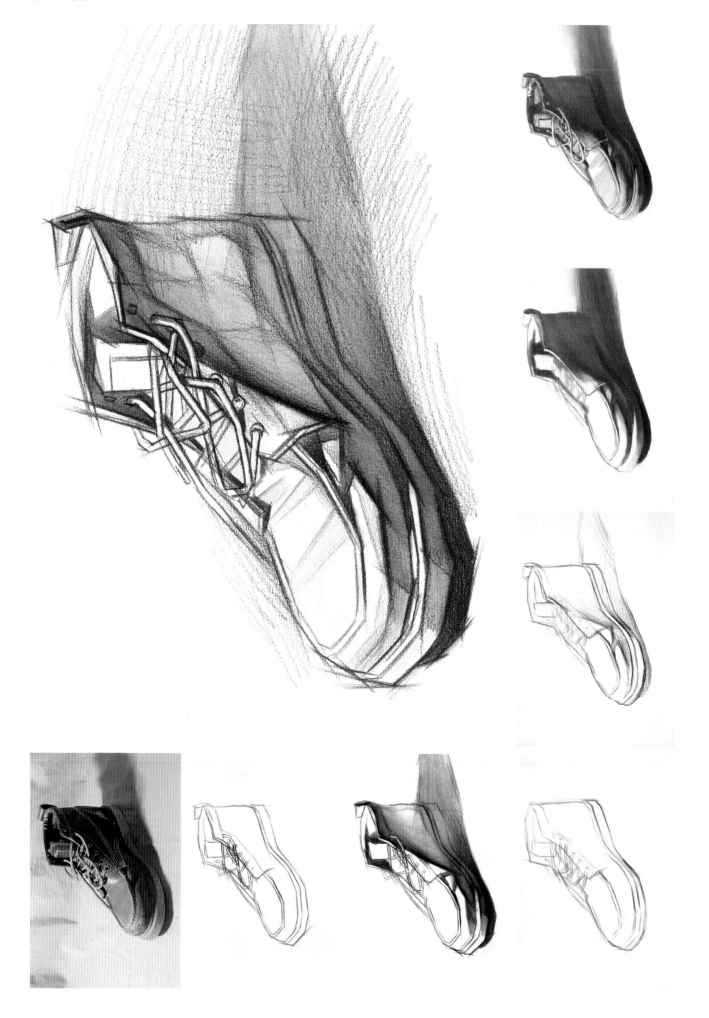

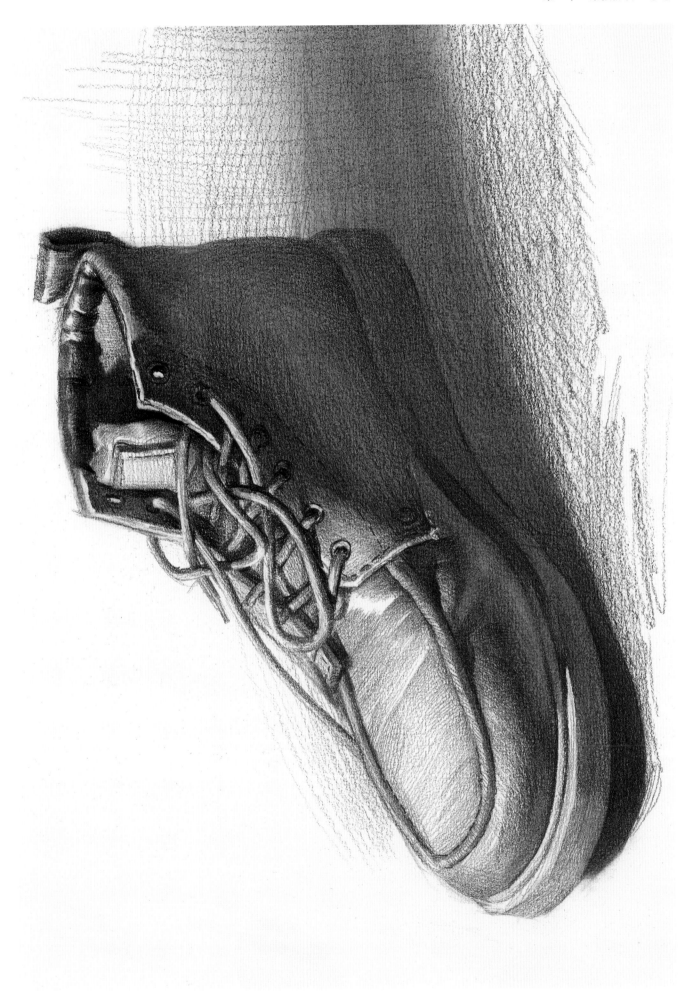

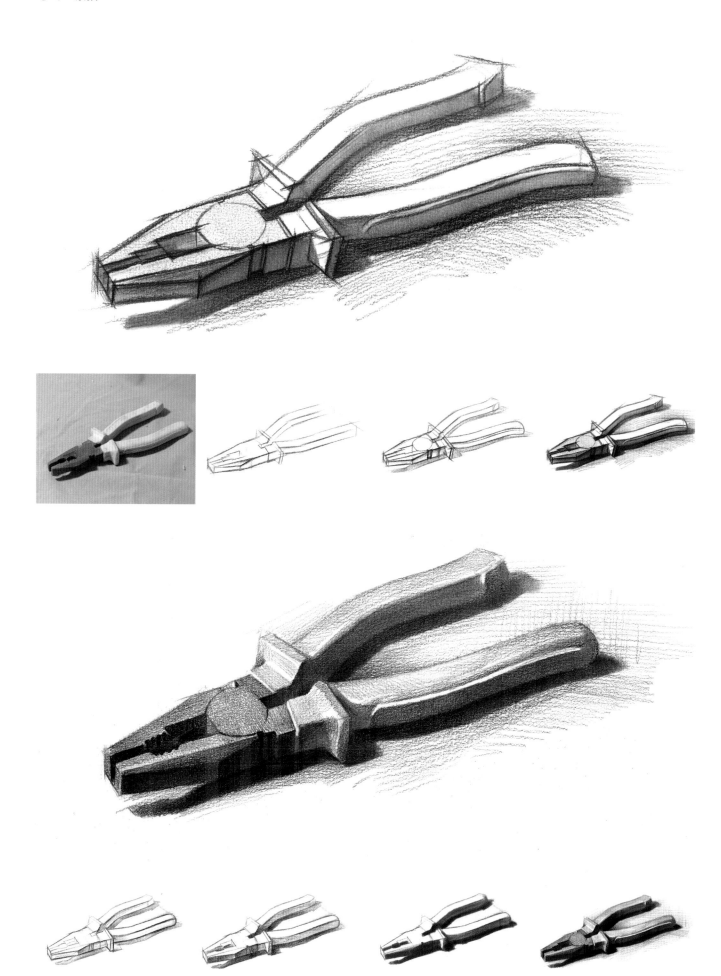

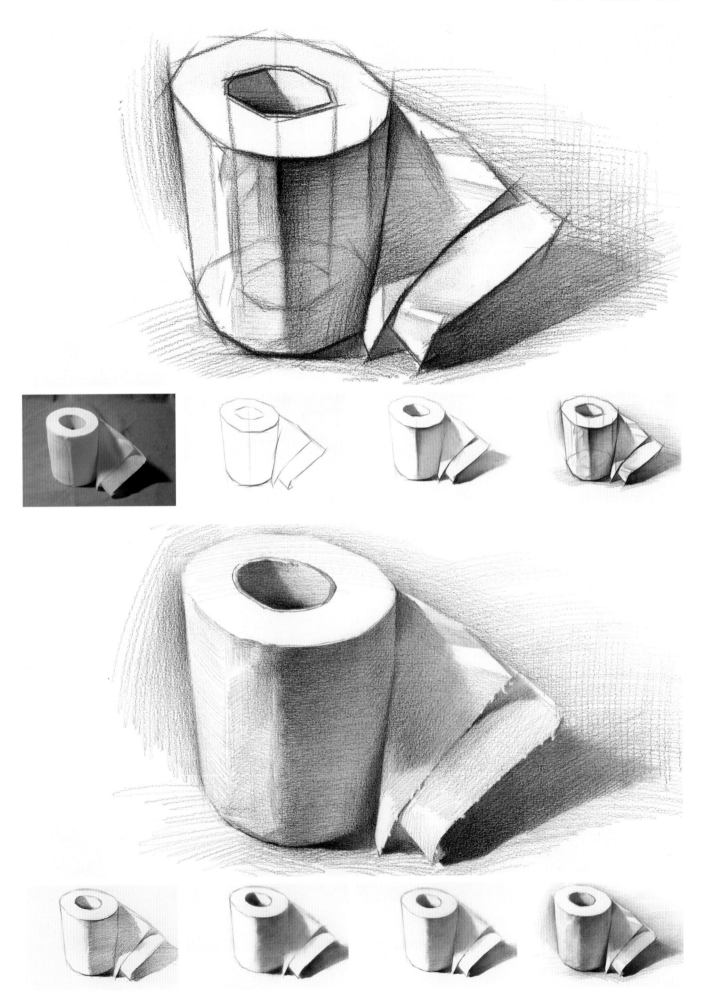

四、素描靜物整體簡化能力訓練

1. 素描靜物的整體關係

　　素描靜物的畫面整體關係包含諸多因素：如形體的比例、明暗，素描色調的黑、白、灰和虛實關係等，這些是對畫面整體控制能力的重要體現。考生應在繪畫過程中力求從整體出發，不要拘泥於局部和細節，要多觀察和比較，這樣才能對靜物的形體和明暗進行準確歸納和簡化。

2. 畫面整體的黑、白、灰關係統合訓練

　　該訓練可以從三方面入手，一是通過對桌面和背景的明暗處理，整理出畫面整體的空間關係；

　　二是通過對靜物的觀察，歸納整理出靜物本身的黑白灰關係；三是通過對光源方向的分析，確定物體的明暗交界線，區分出整體的明暗色調區域。

3. 畫面整體的虛實關係統合訓練

　　虛實變化要遵循這樣一個規律：單個形體亮實暗虛。亮部形體塑造對比強烈，筆觸明確肯定；暗部則相對對比較弱、素描色調較暗。這樣有利於清晰表現物體的體積感，進而表現出形體之間前實後虛的空間關係。

　　在處理整個畫面時，前面形體的明暗對比要強些，形成較實的區域，後面物體的明暗對比相對弱一些，形成較虛的區域，這樣有利於表現出明確的前後空間層次關係。

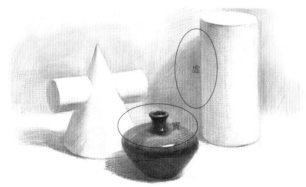
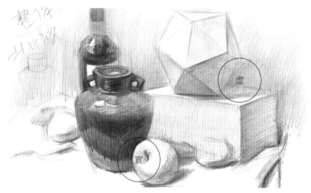

4. 整體統合能力訓練範例

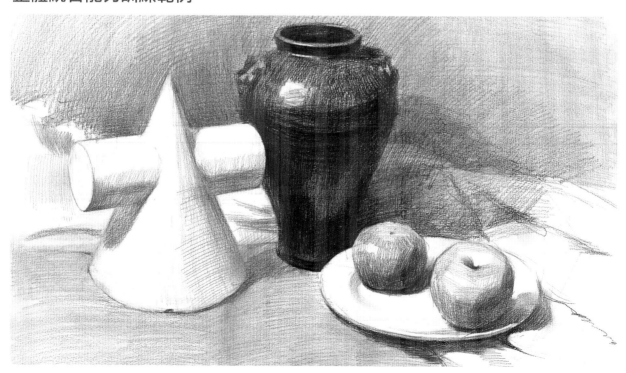

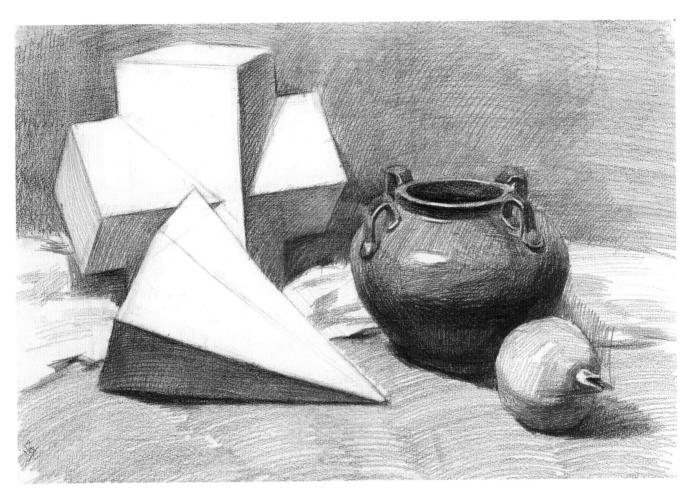

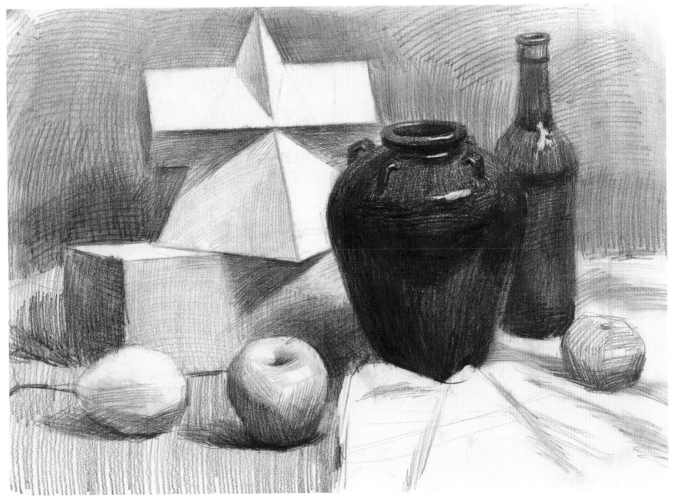

五、素描靜物質感訓練

1. 素描靜物的質感

我們常用的繪畫靜物種類有陶瓷類、金屬類、玻璃類、水果類、蔬菜類、文具類等。靜物質地可以分為粗糙、光滑、柔軟、堅硬等。由於靜物的質地不同，在繪畫的表現手法上也要有所不同。

a. 粗質地類：表面粗硬，刻畫時線條要適當粗一些，鬆動些；高光不明顯，反光也不強烈；形體相對簡練、單純，如陶類器物。

b. 細質地類：此類靜物質感強，表面光亮，質地堅硬；高光、反光都很明顯；刻畫時線條要嚴謹、細緻些。對於這類物體的表現要注意整體觀察和局部取捨，不要只停留在細節和局部，不要被過多的瑣碎細節所干擾。對暗部較強的反光要適當削弱一點，避免產生花、亂的感覺，如瓷類器物。

因此，對於不同質地的靜物要在把握整體明暗關係的基礎上做到質感的完美表現。

2. 素描靜物質感分類訓練

(1) 金屬質感的表現訓練

表面光潔的金屬物體對光具有較高的反射性，對光源或環境中的散光都能予以較充分的反射，因此，無論是亮部還是暗部都可能出現較強烈的光感。從整體上講，金屬物體仍有明暗變化的一般規律，素描色階層次往往較為清晰。深入刻畫時應多以硬鉛為主，線條要細膩有力。反射性較低的金屬物體，其質地粗糙，雖然有重量感，但高光很弱，甚至沒有高光。

解析圖示

金屬壺上的黑色把手在壺主體上的反射圖像，以及香蕉、白色盤子在金屬壺上的反射圖像

金屬壺的邊緣形成強烈的高光，這樣的處理對表現金屬壺邊緣的厚度起到了十分重要的作用

電線在金屬壺表面形成明確的反射圖像，並根據金屬壺表面的曲面變化產生變形

重色襯布在金屬壺表面上的反射圖像

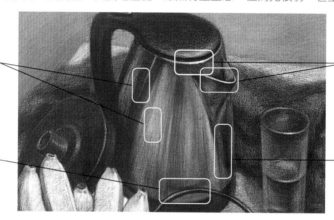

表現步驟

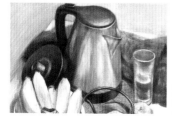

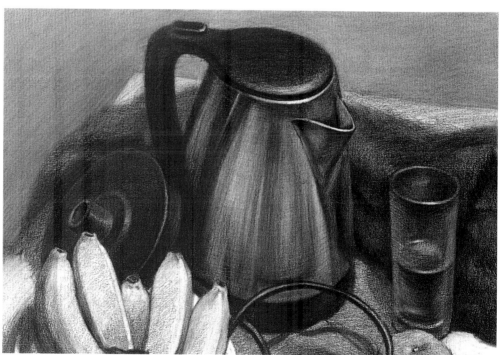

範例欣賞

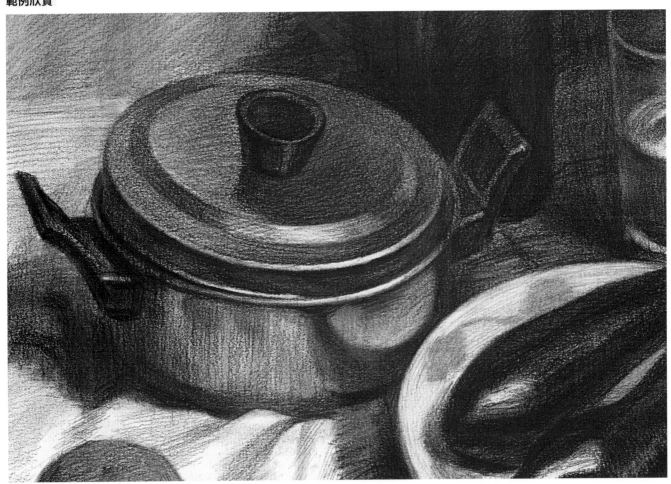

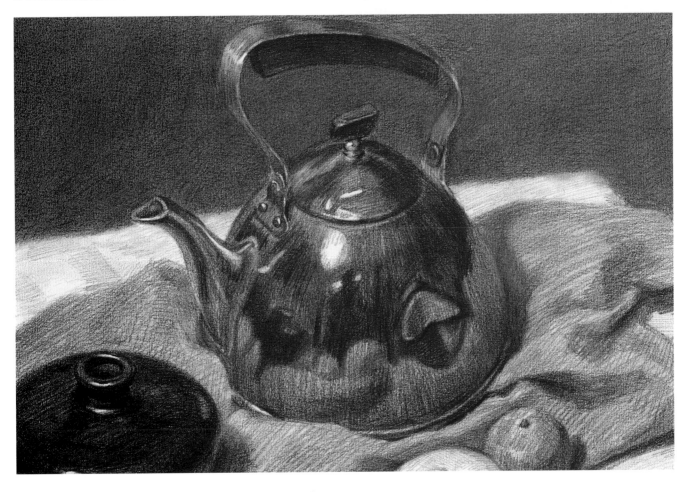

（2）陶瓷質感的表現訓練

畫陶瓷靜物時，一般情況下剛開始要用較軟的鉛筆鋪整體的色調，適當地用紙筆塗抹，再用較硬的鉛筆深入刻畫，以表現質地的細密感和堅實感。在深入刻畫的過程中，線條要緊密，不宜「鬆」、不宜「跳」，從而可以表現出陶瓷堅實的質地。

陶瓷的高光受光源影響較強，要注意高光點的處理。保留形體轉折處的高光，忽略其他零散的高光，表現高光時要注意其位置、形狀和明度。高光的位置與形狀不準會破壞靜物的造型；如果明度把握不當，會影響陶瓷反射性和質感表現的真實性。

解析圖示

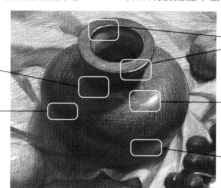

陰影和罐口的色調在此處疊加，素描色調會比較深

瓷罐表面比較光滑，反光強烈，因此面與面的交界處素描色調較重

罐口邊緣形成強烈的高光，對表現靜物邊緣厚度有著重要作用

罐體的高光處於形體重要的轉折處，形狀的刻畫要明確

瓷罐表面光滑，因此暗部的反光較為強烈

表現步驟

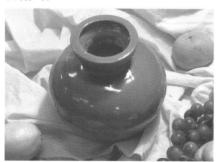
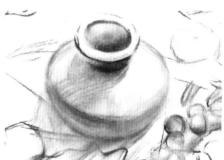
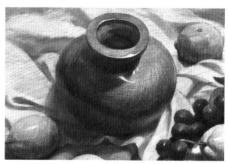

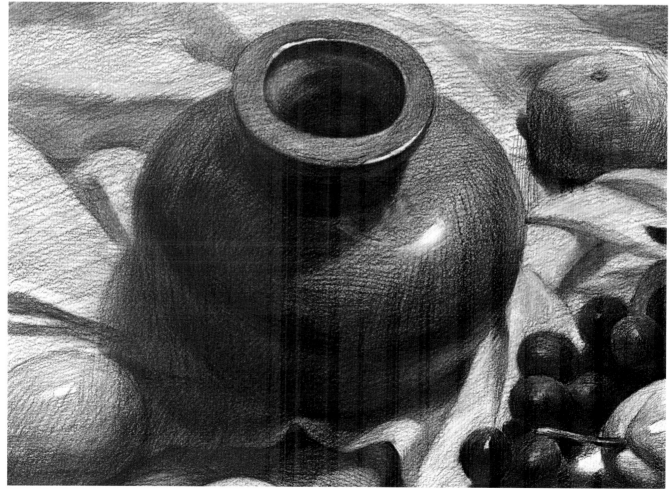

範例欣賞

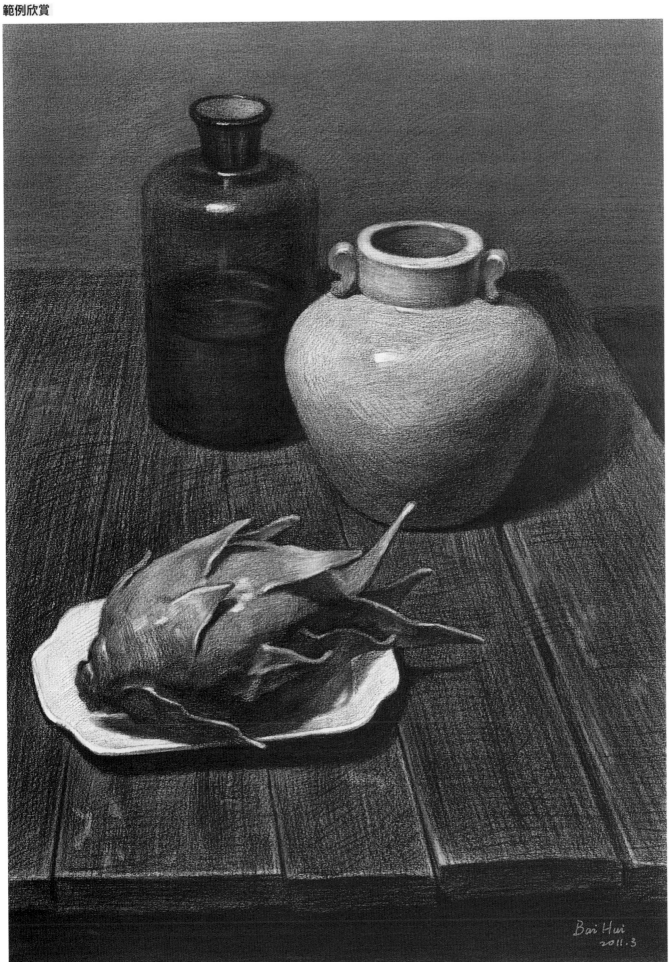

（3）水果質感的表現訓練

水果的種類很多，形態各異，主要以球體為主。常見的素描對象有蘋果、梨、橘子、香蕉、葡萄、火龍果等。在刻畫時應注意對水果的形態和明暗體積進行歸納和表現，同時還要對果實表面的果坑和果梗的肌理等細節進行深入刻畫。

解析圖示

高光位於頂面和側面的交界處，前面的高光要亮一些，形狀明確，後面的高光要柔和一些，較前面的弱一點

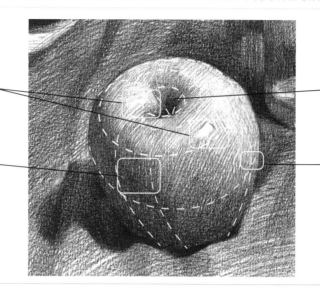

注意果坑細節處微妙的明暗變化

明暗交界線將蘋果的亮面、灰面和暗面明確地區分開

向後面延伸的側面面積雖然很小，但對塑造蘋果的立體感起著重要作用

局部範例

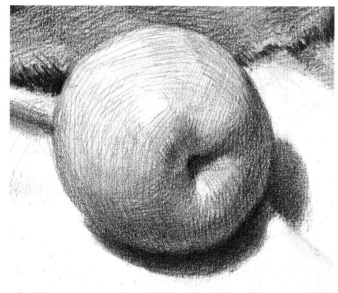

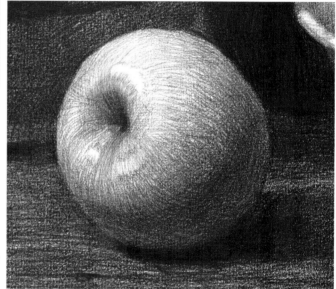

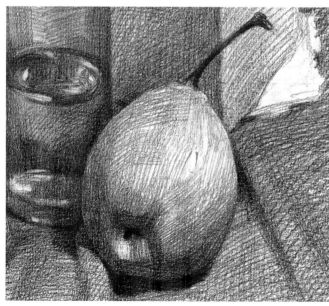

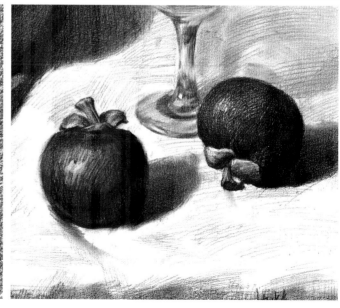

範例欣賞

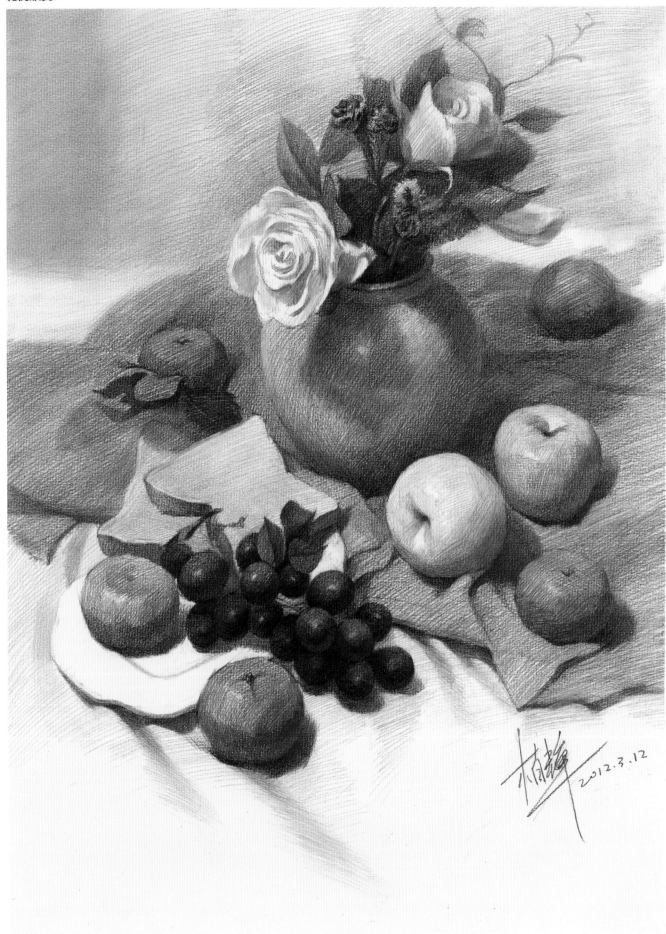

(4) 蔬菜質感的表現訓練

蔬菜的種類很多，形態各異，主要以長方體、圓柱體和球體為主。常見的素描對象有黃瓜、茄子、蕃茄、青江菜、白菜、蘿蔔和辣椒。在刻畫時要注意對蔬菜的形態和明暗體積進行歸納和表現，同時對菜梗、菜葉和蔬菜的表面肌理等細節進行深入的刻畫。

解析圖示

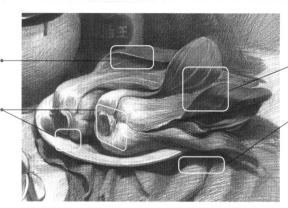

與周圍環境明暗對比較弱，形成對比較虛的區域

青江菜的基本形體可以看作是長方體，注意青江菜橫截面的形狀變化。與周圍環境明暗對比較強，形成相對比較實的區域

對菜葉的固有色和紋理進行細緻的刻畫和描繪

陰影的形狀隨著襯布的起伏和菜葉的形態變化產生相應的變化

表現步驟

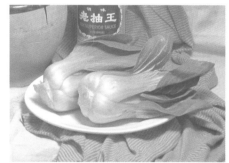

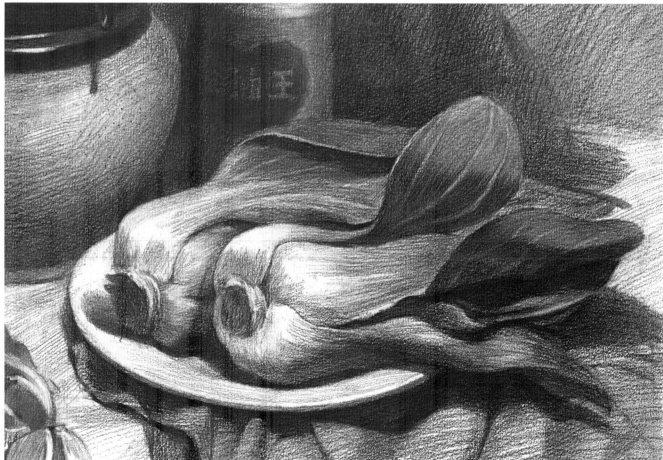

範例欣賞

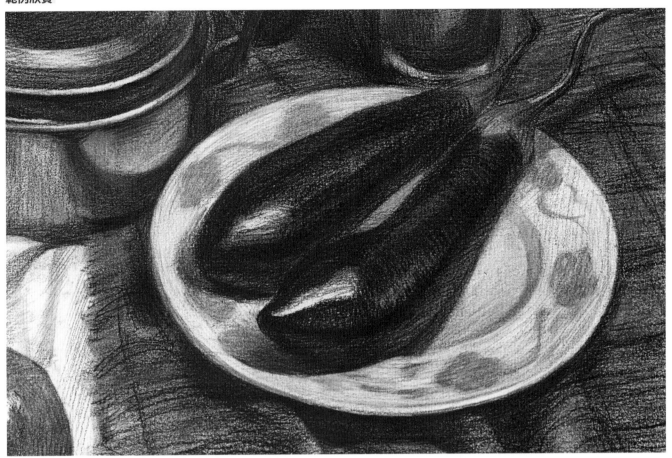

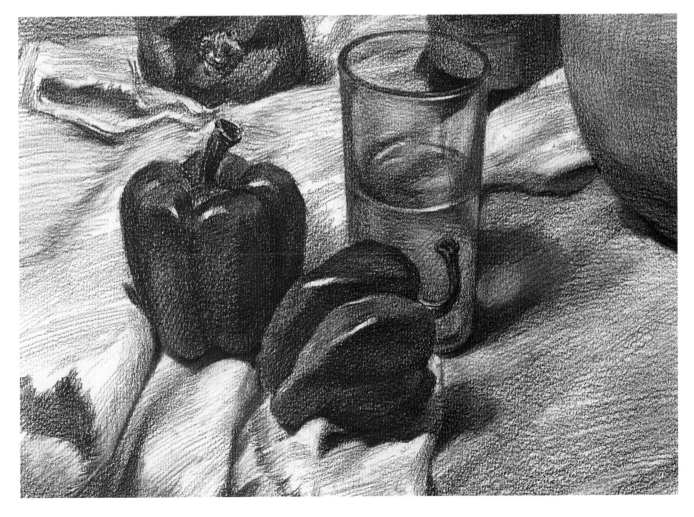

六、素描靜物寫生步驟示範

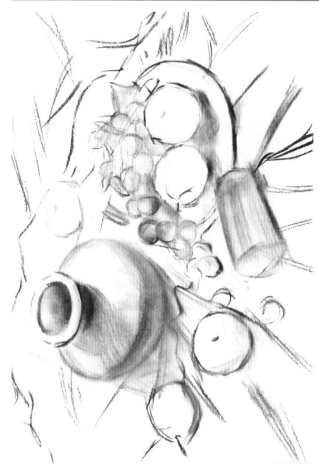

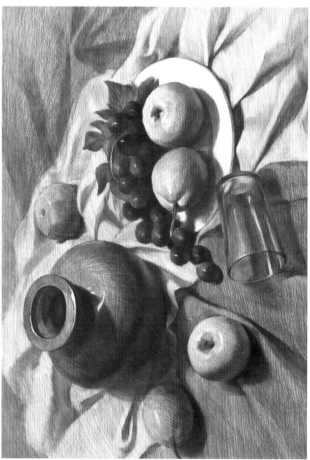

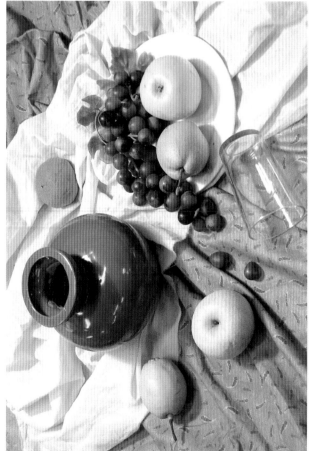

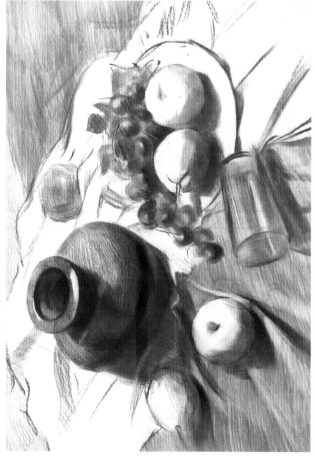

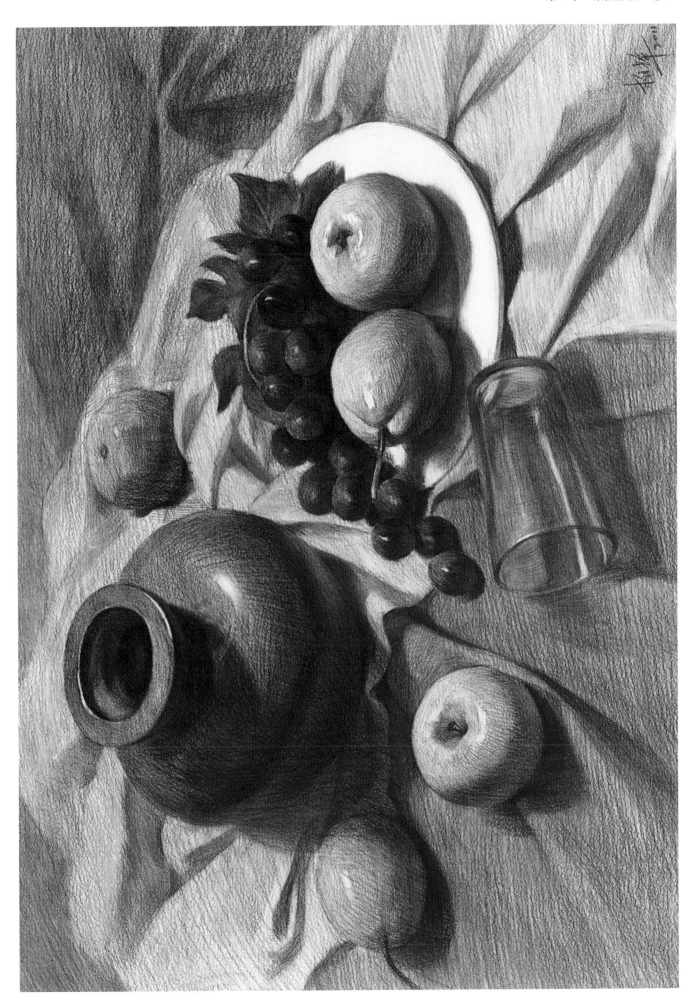

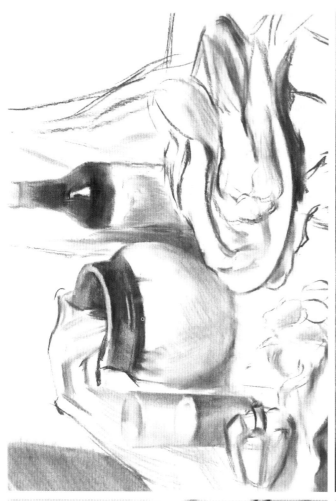

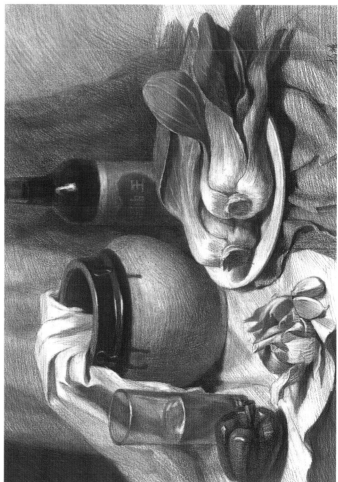

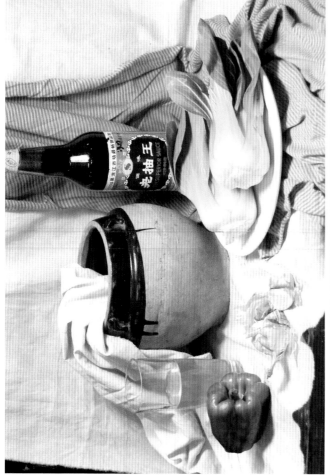

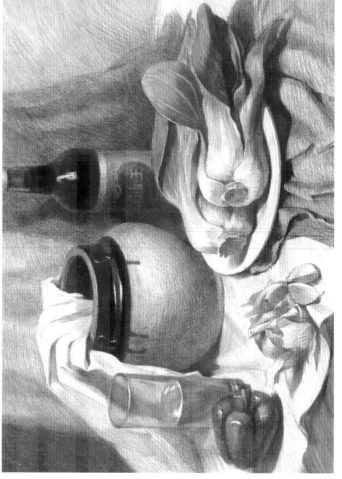

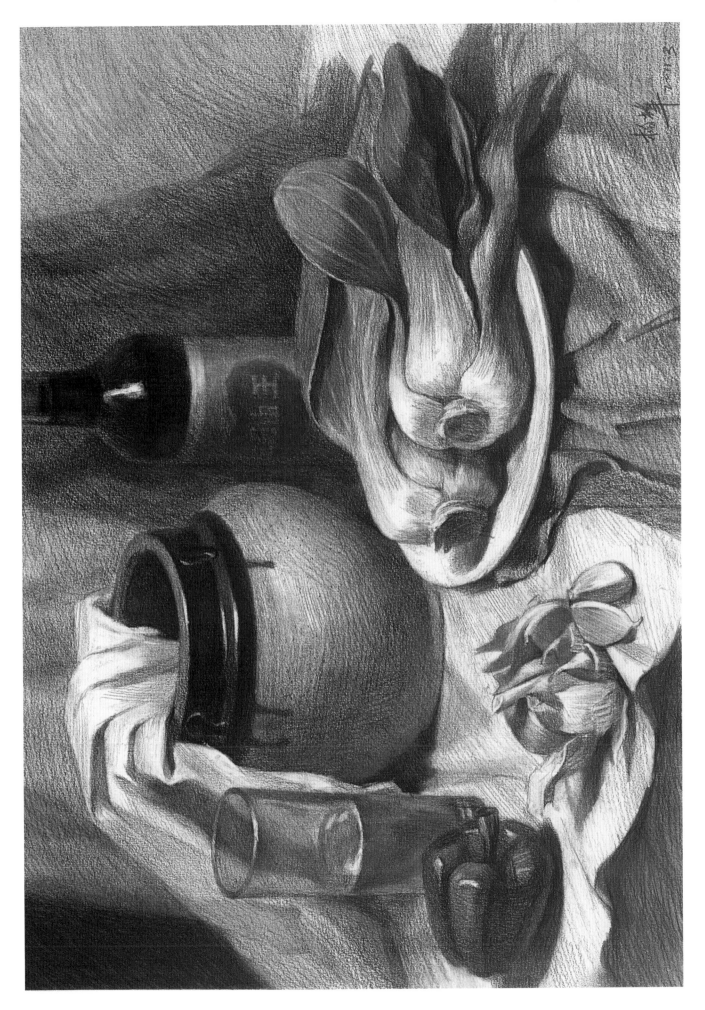

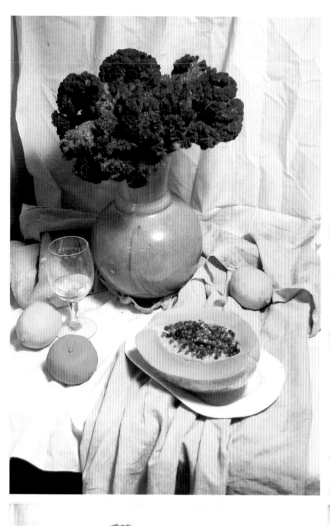

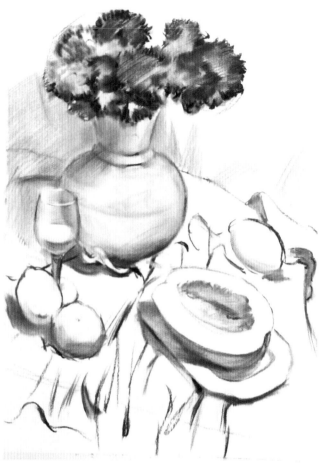

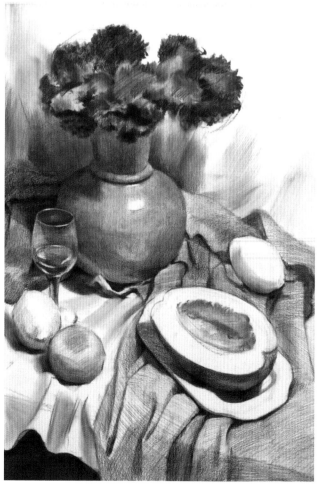

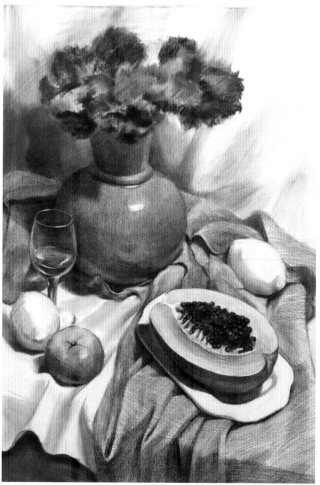

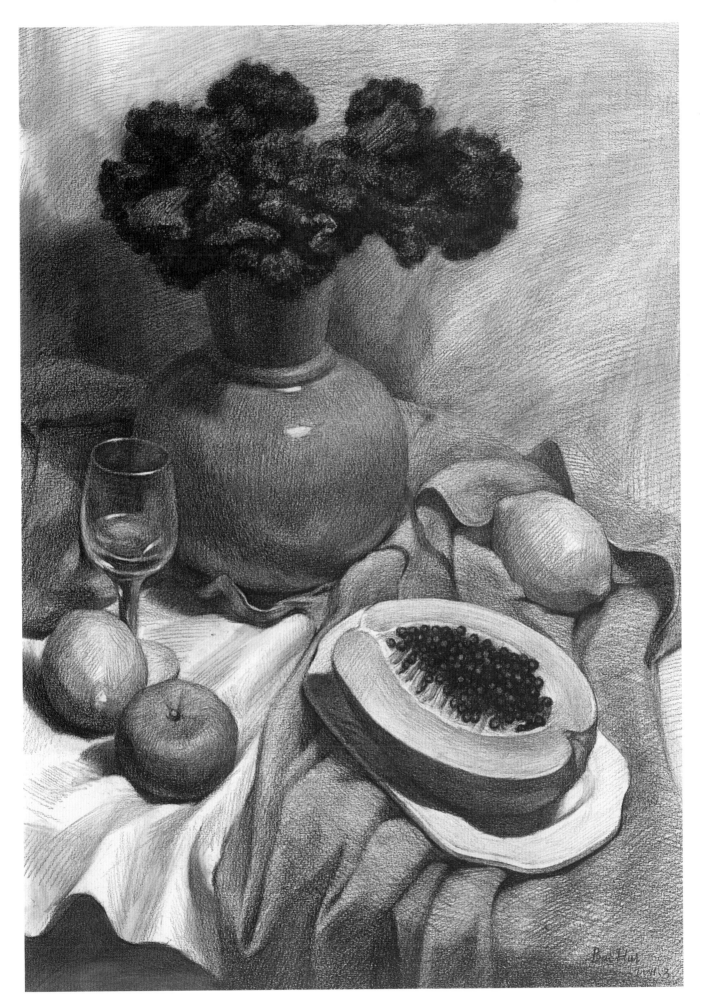

七、素描靜物範例欣賞

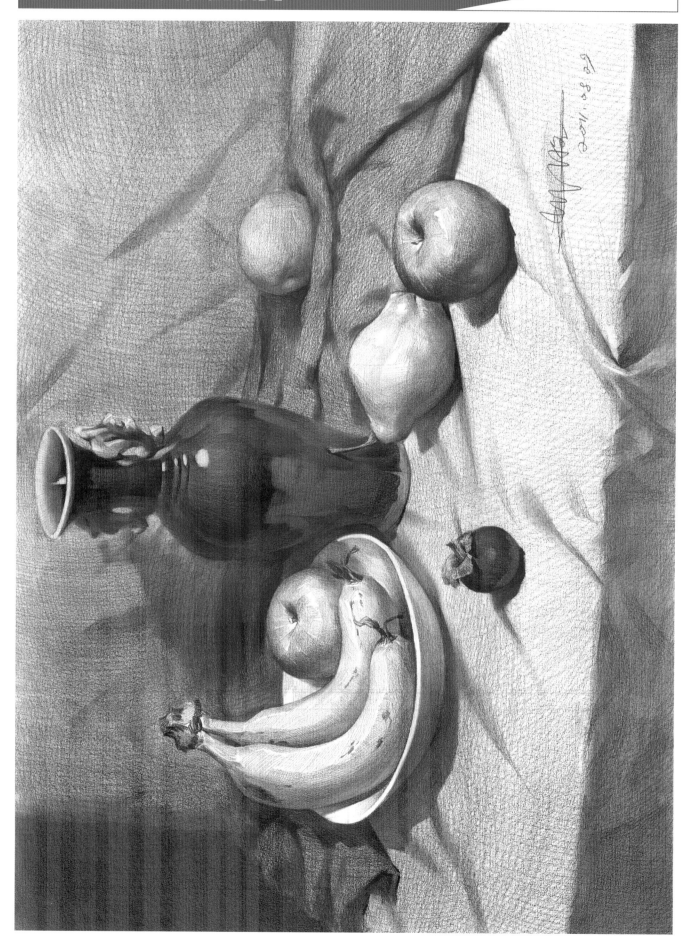

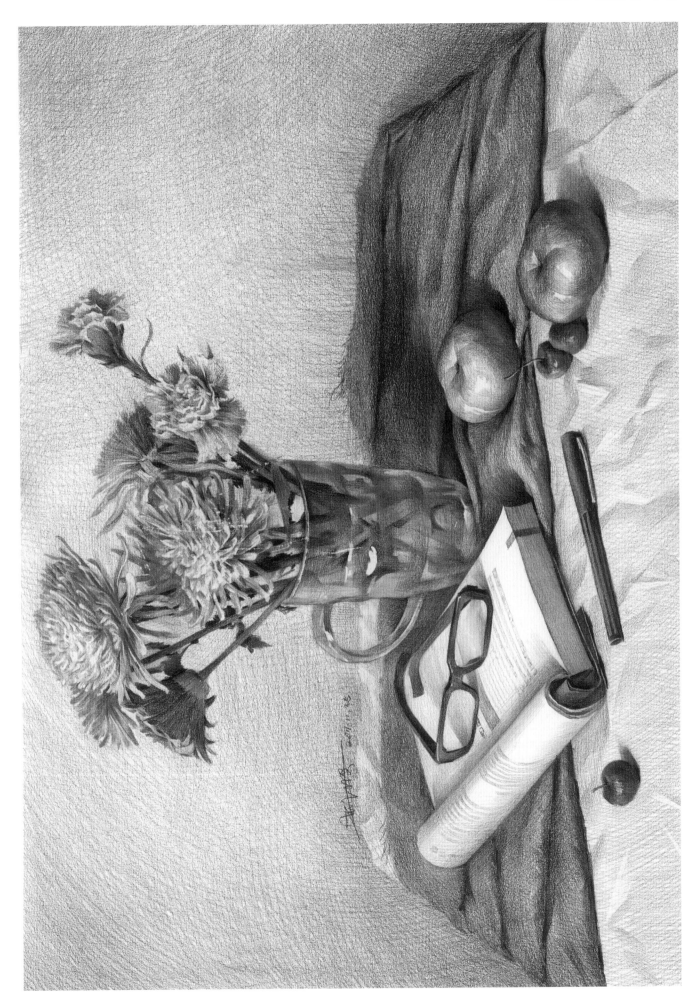

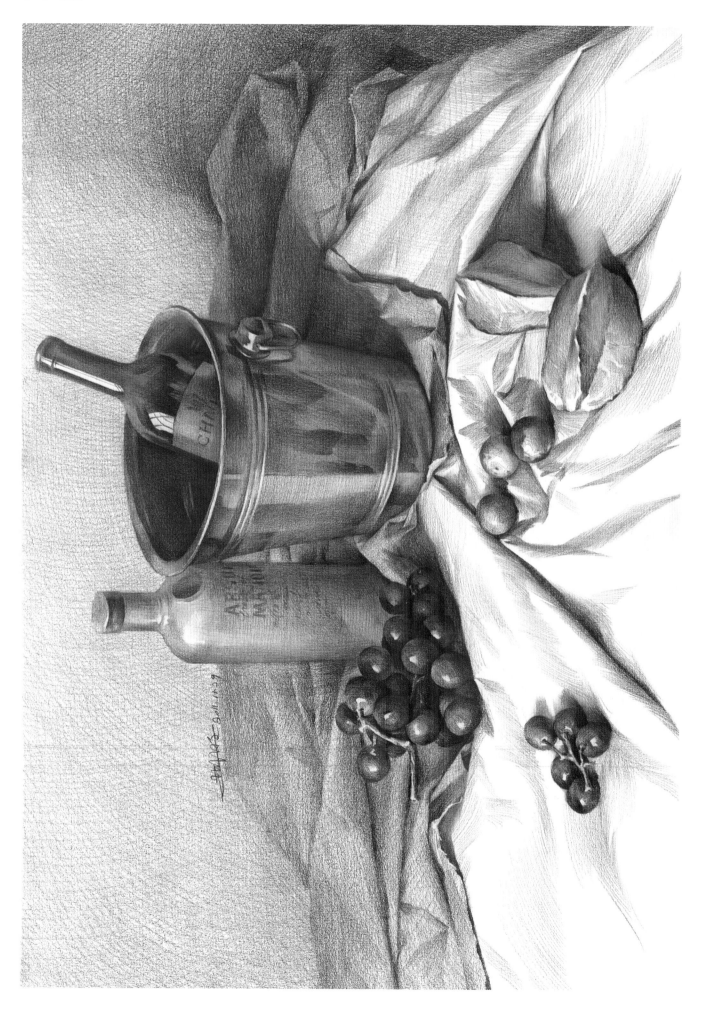

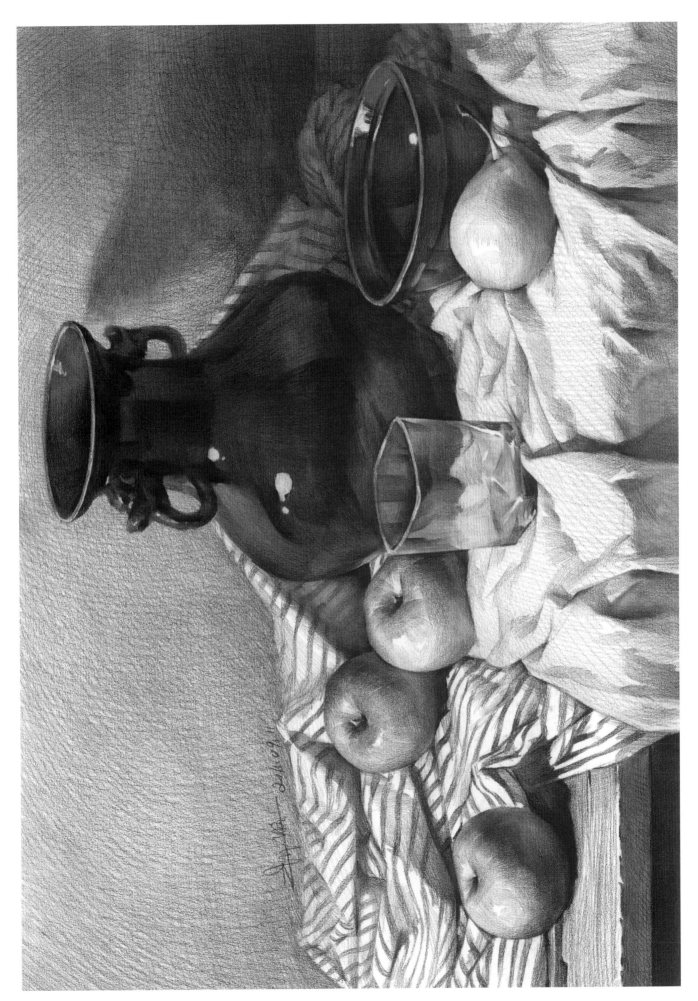

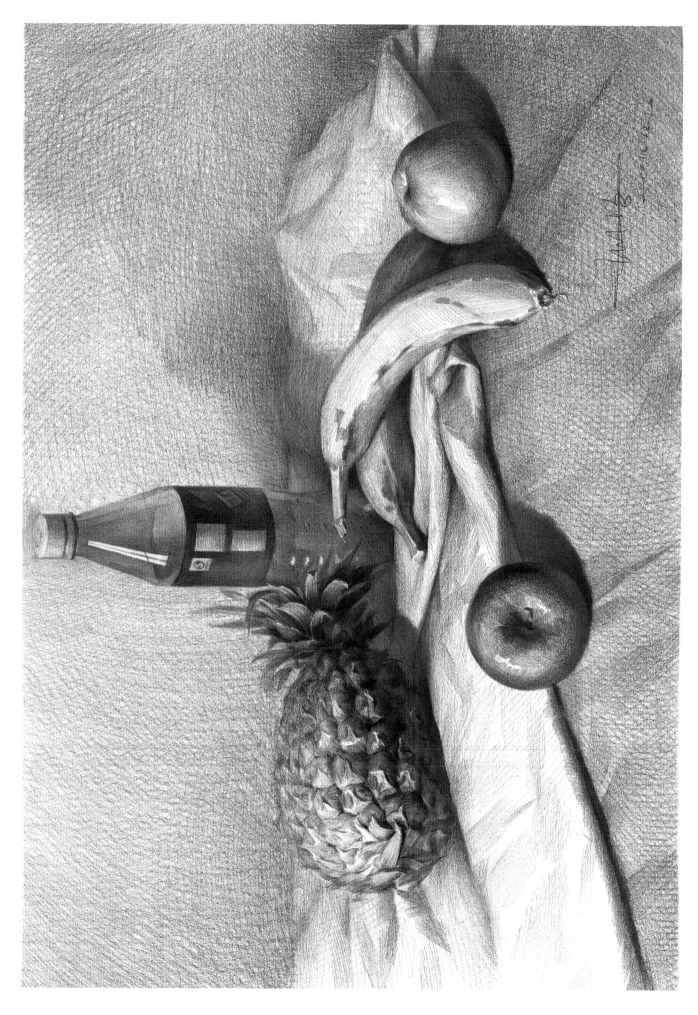

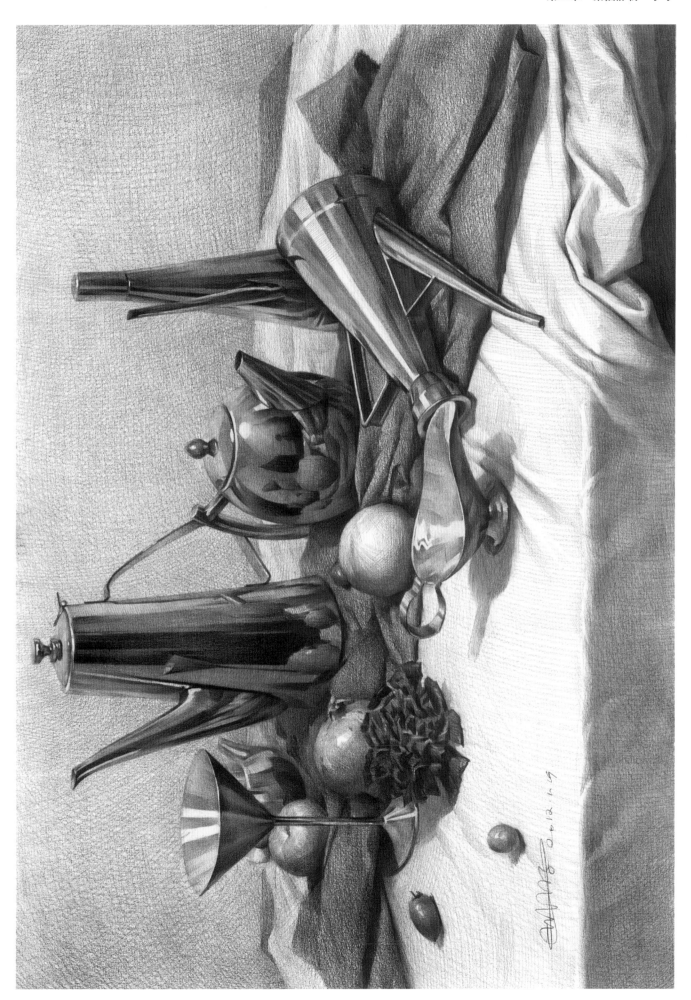

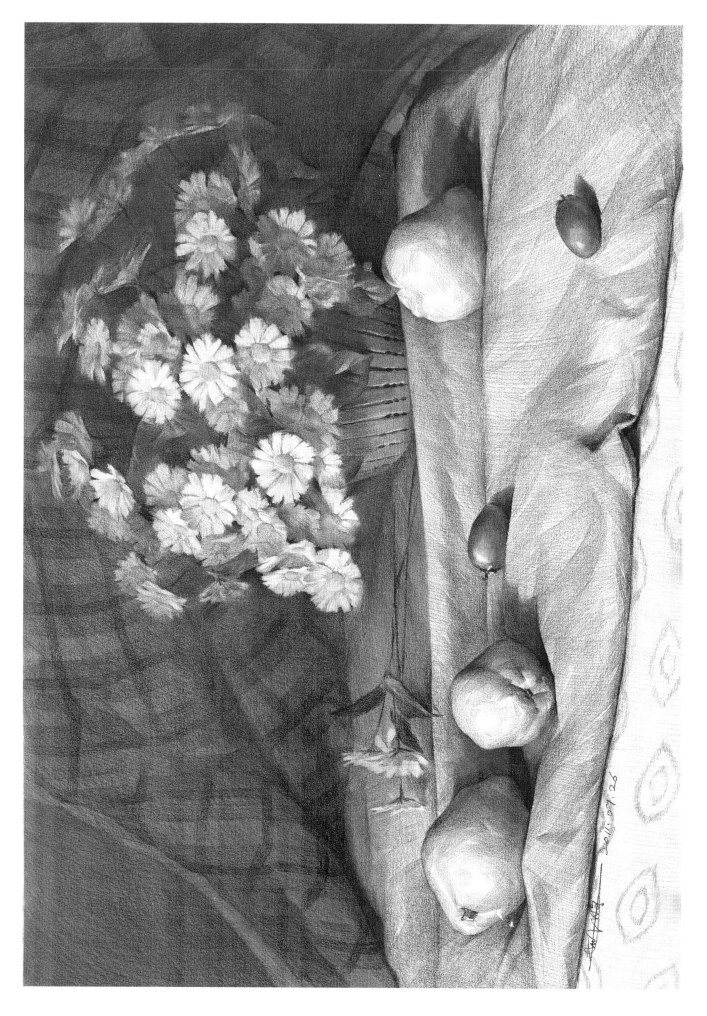

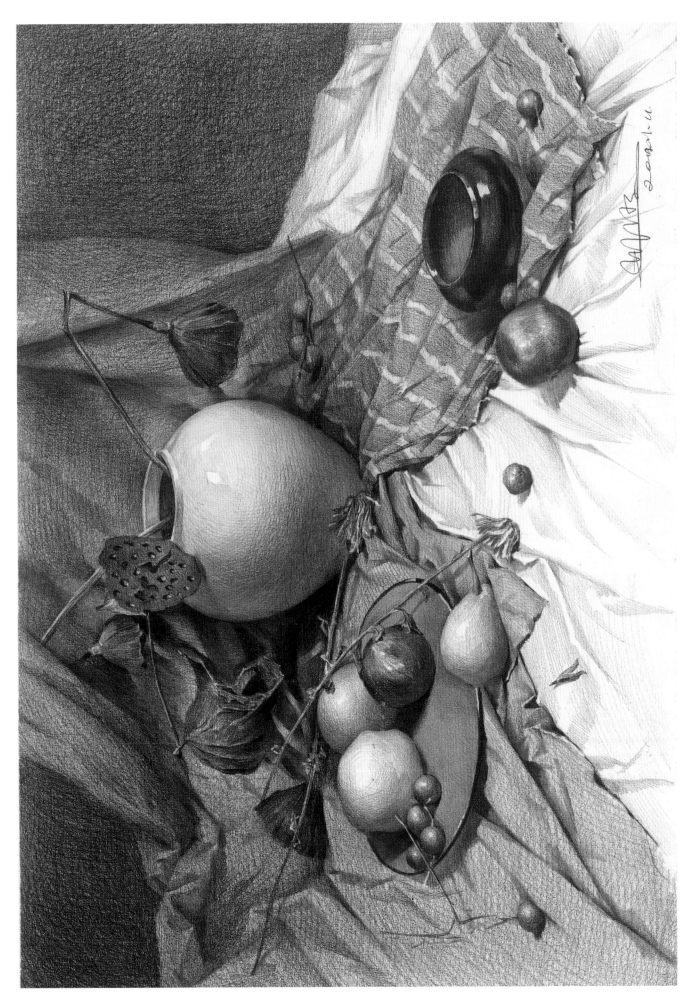

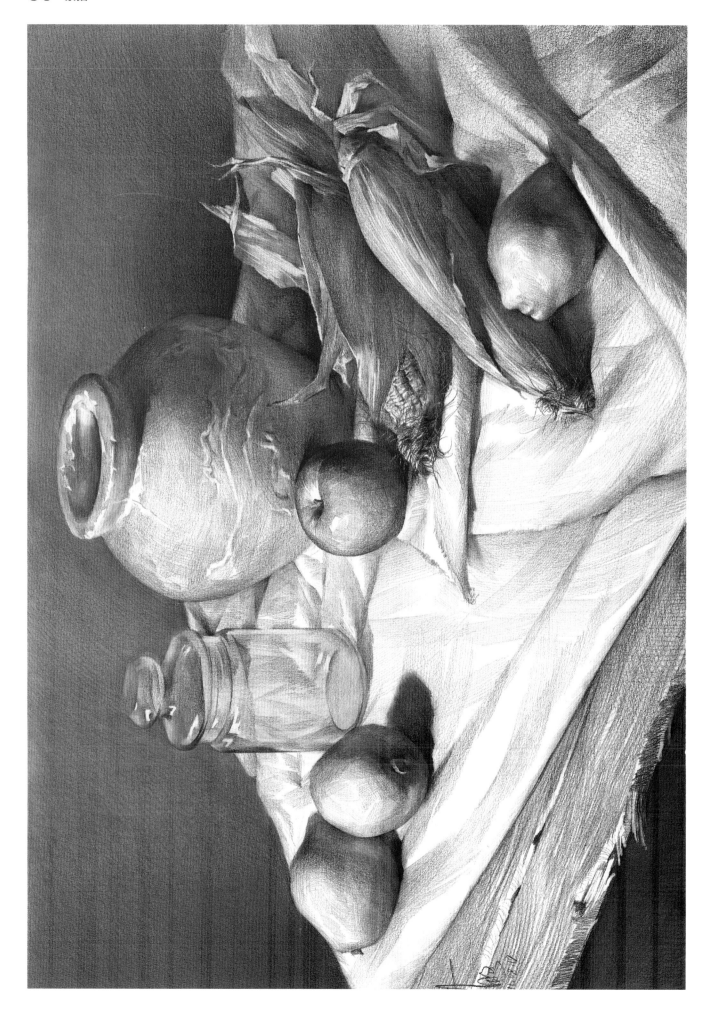

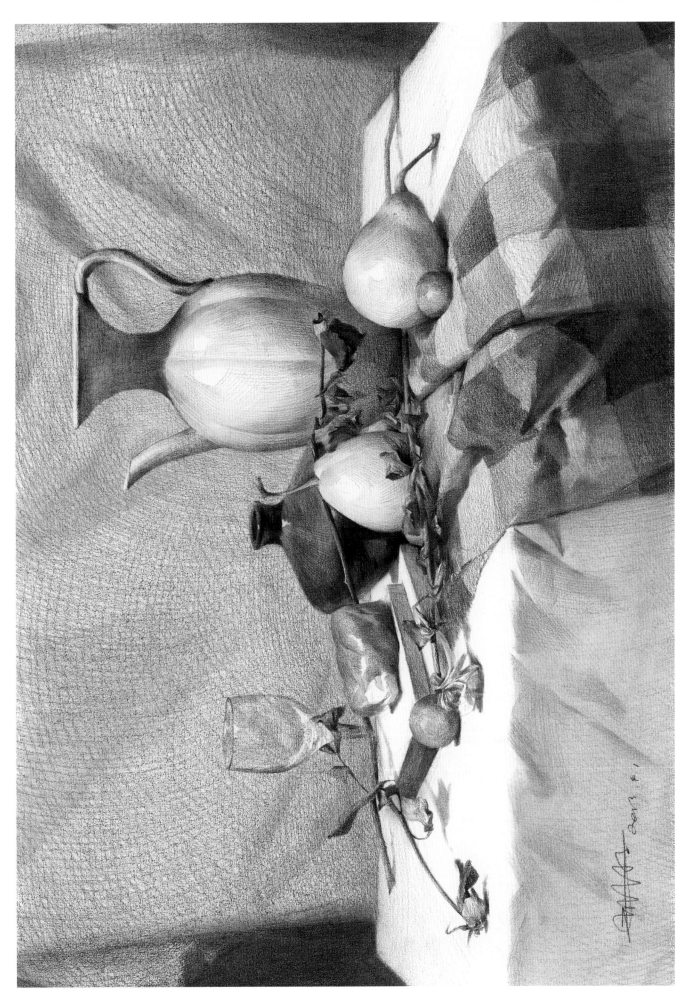

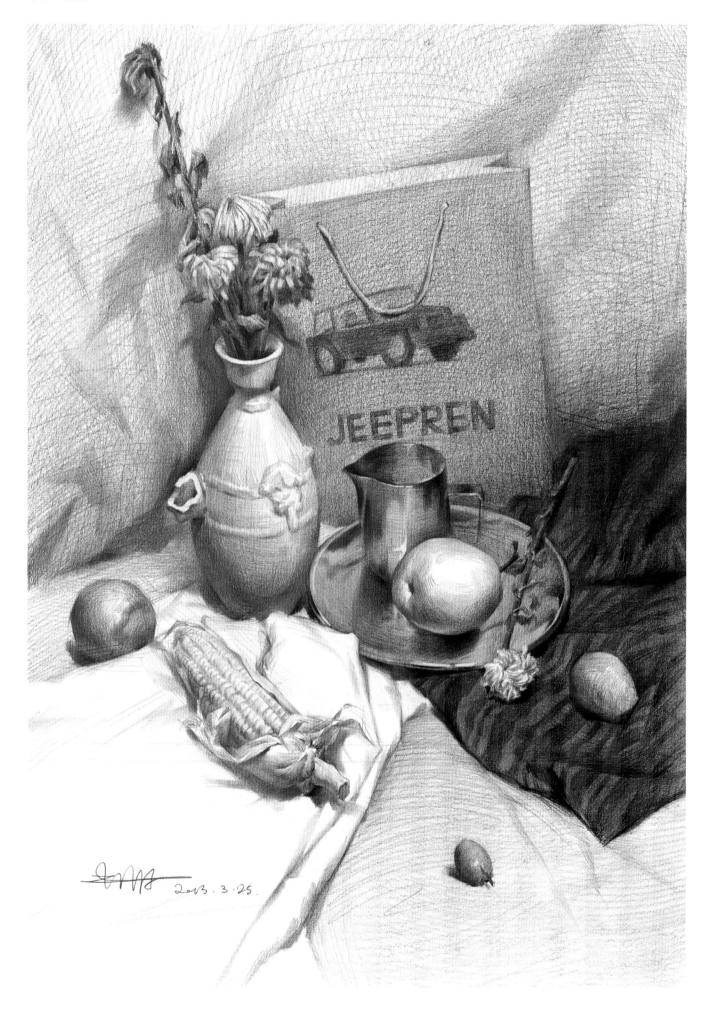

JEEPREN

2013.3.25.

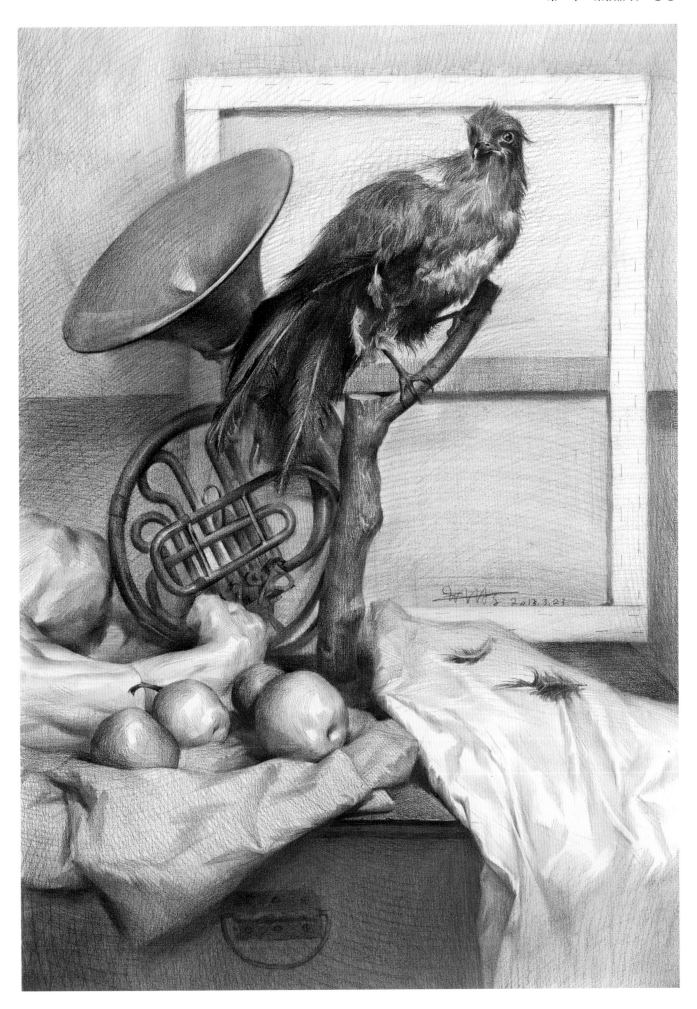

第三章 素描石膏像

一、素描石膏像基礎知識

1. 石膏像的頭部骨骼及肌肉對照範例

　　想要畫好石膏像，首先必須瞭解頭部的組織結構和解剖知識，從基本的骨骼結構關係到肌肉的穿插關係，都需要同學們認真鑽研。我們平時看到的部分只是外部形象，但如果沒有內部結構的支撐，外部的形體關係也不會成立。這就好比一件衣服，人們把它穿在身上時，才會顯現出人體的形體關係，當它脫離了人體的支撐時，之前呈現的人體外形也就不復存在了。

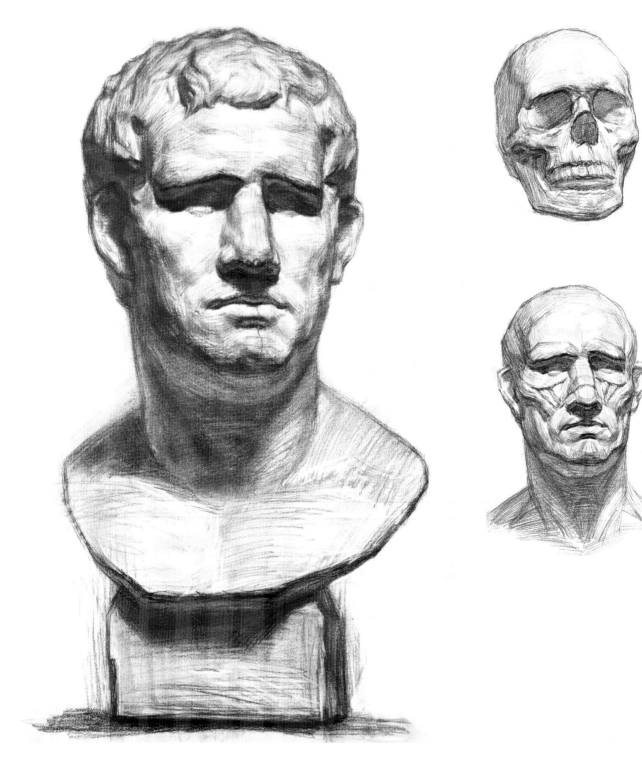

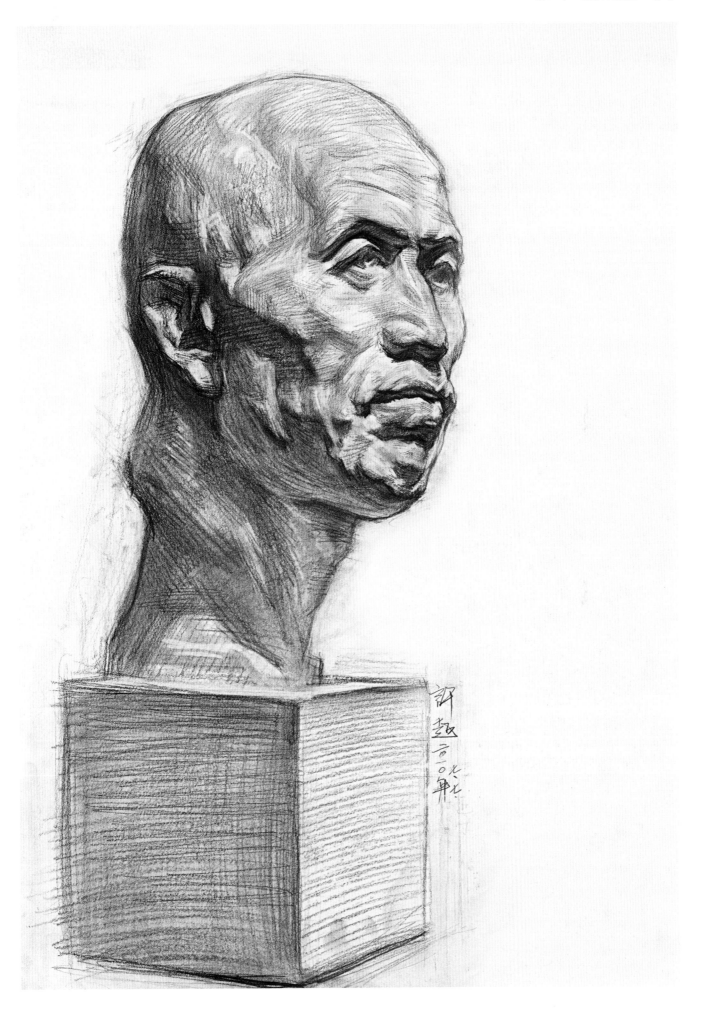

二、光影及明暗訓練

物體的形像在光源照射下會產生明暗變化。光源一般可分為自然光（陽光）和人造光（燈光）兩種。光源的照射角度不同、光源與物體的距離不同、物體本身的質地不同、物體面的傾斜方向不同、光源的性質不同以及物體與畫者之間的距離不同等原因，都會產生明暗色調的不同變化。在學習石膏像素描的過程中，掌握石膏像明暗調子的基本規律是非常重要的，石膏像明暗調子的規律可歸納為「三面五調」。

「三大面」是指石膏像在受到光源的照射後，呈現出不同的素描色調層次的變化，受光的一面叫亮面，側受光的一面叫灰面，背光的一面叫暗面。這就是常說黑、白、灰三大面。

「五大調子」是指畫面不同明度的黑、白層次關係，是體面所反映光的多少不同，也就是面體的素描層次的深淺程度。

對素描調子的層次要善於歸納和簡化，不同的素描調子能體現出不同的個性、風格、愛好和觀念。在石膏像的繪畫中，由於受光的多少不同，進而產生了很多明顯的區別，形成了「五個調子」。除了亮面的高光，灰面的灰調和暗面的陰影之外，暗部由於受到環境的影響又出現了「反光」。另外，在灰面與暗面的交界地帶，既不受光源的照射，又不受反光的影響，因此形成了一條很暗的線，叫「明暗交界線」。以上就是我們常說的「五大調子」，即高光、灰調、明暗交界線、反光、陰影。實際畫起來當然不僅僅是這五大調子的對比關係，還要有更為豐富的層次和對比。但在石膏像初學階段，我們起碼要把這五種調子協調和把握好。

1. 石膏像光影、明暗簡化圖示

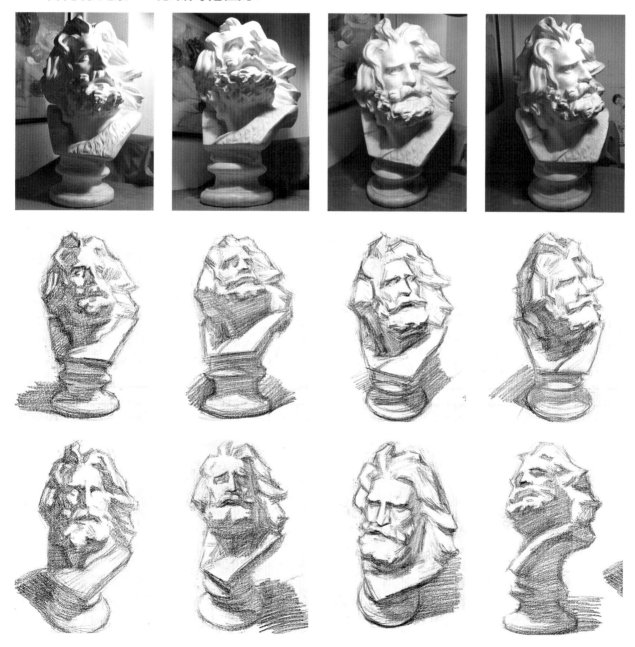

2. 石膏像光影、明暗表現範例

作品受右側頂光照射，對象結構中面朝下的部分及朝向左側面的體面均為背光面，其餘部分的體面為受光面。同學們可以根據上述內容從畫面中觀察黑、白、灰三大面的具體位置關係，並且同一調子的不同結構在位置上也有微妙的變化。比如在多個背光面的素描層次中，我們依然可以清晰地區分出調子的輕重變化和層次區別。觀察時還要注意體會作者在畫面中體現出的素描調子的整體感，即運用好這幾大調子來統一畫面，以表現畫面的整體效果。從此作品中我們可以看出，作者對畫面素描調子的整體把握能力較強，不僅能夠明確地表現出光源的方向，而且還能輕鬆駕馭調子間微妙的協調與對比。

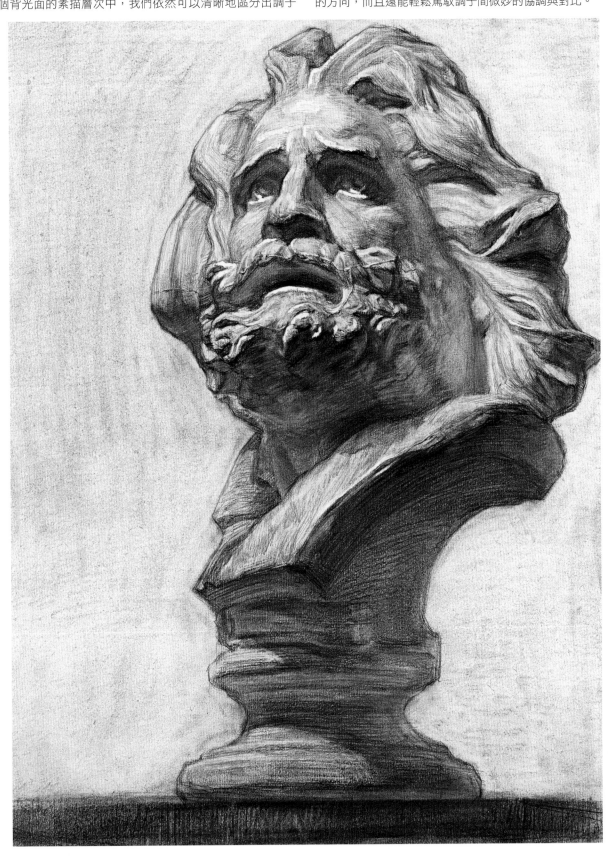

三、幾何化歸納訓練

作畫前同學們要學會運用幾何形體來分析石膏形體的基本關係，這也說明了初學者一開始學習繪畫幾何形體的必要性。下面兩張作品中的石膏像均可理解為球體的頭部、圓柱體的頸部、錐體的肩膀及正方體的底座。臉部小體塊同樣可以歸納為幾何形體，如額頭類似八棱柱的一半，臉頰是扁平的倒立棱

形，眼睛由長方體的眉弓及球體的眼珠構成（注意眼球的球體造型大部分處於眼眶內部，只有小部分裸露在外），鼻子為楔形體，嘴為半圓柱。畫頭髮時要根據頭部球體造型去理解，同時還要體現出階梯的層次感。在此，希望同學們對幾何石膏像的學習予以重視，要多角度去理解和練習。

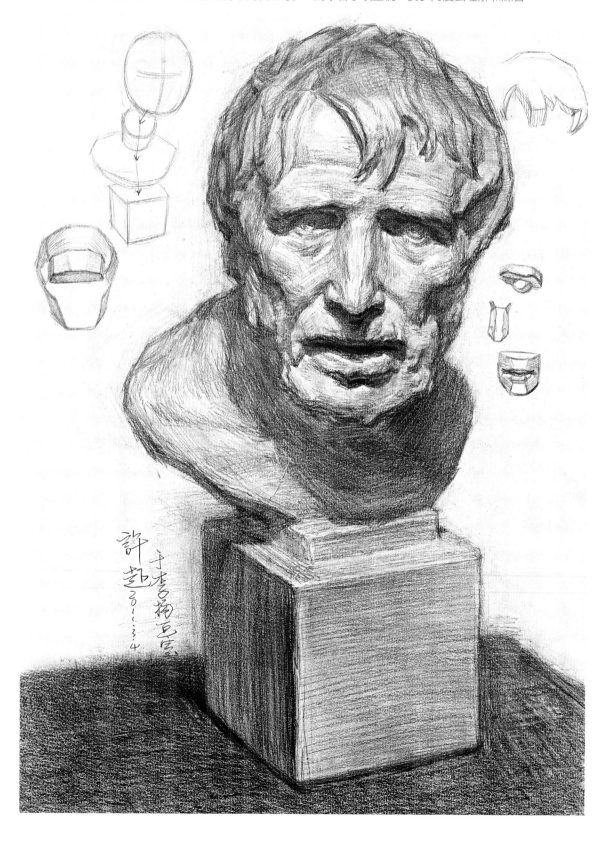

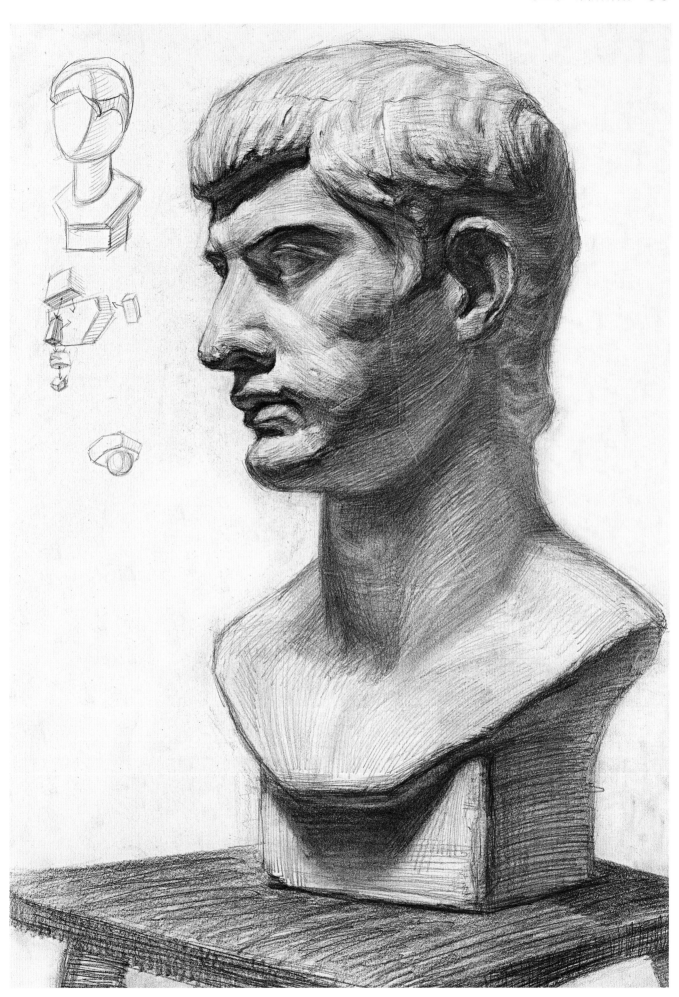

四、五官刻畫訓練

　　只有通過多種角度去觀察和理解五官的形體，才能熟練地掌握五官的造型規律，在寫生過程中才能避免出現透視變形等問題。以鼻子為例，當我們從正面觀察時，很容易看出鼻子的楔形體面關係，卻無法清晰地看出鼻樑上的高低起伏變化。當我們從側面觀察時，鼻樑的高低變化就變得十分明朗，在鼻骨與鼻軟骨交界的地方和鼻尖，都會有相對凸出的形，並且處於高點的位置。我們再回到正面時，就要注意在畫面中要體現出這兩個部位前凸的效果。同學們還要注意，多角度觀察方法的運用不僅僅侷限於五官的表現。

1. 眼

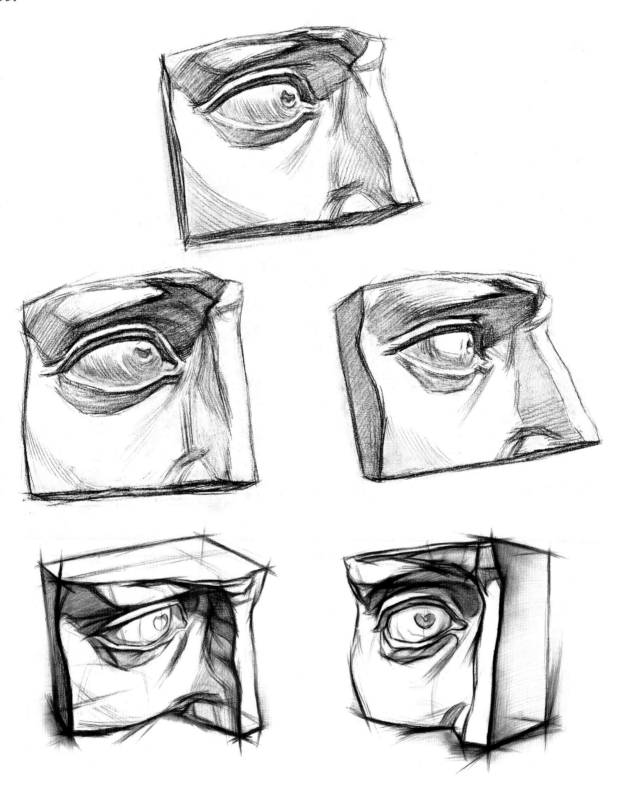

2. 嘴

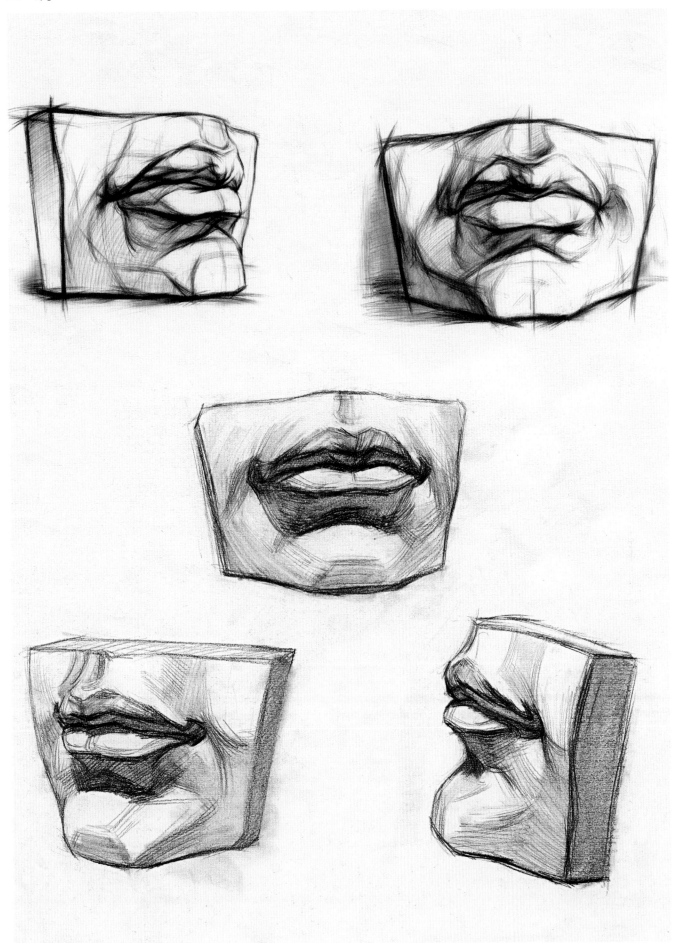

3. 鼻子

4. 耳朵

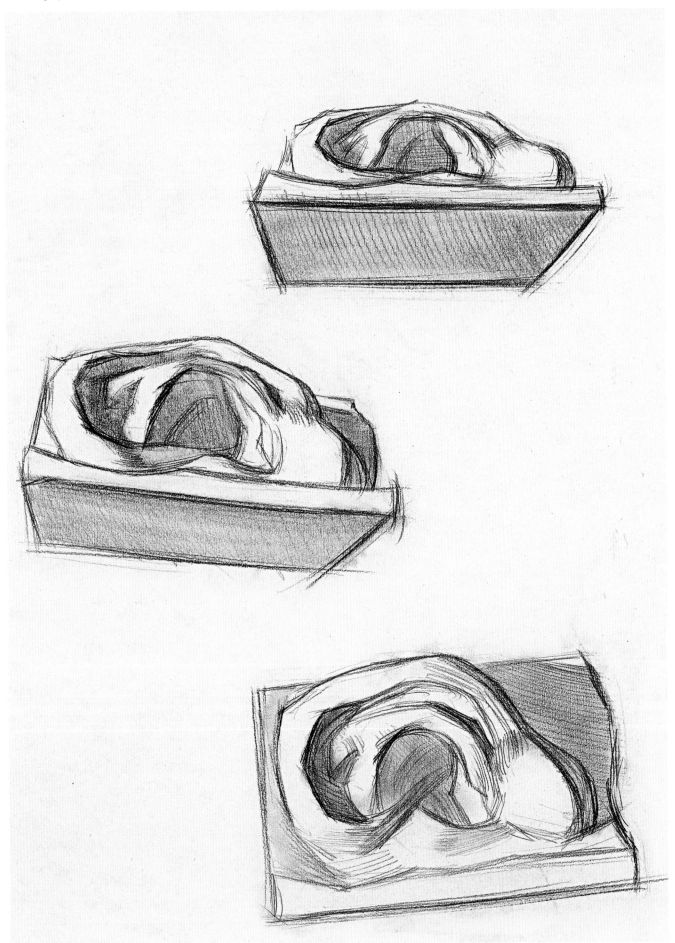

五、石膏像表現技法解析

步驟一

❶首先用線條定出畫面大的構圖形式以及物體的基本比例關係。這樣既有利於下一步深入調整，也便於畫面的修改。

❷注意用線前後輕重的變化，在打稿階段就要有明顯的虛實關係，這樣有利於後面階段對體積和空間的表現。

❸描繪出物體基本的明暗關係，強調出形體的明暗交界線。這一步要求學生具有一定的形體歸納和統合能力。

❹對石膏像面部的暗部進行描繪，注意找準正面和側面轉折的位置。這一步要求較高的準確性，為進一步深入刻畫做好鋪墊。

❺找準水壺的基本型，注意透視關係，明確體面的轉折關係。

❻整理出梨的明暗關係，陰影部分用筆要適當濃重些，明確形體的明暗交界線。

步驟二

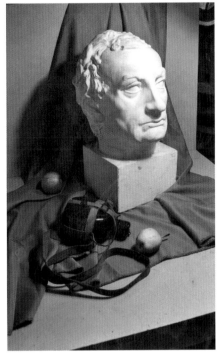

❶整體觀察靜物的明暗關係，明確區分出大的黑、白、灰層次，要簡化、準確和具體。

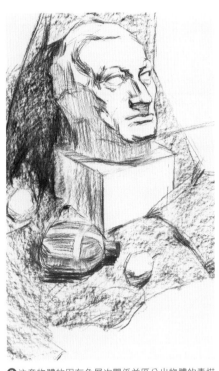

❷注意物體的固有色層次關係並區分出物體的素描層次，注意此時用筆力度要適當，不要畫的過黑，否則容易把畫面處理得過於死板。

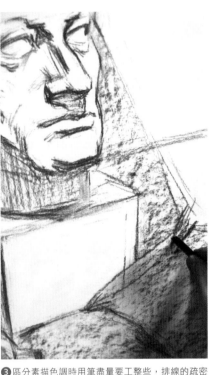

❸區分素描色調時用筆盡量要工整些，排線的疏密要有條理，處理手法要透氣。

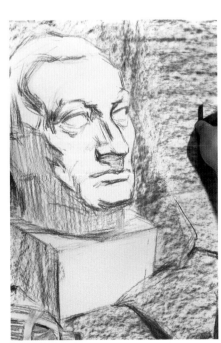

❹用碳筆區分物體的塊面和明暗，可適當多上些灰部調子，注意素描層次的豐富性，利用多樣的表現手法表現畫面的整體關係。

❺陰影靠近物體的部分可適當加重，但不要一下畫得太重，否則會使畫面顯得過「悶」過「死」。

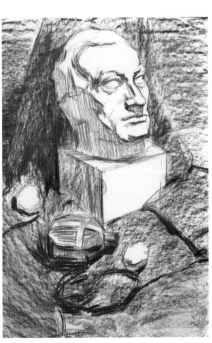

❻上圖所示為鋪滿第一層整體調子後的畫面，黑、白、灰關係十分明確，大的體積感比較突出，空間的縱深感也比較強。

步驟三

❶上完調子後可用紙巾擦拭大塊的背景調子，這樣
畫面會顯得透氣、自然，也可以為接下來的繪製打
好基礎。

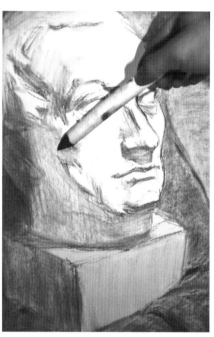

❷然後用紙筆區分出物體的塊面關係和明暗關係，
可適當的增加灰部的素描調子。

❸注意用紙筆時要保證紙筆上有足夠的碳粉，否則
會對紙面造成損壞，同時用力不要太猛，要柔和、
輕鬆。

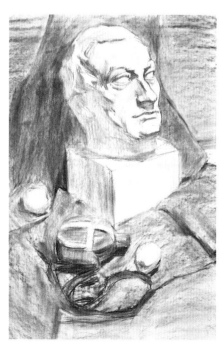

❹經過紙筆擦拭後的效果，暗部比較透明，虛實關
係十分明確。

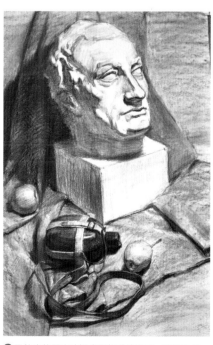

❺用軟炭筆再次強調畫面較重的調子，強調出黑、
白、灰關係，使畫面黑白效果明確、生動，加強視
覺衝擊力。

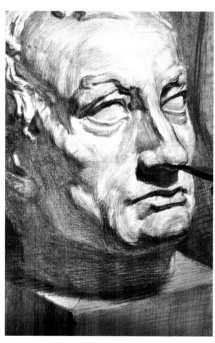

❻用硬炭筆深入刻畫細節，豐富畫面的調子和層
次，生動描繪明暗交界線，注意其輕重粗細的變
化，記得要多觀察少動筆，做到下筆明確、肯定。

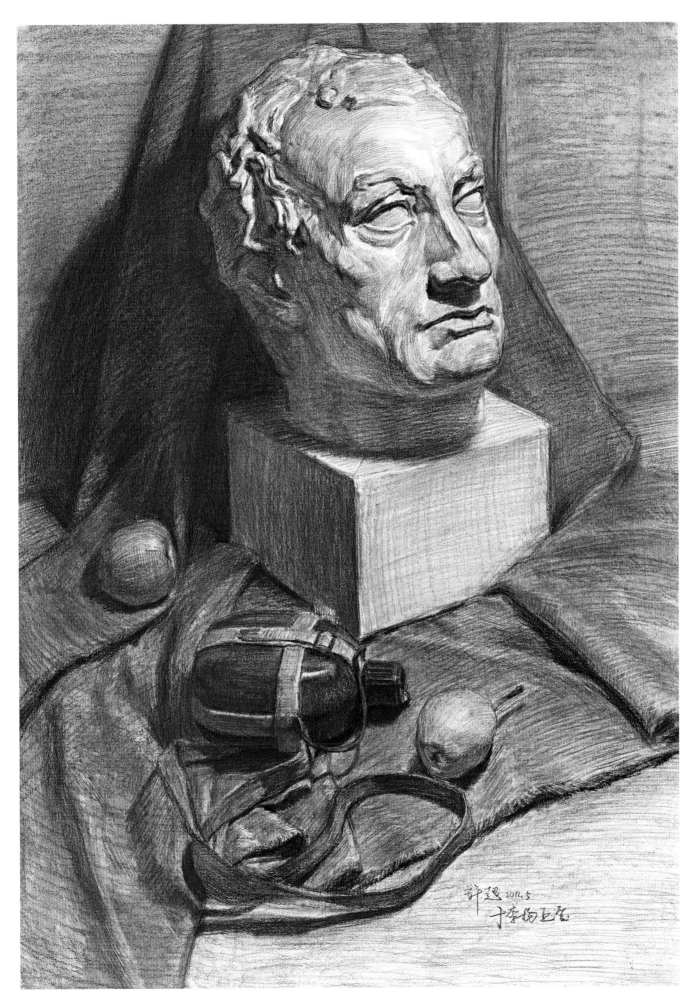

六、石膏像和頭像對照訓練

本節將為同學們介紹石膏像與真人頭像繪畫的差異與聯繫，相信這些內容會對同學們今後的學習有所指導和幫助，希望同學們認真揣摩、理解。

先來講講石膏像與真人頭像的差異：

其一，石膏像是白色的，在光源照射下，我們可以觀察到靜態人物頭部形體結構的轉折關係及素描層次的差別；而真人頭像是有色調差異的，因為人的膚色、髮色的不同，所以在不瞭解人物頭像結構的前提下，初學者很難觀察出頭部形體的結構和轉折，容易把對象畫「圓」、畫「膩」。其二，石膏像是靜態的，對於初學者而言，這為他們細緻、耐心地觀察和描繪對象提供了極大的方便；而真人頭像是動態的，模特無法做到紋絲不動，對於初學者來說，這在觀察上難免增加了難度。其三，石膏像淡化了人物皮膚、毛髮等質感的區別，能使我們

更為直接地感受和理解對象的形體與結構；而真人頭像的固有色及多種不同質感會誤導初學者因為觀察表面而忽略了其結構和本質。除此之外，石膏像通常是翻制歐洲古代藝術大師及東方藝術大師的經典雕塑作品，本身已經經過了雕塑藝術家的歸納、簡化、表現處理和強化，結構關係更為強烈、鮮明，動態與情緒更為生動、富有感染力。在石膏像寫生訓練中，這種對象本身已經是一個很好的藝術範例，給我們提供了結構、形體與層次理解和繪畫的最好方法，這一點是真人頭像遠不能及的。

石膏像與真人頭像的聯繫：

當然，它們之間並不是完全的對立關係，石膏像與真人頭像有著許多密不可分的本質聯繫。簡明扼要地說，石膏像素描寫生與人物肖像素描寫生從觀察方法到表現步驟沒有什麼大的本質區別，是比較一致的。

1. 石膏像繪畫步驟及解析

❶不管畫石膏像還是真人頭像，定位都要以長直線為主，確定整體構圖關係，把握對象的動態和比例。

❷明確大比例及構圖後，進一步區分對象頭、頸、肩、胸及底座關係。再區分出頭部正側面，聯繫對比觀察找出五官的位置。

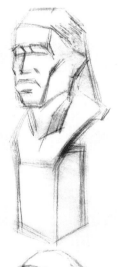

❸勾出大體明暗關係，注意頭部大的體塊關係和結構關係。

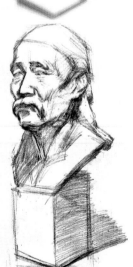

❹深入調整各部位的造型及調子，注意大的虛實關係和空間縱深感。

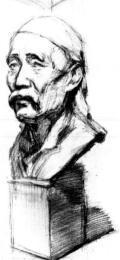

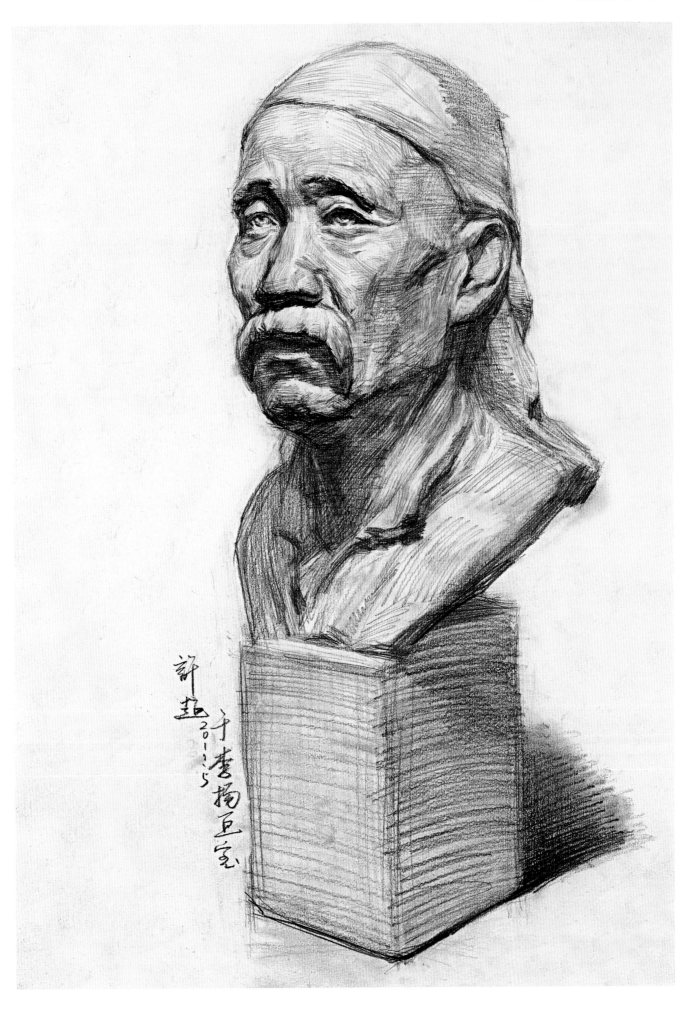

2. 頭像繪畫步驟及解析

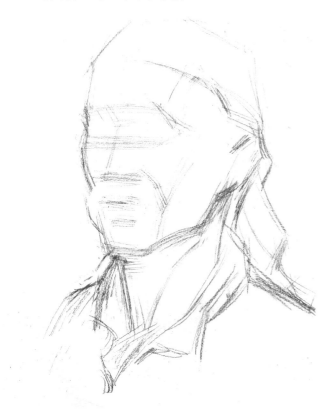

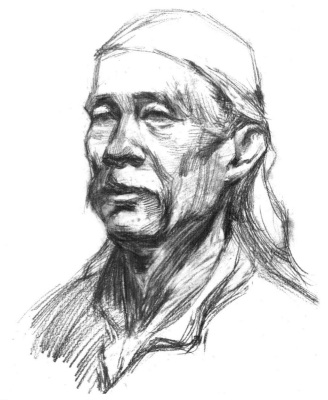

❶以長直線定位，注意五官的透視關係，定準大的位置關係，用筆不要太拘謹。

❷明確五官比例及造型，強調出人物的形象特徵和氣質，區分大的明暗關係，明確轉折和結構。

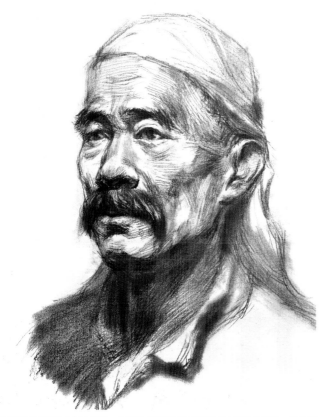

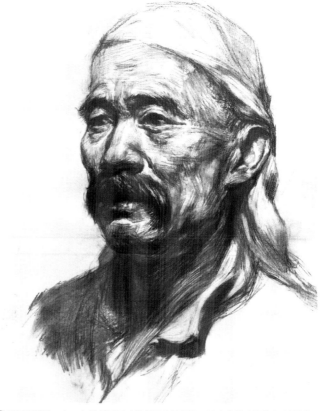

❸區分畫面素描的層次關係，注意眉毛與眉弓以及鬍子與上頜骨的聯繫。深入刻畫五官細節，表現立體感，並保持塊面轉折關係，避免畫得過「圓」。

❹把握整體黑、白、灰關係的同時進行五官的深入，注意前後空間的虛實關係，還要進行不同質感的區分和表現，但要注意畫面的整體節奏感。

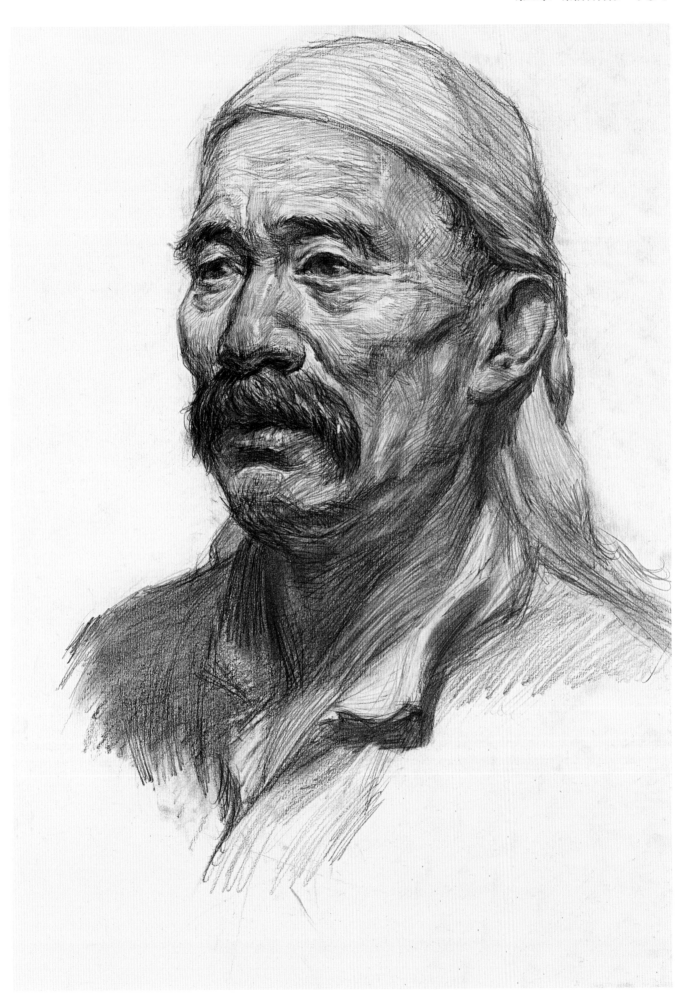

七、石膏像範例欣賞

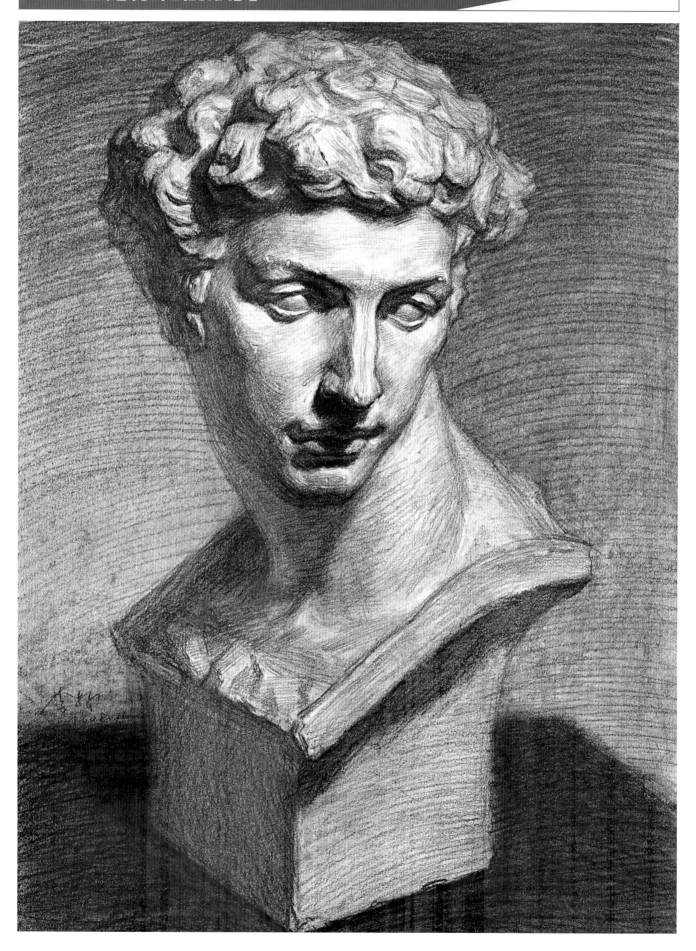

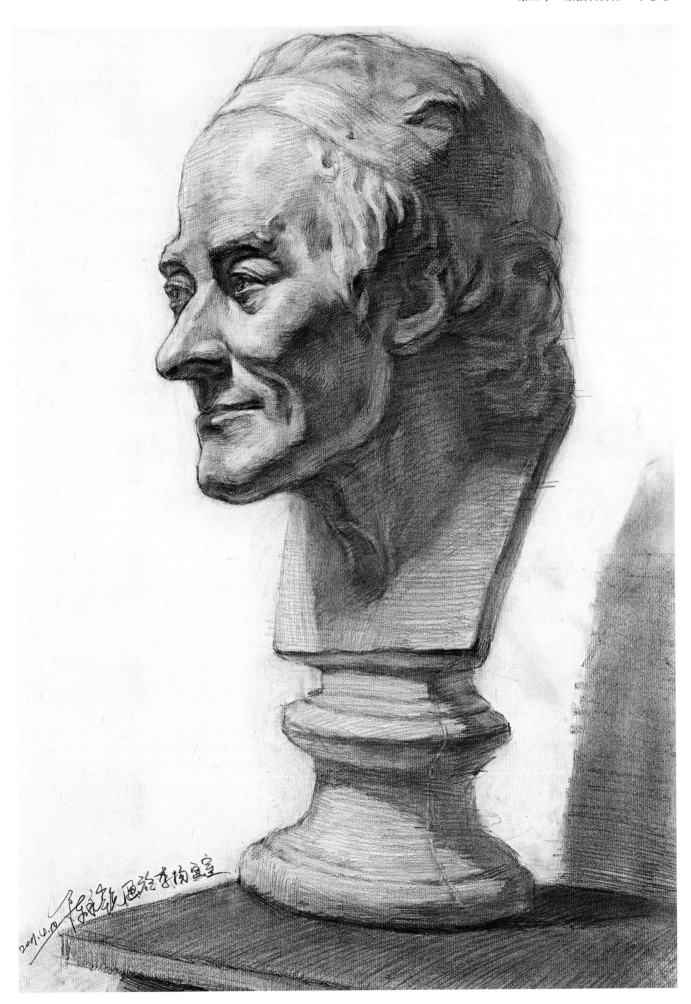

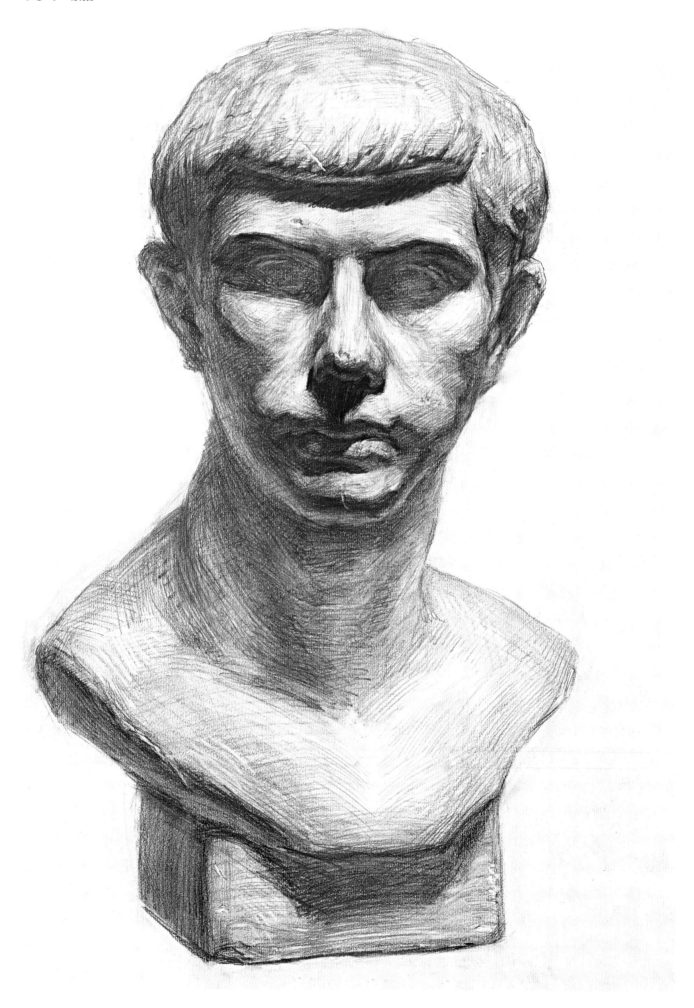

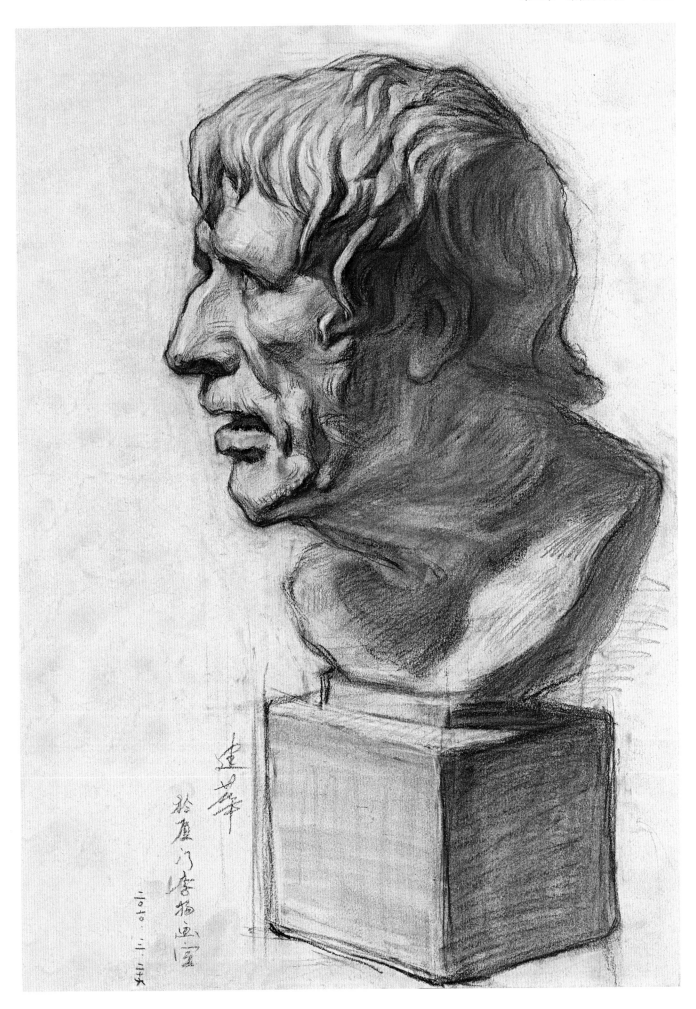

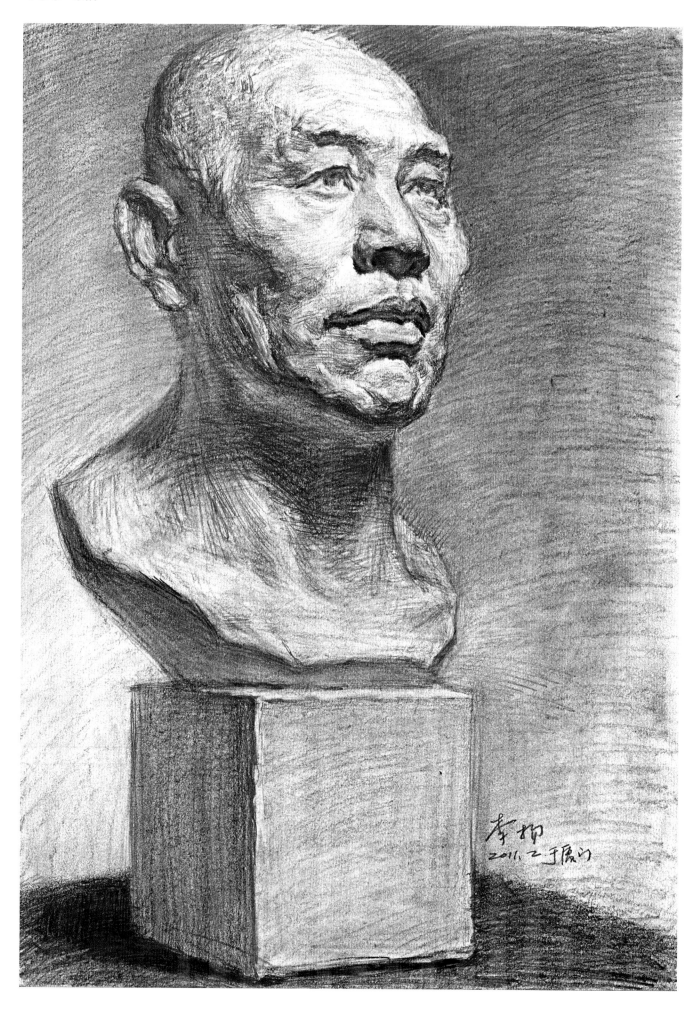

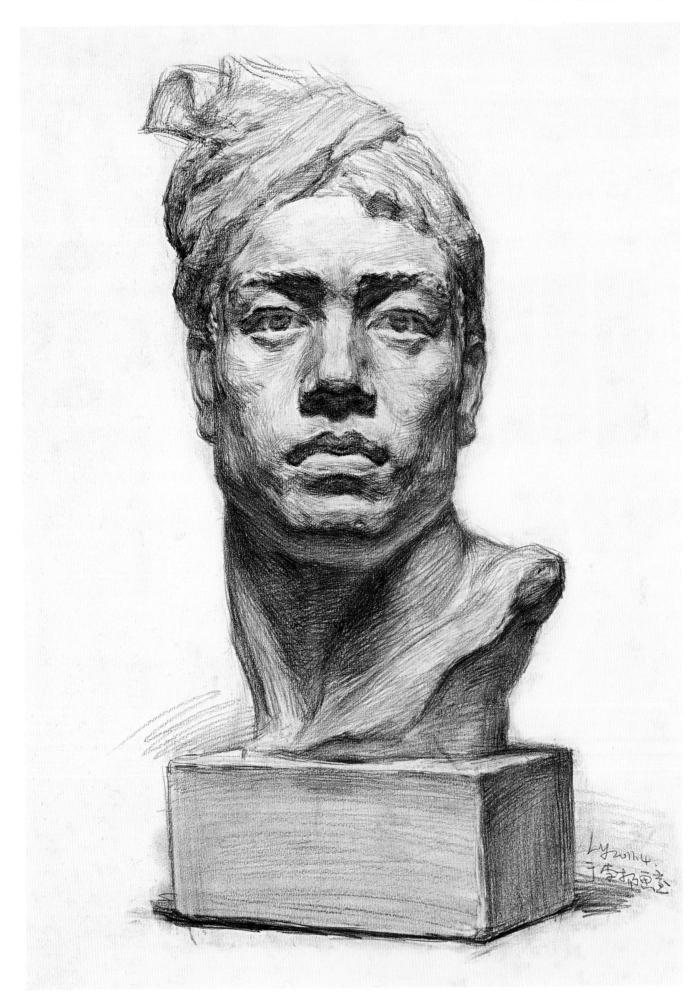

第四章 素描頭像

一、素描頭像基礎知識

1. 繪畫材料知識

要想完成一幅優秀的素描頭像作品，首先要瞭解繪畫的材料，有了好用的繪畫工具，素描頭像就能事半功倍啦！

筆：H類鉛筆、B類鉛筆、碳鉛類、炭筆、紙筆等。紙：160g，8開、4開、2開。橡皮：軟橡皮、硬橡皮等。根據畫面需要還可採用其他工具。

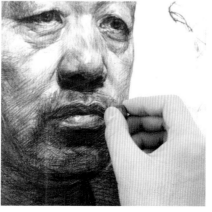

可以運用紙筆對畫面色調進行調整，用手指塗抹出頭髮的質感，可以運用刀片刮出眼球高光，軟橡皮可用於減弱瑣碎的線條。

2. 頭像解剖知識

要想畫好素描頭像，就要先瞭解素描頭像的基本解剖知識，並加以理解和統合，這樣畫出來的素描頭像作品才不會顯得空洞和簡單。掌握基本的頭部解剖知識可以幫助我們理解頭像造型的基礎知識。

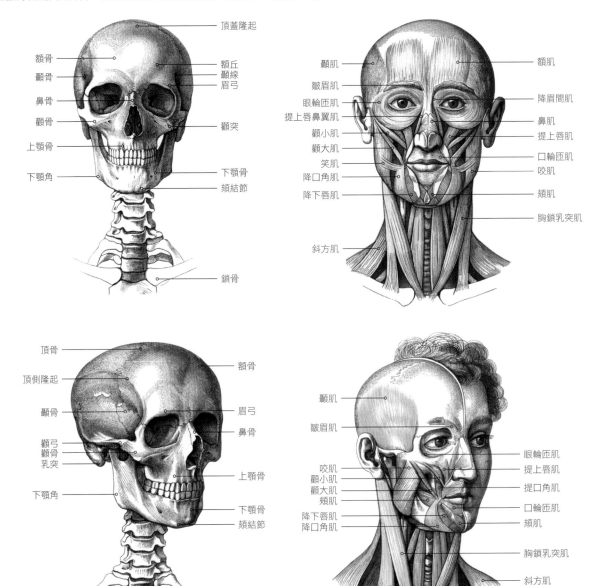

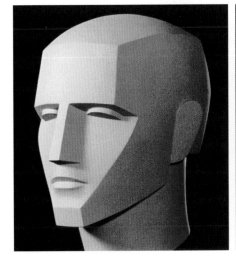 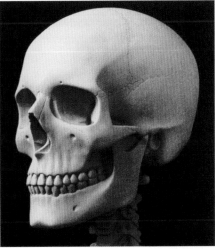 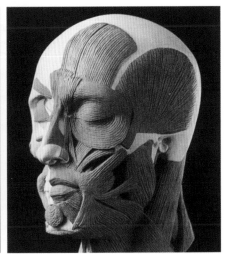

3. 頭像透視知識

　　觀察的角度不同，素描頭像會產生不同的透視變化，這需要我們特別注意，如果透視畫不準確，頭部的形體就會變形，五官的位置也會出現錯誤。所以，要仔細觀察，認真分析，再動筆繪畫。

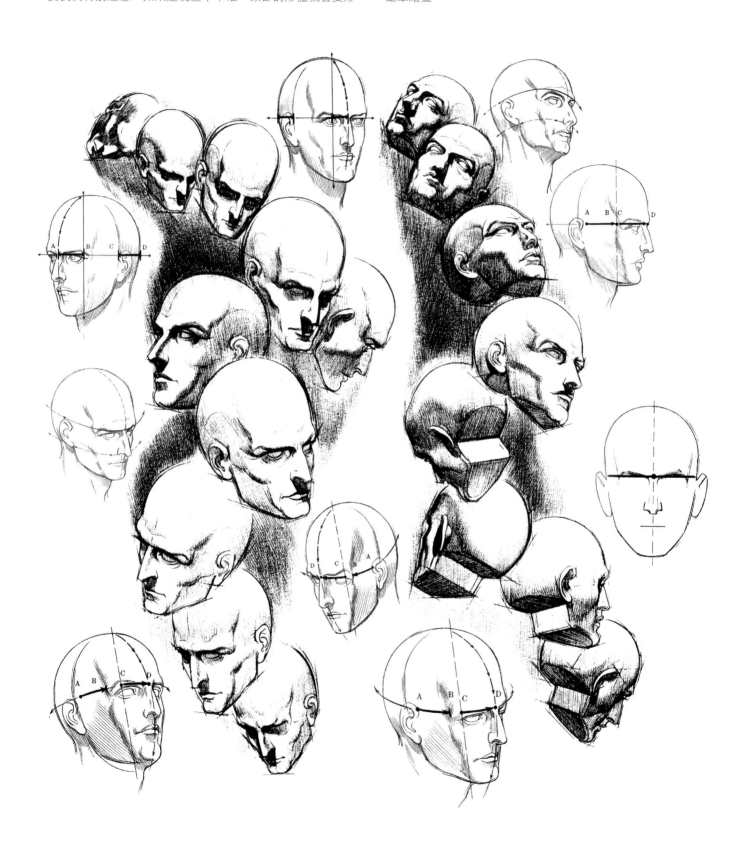

4. 頭像角面化知識

　　將頭部歸納為立方體，將面部結構和五官幾何化可以幫助我們快速地找準形體的比例結構，並明確大的明暗關係。同時，對頭部進行角面化處理後，不會受到瑣碎細節的影響，頭部大的透視關係會更明確，更利於頭部透視規律的總結。

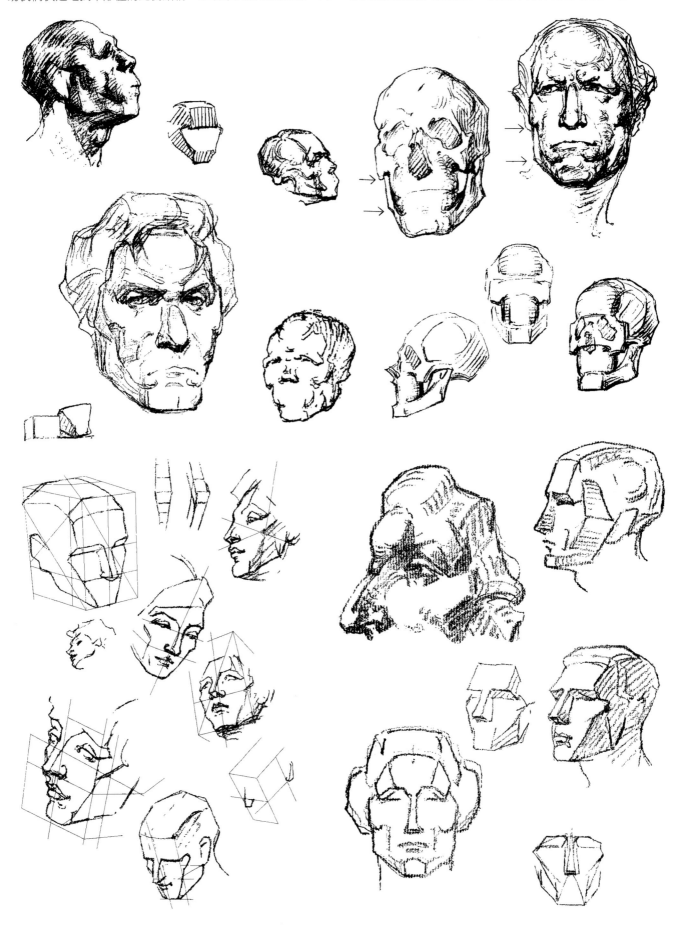

5. 頭像形體歸納

（1）**訓練意義**：結構是支撐整個形體的框架，也是連接每個形體的內部構造。頭像學習的基礎階段需要將骨骼與肌肉之間的聯繫、頭頸肩的關係和形與形之間的聯繫以結構素描的形式加以歸納和簡化。這樣有利於提高歸納能力，透徹理解複雜形體，正確認識和看待客觀對象，為下一步的素描學習打下堅實的基礎。

（2）**觀察方法**：觀察對象時要上下、左右貫穿起來觀察，

不要盯著局部，而是要從大處著眼，整體觀察對象。透過表面現象理性分析形體和結構的關係，這樣才是全面、理性、完整的觀察。

（3）**表現方法**：利用角面化的歸納方法，對複雜的頭部形體結構進行提煉和簡化，用體面的表現方式交代出形體轉折和明暗關係，再輔以素描調子表現頭像的體積感和空間感。

（4）**訓練關鍵詞**：準確、結構、歸納、簡化和整體。

男青年正面形體歸納

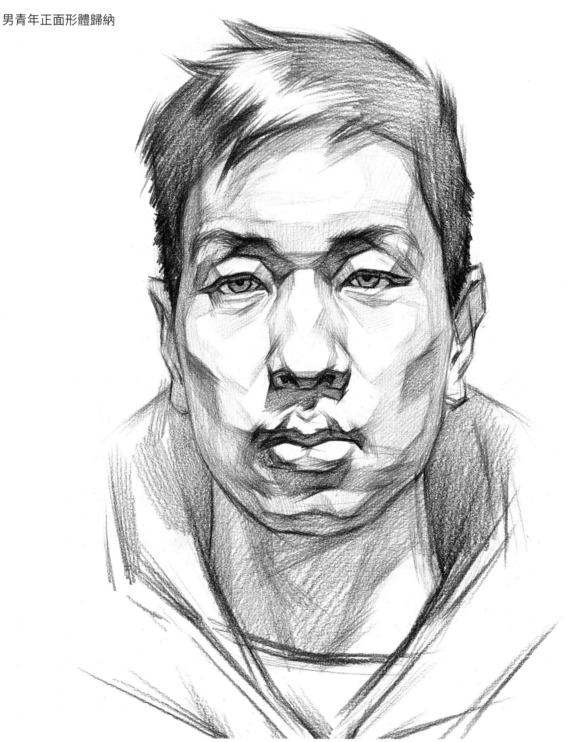

　　人的面部可以簡化為三個大面，即正面、半側面和正側面。除此之外的每個局部又會分成很多小的塊面，這就需要我們的主觀理解和分析。結構面畫得太多會使畫面顯得「碎」，畫得太少又會使畫面顯得簡單，所以要在把握好畫面整體關係的前提下，畫得準，畫得少，畫得精。男青年正面是一個形體結構較明確的角度，相對簡單，有利於我們研究基本的面部結構。

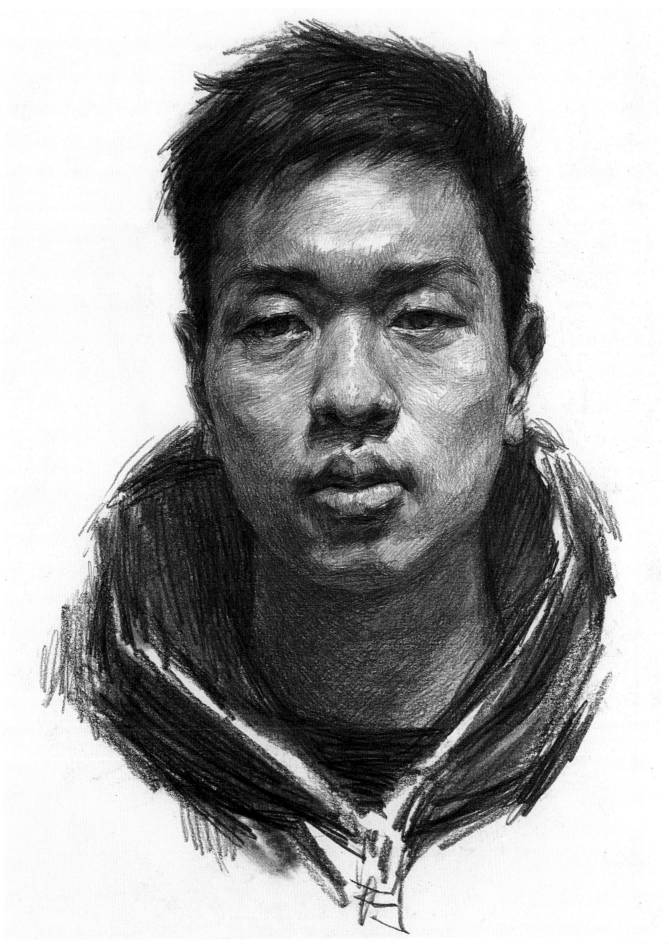

在結構和體面關係準確的基礎上，對作品進行進一步深入和完善，畫面才會顯得完整、耐看。這需要長時間的訓練和對頭像的透徹理解，而且只有經過嚴格專業的訓練，才能準確把握素描頭像的繪畫技巧。和本張頭像的結構素描相對照，注意結構形體和調子的對應關係，分析理解結構素描與精細素描兩者的聯繫和不同。

男青年3/4側面形體歸納

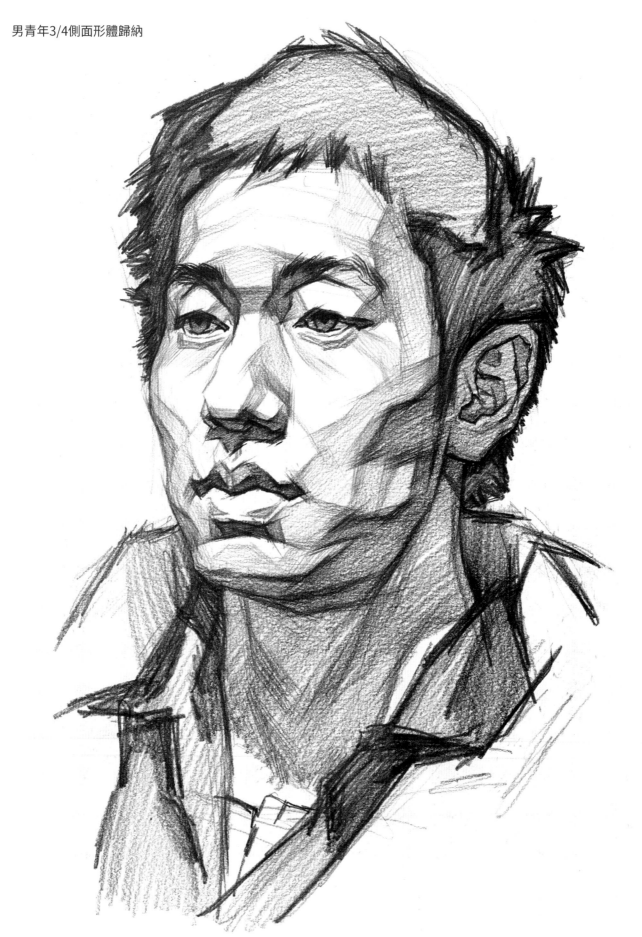

　　3/4側面頭像的結構素描能夠比較全面地體現結構素描頭像的方法和特點。這個角度是頭像體積感和空間感都比較強的角度，結構也是比較直觀和明確的。注意顴骨、顳骨和下頜骨的結構關係，重點要理解眼眶、鼻頭、嘴部的肌肉及形體轉折和穿插關係。分析面部大的轉折關係之外的局部轉折關係，這是造型的關鍵所在，要透過現象看到本質。

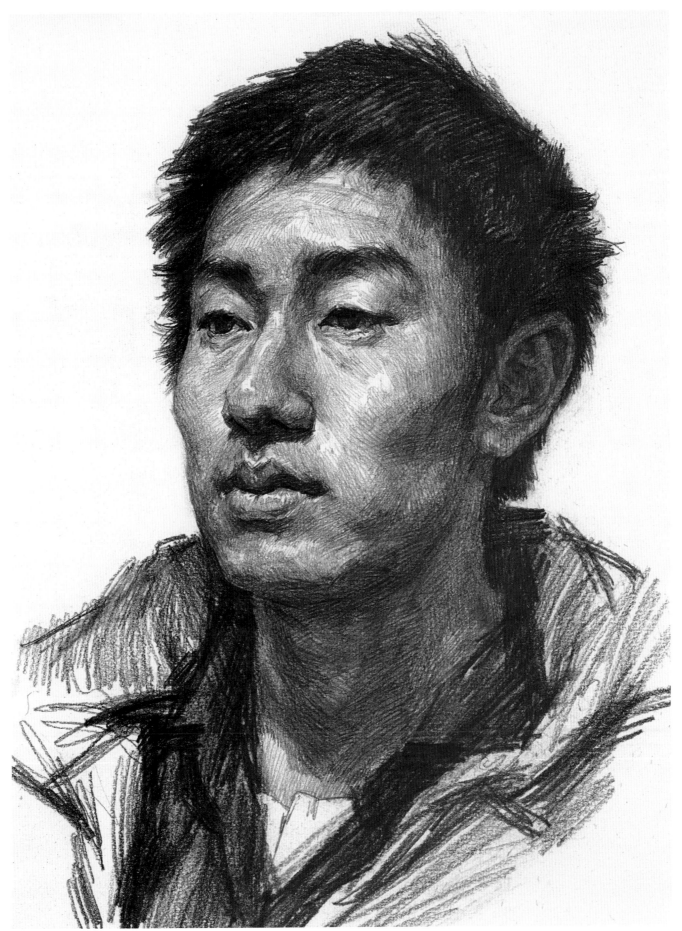

頭像是一個較為複雜的形體，簡化來說是一個球體，在這個球體的表面有著非常豐富的形體起伏關係，充滿了凹點和凸點。從結構素描中便可以分析出來，腦門是凸起的，眼窩是凹陷的，鼻樑是凸起的，嘴角是凹陷的。我們要細心觀察和分析頭部結構，因為正是頭部這些結構的豐富和多變，才呈現了一個個鮮活的面孔。

男青年側面形體歸納

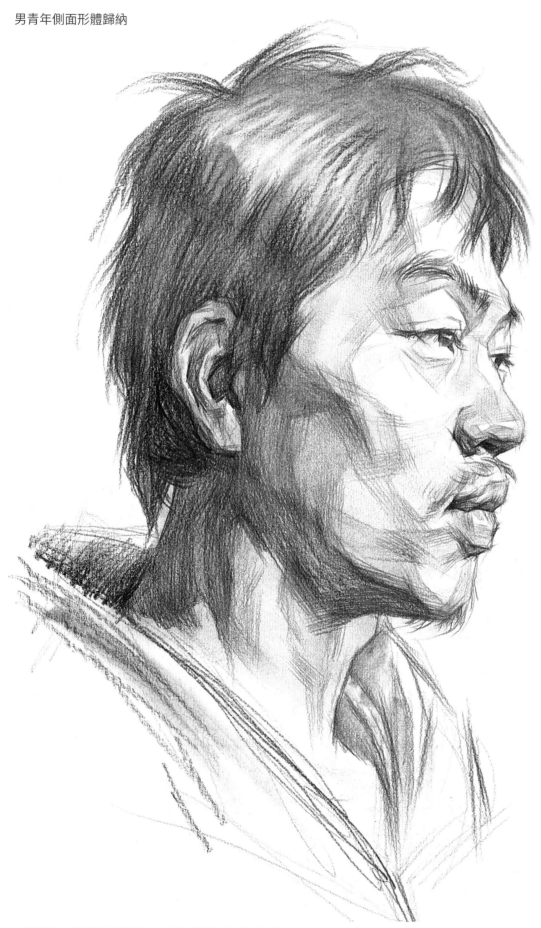

正側面是一個既好畫又難畫的角度。好畫是因為正側面找形相對容易，只要把握住邊緣線的形的特點，基本上就可以把人像畫出來。但是正側面的難點是體積感的塑造問題，通過結構素描我們可以看出顧線、眉弓、顴骨、咬肌以及下頜部位的結構關係較複雜，需要我們好好理解。想把頭像正側面體積感塑造出來，就要準確理解正側面的形體結構關係。

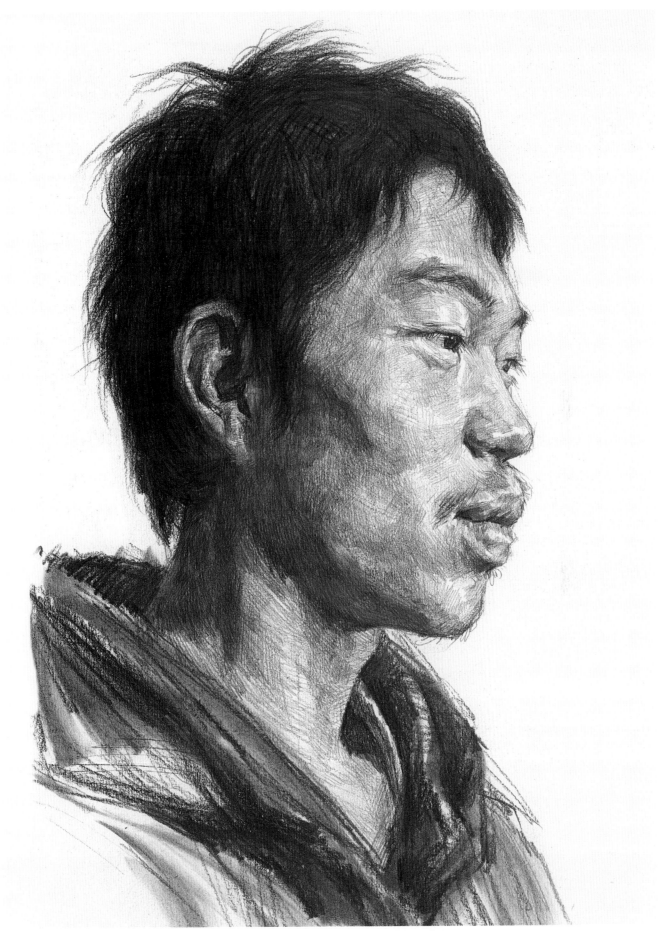

　　這張側面的完成作品，塑造得比較具體和細緻，說明作者對頭部側面結構理解得比較準確。上調子的精細素描是在結構素描基礎上的深入和完善，將結構通過素描調子表現得更加完整和具體。結構素描和精細素描本質上是一致的，都是為造型服務。但是一個強調的是形體的本質，一個強調的是最終的完成效果。

二、素描頭像五官刻畫

五官的刻畫對素描頭像寫生和默寫來說都至關重要。五官的結構和體面關係比較複雜，特別是眼睛和耳朵。我們要想準確表現五官，就必須先瞭解其具體的結構和體面關係，在此基礎上再進行細膩的刻畫，才能使人物形象鮮明，畫面效果生動、完整。

1. 眼部的刻畫

眼部的組成：眼部由眼眶、上下眼瞼和眼眶內被包裹的球狀眼球組成。

眼部刻畫的要點：眼睛是面部五官中較複雜和較難表現的器官之一，畫的時候要考慮到它和周圍結構的相互配合，比如眼睛和鼻樑、眉毛等結構的聯繫和關係等。就整個眼睛的結構看來，上眼瞼的弧度要大於下眼瞼，並且上眼瞼蓋住了眼球的大半部分，虹膜和瞳孔部分被遮蓋得更為明顯，上眼瞼還在眼球上投下了陰影。所以，在刻畫眼睛的時侯要仔細觀察，不能出現明顯的錯誤。

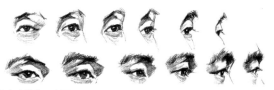

眼睛的多角度變化示意圖

（1）正面眼睛的解析

眼睛的結構示意圖

1 眼窩的結構要凹進去。
2 注意觀察眼角的內部結構。
3 下眼瞼要包住眼球。
4 眉毛暗示眉弓的形體。
5 上眼瞼的結構要壓著下眼瞼的結構。

眼睛的體面、明暗示意圖

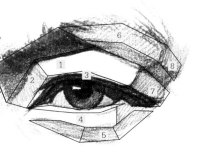

1 上眼瞼受光面積比較大。
2 上眼瞼的側面要「轉」進去。
3 上眼瞼的體面要表現出厚度。
4 下眼瞼的體面關係很豐富。
5 下眼瞼的體面要表現出厚度。
6 眉弓的正面朝向前方。
7 注意上眼瞼的側面的形狀。
8 眉弓的側面受光較少。

眼睛的細節刻畫示意圖

1 注意眉毛的質感，還要注意眉毛自身的生長規律，一般眉毛的前端會濃密一點，尾端會稀疏一點。
2 注意睫毛的質感與細節表現，表現自然會體現出眼睛生動的感覺。
3 內眼角的結構比較複雜，要注意對細節的觀察，表現時也要注意內眼角和眼睛整體的關係。
4 外眼角要注意處理好上眼皮和下眼皮的重疊壓關係，上眼皮應壓著下眼皮。
5 眼袋要弱化處理，但是也要加以具體表現，這樣才能表現出眼睛強烈的體積感。

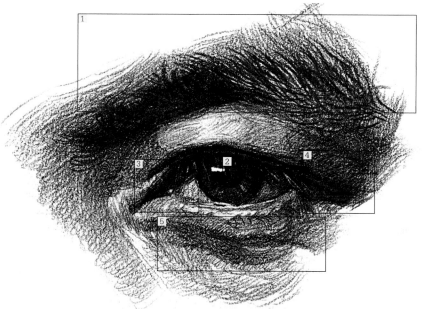

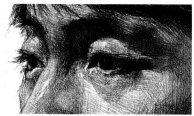
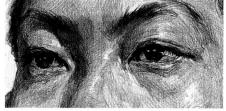
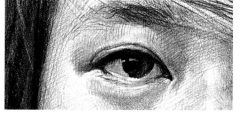

（2）3/4側面眼睛的解析

表現3/4側面的眼睛時，要注意內、外眼角的結構關係，這需要重點刻畫

注意最重的區域是眼窩、上眼瞼的陰影和黑眼珠

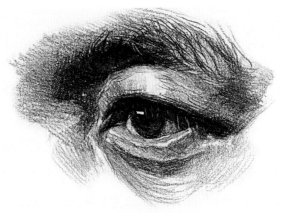

3/4側面的眼睛細節較多，注意抓住重點進行刻畫，不能平均用力，否則容易把體積畫「平」

（3）正側面眼睛的解析

注意兩隻眼睛的透視關係，可用內眼角的連線進行檢查

近處的眼睛處理得要實一點，遠處的眼睛處理得要虛一點

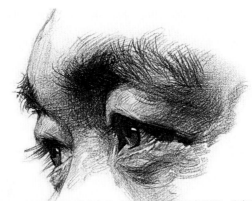

要注意正側面眼睛的睫毛細節的處理，這個角度的睫毛比較明顯。注意眼睛遠近的虛實和整體關係

（4）遠處眼睛的解析

注意眼睛和臉側面邊緣線的關係，眼睛要處理得實一點

遠處的眼睛會發生形體透視的變化，要注意觀察和表現

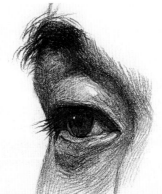

對遠處眼睛的細節刻畫不能過於深入，這樣感覺眼睛和面部會「翻」過來，要把握好對細節和虛實表現的刻畫程度

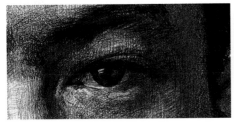
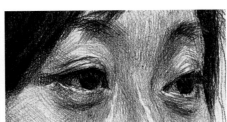
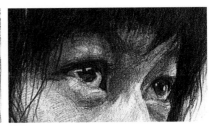

2. 鼻子的刻畫

鼻子的形體結構相對眼睛來説要簡單一些，它主要由四部分組成，分別是鼻根、鼻樑、鼻頭和鼻翼。鼻樑並不是挺直的，它的上半部分由鼻樑骨支撐，下半部分由軟骨構成，因為這兩部分結構在外形上有一定的差距，所以鼻樑的上半部會有一個小的隆起，畫鼻子的時候要注意這一點。不同種族的人在外貌特徵上也會有很大的差別。就鼻樑來看，亞洲人的鼻樑會比較平，而歐、美等國家的人鼻樑則比較高、直，鼻樑的隆起也比較明顯。同一人種不同性別的人，鼻子也會有差異：

男性的鼻樑明顯會高一些，而女性的則會平一些，所以不同對像要具體分析和個別對待。

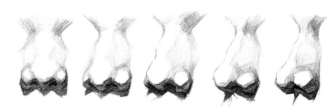

鼻子的多角度變化示意圖

（1）正面鼻子的解析

鼻子的結構示意圖

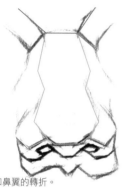

☐ 眼窩和鼻翼的轉折。
☐ 鼻子正面和側面的轉折。
　 鼻翼正面和側面的轉折。
☐ 鼻子底面的轉折結構線和明暗交界線。

鼻子的體面、明暗示意圖

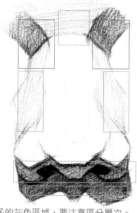

☐ 鼻子的灰色區域，要注意區分層次。
☐ 鼻子的暗部區域，要加重素描調子。
　 鼻子的受光部，要處理得亮一點。
☐ 鼻子的陰影區域，要注意輕重和虛實的表現。

鼻子的細節刻畫示意圖

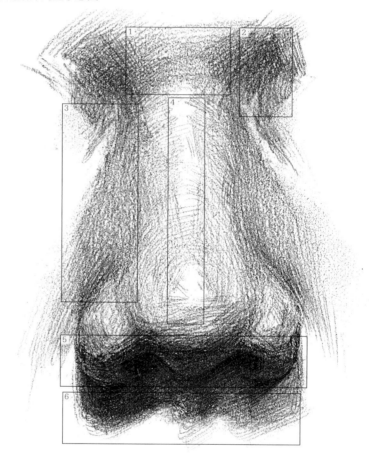

1 鼻樑與額頭之間有一個倒梯形的的轉折面，因為受光較少，所以要畫得灰一點。
2 眼窩和鼻樑的頂端相連，要注意這兩部分的銜接和漸層關係，不能畫得太生硬。
3 注意鼻樑側面的塑造，要和鼻樑的正面區分開，這樣才能表現出鼻子強烈的體積感。
4 鼻樑正面的高光細節要處理準確，鼻樑正面是一小條，鼻頭則是一個圓點的形狀。
5 注意鼻子底面明暗交界線的具體型和虛實關係，要畫準確。
6 注意鼻子底面陰影邊緣線的虛實變化，要處理得細膩、生動。

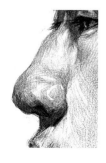
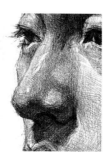

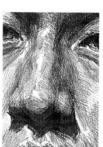
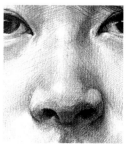

(2) 3/4側面鼻子的解析

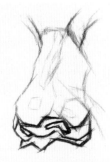

把鼻子的結構交代明確，注意體面的轉折和明暗交界線的位置

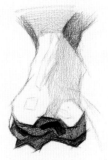

暗部區域主要集中在鼻子下面，要處理好暗部的細節和反光

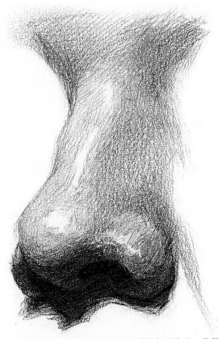

要注意塑造出鼻子的體積感，因為鼻子在五官中是比較突出的，我們在作畫時也要注意對它進行體積塑造

(3) 正側面鼻子的解析

要注意正側面鼻子邊緣線的變化以及鼻翼的細節刻畫

處理好正側面鼻子的體面關係和黑白灰關係

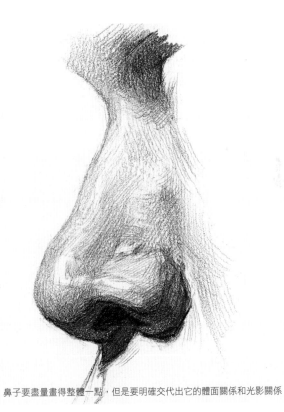

鼻子要盡量畫得整體一點，但是要明確交代出它的體面關係和光影關係

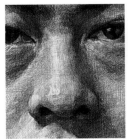
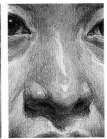
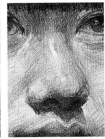
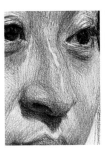
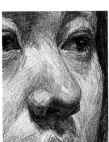
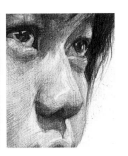

3. 嘴部的刻畫

　　嘴部主要是由上顎骨、下顎骨和牙齒組成的。嘴唇的質感較軟，所以用筆不要太硬，也不要塑造得太方。上唇從中間分為左右兩半，中間的凸起為上唇結節，畫的時候要特別注意這一點，不能把上唇畫成平滑的半圓形；下唇雖然從整體上看是一個半圓形，但正面中間稍微有點下陷，形成下唇溝，左右對

稱的兩個側面向嘴角收攏。仔細觀察右側的嘴部多角度變化示意圖，注意不同角度的嘴部形體結構和透視的變化。

嘴部的多角度變化示意圖

（1）正面嘴部的解析

嘴的結構示意圖

　　☐ 在上嘴唇的體面關係中，最重要的就是正面和底面的體面轉折關係。

　　☐ 刻畫上嘴唇在下嘴唇上的陰影時，形要具體、明確。

　　☐ 下嘴唇正面和底面的轉折也十分重要。

　　☐ 注意嘴唇體面的轉折關係，紅線處是上嘴唇正面和側面的轉折。

　　☐ 注意唇縫的的輕重和虛實變化。

　　☐ 下嘴唇底面凹進去的部分為頦唇溝，要注意其形狀，因為此處受光少，所以比較暗。

嘴的體面、明暗示意圖

　　☐ 上嘴唇側面受光較少，因此要處理成重灰的素描色調。

　　☐ 下嘴唇的轉折區分了下嘴唇的灰面和暗面。

　　☐ 嘴唇的受光部分集中在上嘴唇和下嘴唇的正面。

　　☐ 下嘴唇底面的暗部要和上嘴唇的暗部色調區分開，注意比較兩者的關係。

　　☐ 上嘴唇的暗部要畫得透明一點，注意調子的虛實關係。

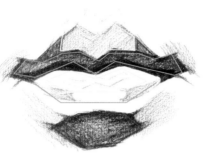

嘴的細節刻畫示意圖

　1 人中是一個U形的小槽，有自己的體面關係，注意不要畫「平」，要仔細推敲它和上唇的銜接關係。

　2 上嘴唇的外形酷似英文字母M，要注意它的虛實關係。不同人的嘴唇特徵是有差異的，刻畫時要仔細觀察並加以區分。

　3 嘴角是嘴部重要的細節之一，要仔細觀察和刻畫，並要控制好嘴角內部的反光程度。

　4 唇縫的輕重和虛實的變化非常豐富，注意嘴角部分的唇線比較重，中間的部分比較實。

　5 嘴唇的高光會集中體現在下嘴唇的中上部分。注意高光的形狀和明度以及其邊緣的虛實關係。

　6 下嘴唇的邊緣部位有一個隆起的小面，這是和下嘴唇底部的銜接和漸層區域，要表現得明確和自然。

　7 嘴唇下方的頦唇溝是很重要的，表現好了會增強整個嘴部的體積感。

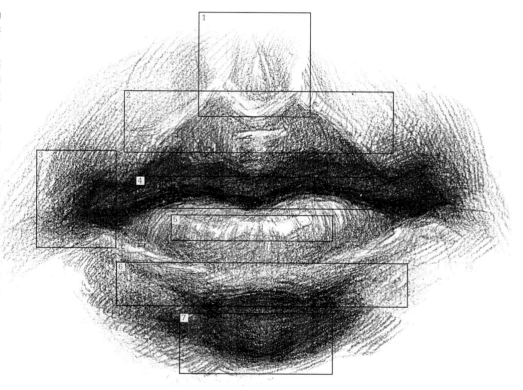

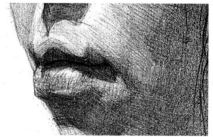
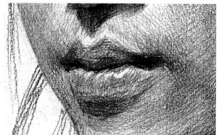
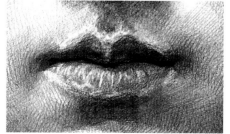

（2）3/4側面嘴部的解析

注意3/4側面嘴部的結構，因為透視的原因，結構會變得比較複雜

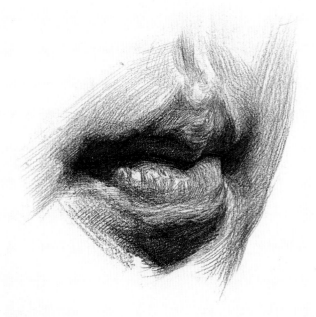

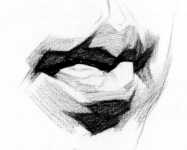

3/4側面嘴部的受光關係與正面時十分接近

注意對嘴唇質感的表現，因為嘴唇給人肉乎乎的感覺，所以要刻畫得飽滿、富有彈性

（3）側面嘴部的解析

側面嘴部的結構相對簡單一點，要把握好對邊緣線的處理

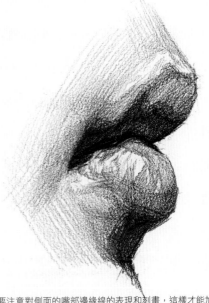

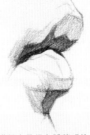

側面時的嘴部也是很有體積感的，刻畫時要注意表現其體面關係

要注意對側面的嘴部邊緣線的表現和刻畫，這樣才能加強嘴部的體積感和特徵感，塑造要準確、具體

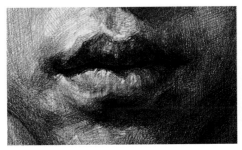

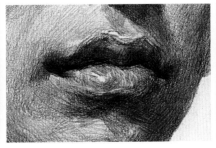

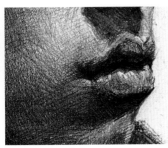

4. 耳部的刻畫

耳朵的結構主要包括耳輪、對耳輪、耳甲、耳垂、耳屏和三角窩。耳朵是由軟骨組成的，所以其轉折是比較柔和的。但耳朵的形體起伏較大，結構轉折比較複雜多變，特別是其明暗交界線較難把握，所以在繪畫時要特別注意處理好耳朵形體之間的穿插、轉折和對比關係。

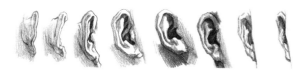

耳朵的多角度變化示意圖

（1）正面耳朵的解析

耳朵的結構示意圖

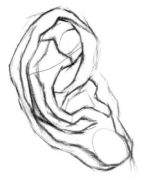

耳輪有點像英文字母C的形狀，它的形體特徵決定了耳朵大的形體特徵。

☐ 對耳輪的形狀像英文字母Y，要注意它的結構不能進行簡化處理。

☐ 耳甲部分的結構也像英文字母C，此部分還包含了耳輪腳和耳屏的具體型。

☐ 耳垂部分的體積感很強，要注意觀察它的體面關係，塑造出它的體積感。

（2）耳朵的體面示意圖

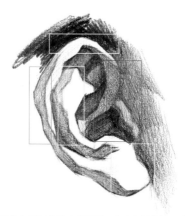

☐ 紅色是耳朵的暗部區域，注意和其他調子的對比關係。

☐ 藍色是耳朵的灰色區域，要畫得透明而富有變化。

☐ 黃色區域是耳朵的受光部，亮度要有區分。

耳朵的細節刻畫示意圖

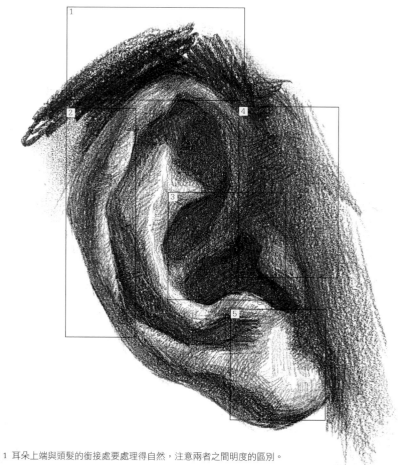

1 耳朵上端與頭髮的銜接處要處理得自然，注意兩者之間明度的區別。

2 耳輪的結構要表現準確，還要注意它和臉的整體空間關係。

3 對耳甲部分的刻畫要注意表現它的深度感和空間感。

4 耳朵和臉的側面相連，表現時要處理好漸層和銜接關係，要表現得自然、連貫。

5 耳垂部分的體積感要表現出來，此部位的受光較多，要控制好受光面的明度和面積。

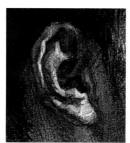
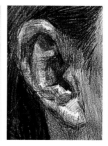

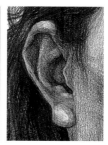

（3）正面觀察面部時耳朵的解析

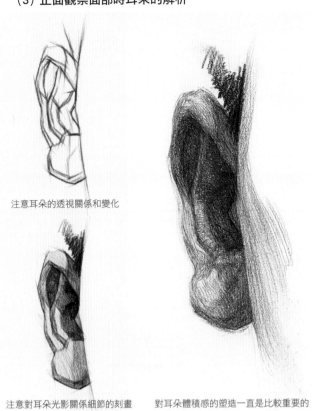

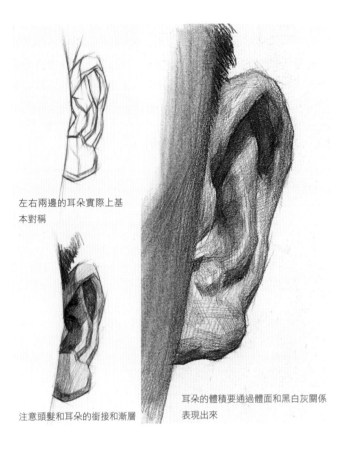

注意耳朵的透視關係和變化

左右兩邊的耳朵實際上基本對稱

注意對耳朵光影關係細節的刻畫

對耳朵體積感的塑造一直是比較重要的

注意頭髮和耳朵的銜接和漸層

耳朵的體積要通過體面和黑白灰關係表現出來

（4）正側面耳朵的解析

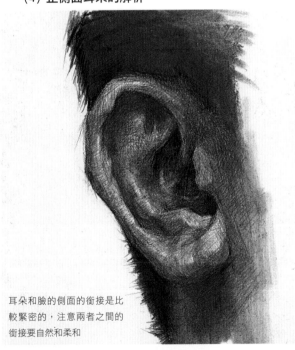

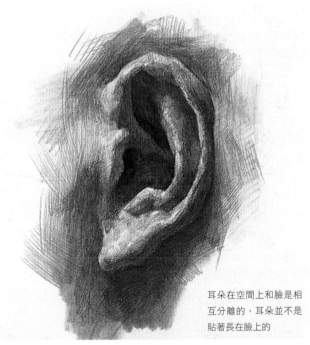

耳朵和臉的側面的銜接是比較緊密的，注意兩者之間的銜接要自然和柔和

耳朵在空間上和臉是相互分離的，耳朵並不是貼著長在臉上的

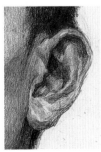
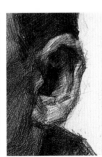
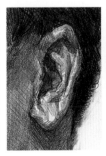
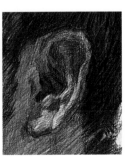

三、素描頭像結構表現法

在素描頭像寫生過程中，對頭部、面部和五官結構的理解和表現十分重要。對於整個頭部來說，要抓住大的立方體的轉折和體面關係；對於面部來說，要表現出正面、3/4側面和正側面的體面和轉折關係；對於五官來說，要表現出五官局部具體的轉折和體面關係。

1. 素描頭像結構表現要點

（1）體面轉折

要想把頭像塑造得準確和立體，就要明確並充分把握頭部形體轉折的具體位置，在此基礎之上再對頭部體面關係進行深入刻畫。

（2）形體結構

結構就是事物的內在框架，是支撐形體的基本結構。要在客觀觀察形體的基礎之上對其結構進行主觀整理和分析。只有充分理解了事物的形體，才能準確表現其本質的結構關係。

2. 男青年3/4側面素描頭像結構表現步驟及解析

 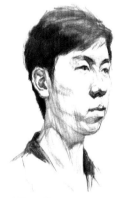 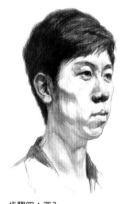 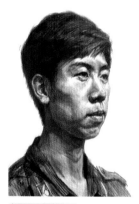

步驟一：觀察
素描頭像3/4側面在構圖時應注意畫面的飽滿和適中，人物視線的前方應該多留出一些空間。頭頂不要離上邊框太近，頭部的後面應該少留一點空間。

步驟三：鋪明暗關係
在進行這一步時要注意，素描調子要和頭部的結構緊密結合，以畫面的大關係為前提，注意區分畫面大的黑白灰素描色調關係。

步驟四：深入
這一步我們要在把握人物面部五官細節的基礎上進行深入，加上灰層次豐富和細膩的素描調子，要從畫面的整體出發，注意局部和整體的關係。

步驟五：調整畫面
這是素描頭像作品在完成之前的最後階段，要注意從整體出發，調整畫面的黑白灰關係、虛實關係、節奏關係和空間關係。

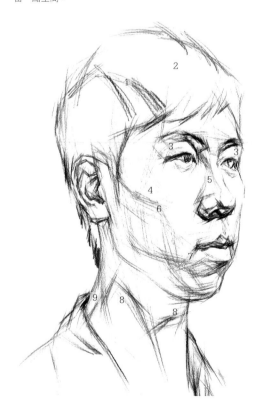

素描頭像重要步驟及要點解析

1 注意頭部正面和側面的轉折在顴線的位置，要準確表現出頭部轉折的結構線。

2 頭部頂面的面積較大，且受光較多，我們要控制和把握好它的素描層次。

3 注意對眼部細節的刻畫，雖然其結構複雜，但是也要準確描繪，可以結合之前講過的眼睛結構知識進行刻畫。

4 分析顴骨的結構體面關係，通過理解準確表現出顴骨部分的轉折和體積。

5 鼻子是面部五官中比較突出的形體和結構，因此要著重刻畫，不能減弱它的體積感。

6 注意臉的半側面的結構和體面關係，這對塑造面部的體積感有著重要的作用。

7 嘴的整體結構是飽滿和凸出的，注意對口輪匝肌的塑造，使嘴部呈現出明確的體積感。

8 剖析頸部關係，將胸鎖乳突肌、喉結等重要結構簡化為圓柱體，注意要準確找到頸部的明暗交界線。

9 注意衣領和脖子的穿插關係，衣領是包著脖子的。

步驟二：抓基本結構
這一步十分重要。在定位完畢之後，我們就要明確素描頭像具體的結構和轉折關係，為下一步的繪畫做好充分準備。這一步要注意幾個問題，首先是要客觀觀察；其次是要主觀分析；最後還要準確表現客觀對象。

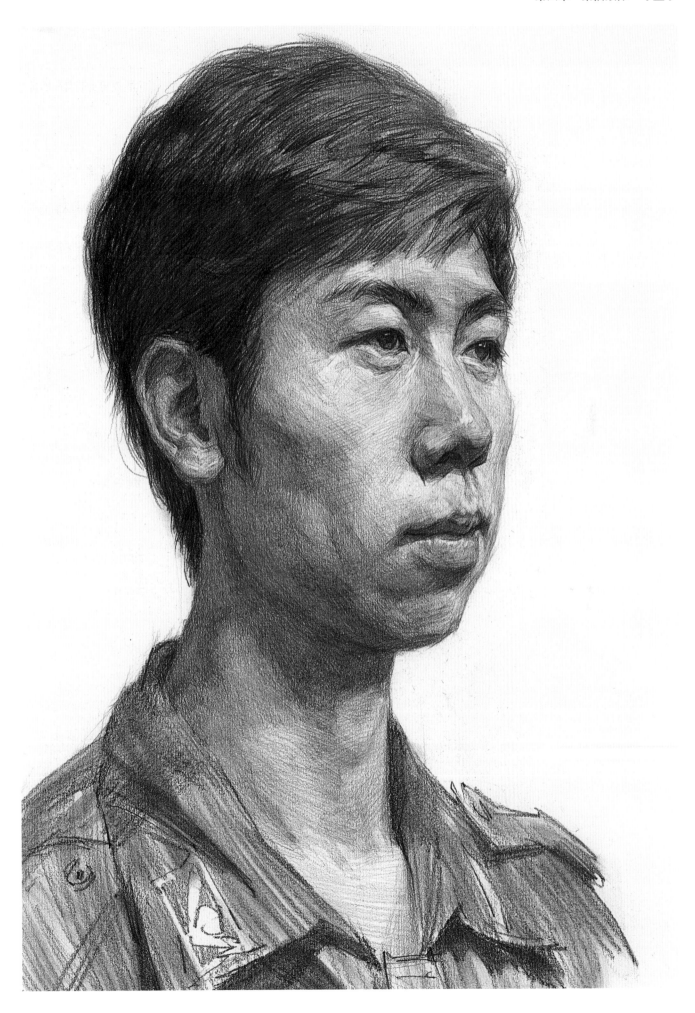

四、素描頭像明暗表現法

1. 素描頭像明暗表現要點

（1）畫面整體的黑白灰關係

畫面整體的黑白灰關係直接影響著畫面的視覺效果，明確的黑白灰關係能夠加強素描頭像的體積感和空間感，也能夠帶來強烈的視覺衝擊力。

（2）表現畫面明暗的技巧

畫面的明暗關係是有區別的，層次是豐富的，我們在表現畫面豐富的明暗效果的過程中要注意素描層次的虛實關係和節奏關係，不能平均對待和處理。

2. 男青年3/4側面素描頭像明暗表現步驟及解析

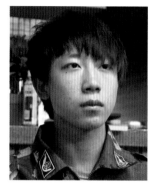 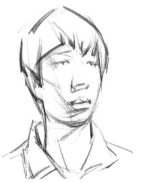 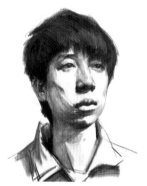 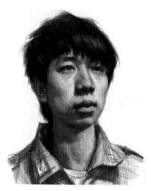

步驟一：觀察
注意觀察男青年臉部大的明暗交界線的位置和虛實變化關係：明暗交界線從顴線開始，到顴骨部分，再到下顎部分，每一部分的細節變化都很豐富。注意明暗交界線不是簡單的一條線，而是一個變化豐富的小體面，會有輕重、虛實、強弱、層次和空間的細膩變化。

步驟二：打稿
打稿時就要注意面部大的明暗交界線和結構、體面關係之間的聯繫和銜接，要畫得直接、明確、具體、到位，這樣才能為後面的其他階段打好堅實的基礎。

步驟三：細畫明暗關係
這一步一定要注意畫面整體的明暗關係，明確地區分出畫面的黑白灰關係，黑的要加重，亮的要提亮，灰的層次要區分開，處理時要注意整體和簡化。

步驟四：深入調整
進一步深入刻畫細節，把明暗關係交代得更加具體和明確，還要仔細推敲局部的明暗和細節變化，然後再從局部回到整體，控制好畫面整體的素描關係。

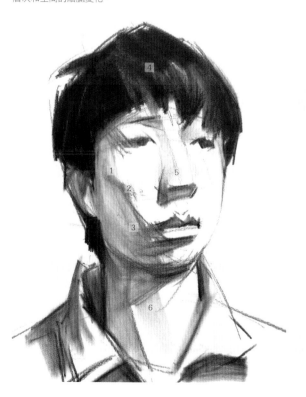

素描頭像重要步驟要點解析

1 注意臉部明暗交界線的變化，不能概念化地處理，要進行仔細觀察和分析，刻畫出它的細節和變化。

2 臉的側面受光很少，處在暗部，注意它是一個深灰的素描層次，不能畫得過重。

3 臉的底面會出現反光，要控制反光的亮度，不能超過受光部分的素描調子。

4 頭髮是黑色的，要加重處理，但要很明確地區分出頭髮的體面關係和轉折關係，否則會畫得沒有體積感。

5 鼻子的體面關係比較明確，要簡化出正面、側面和底面大的形狀。

6 注意脖子的素描調子和體面轉折的結合與聯繫，這樣才能表現出脖子近似於圓柱體的體積感。

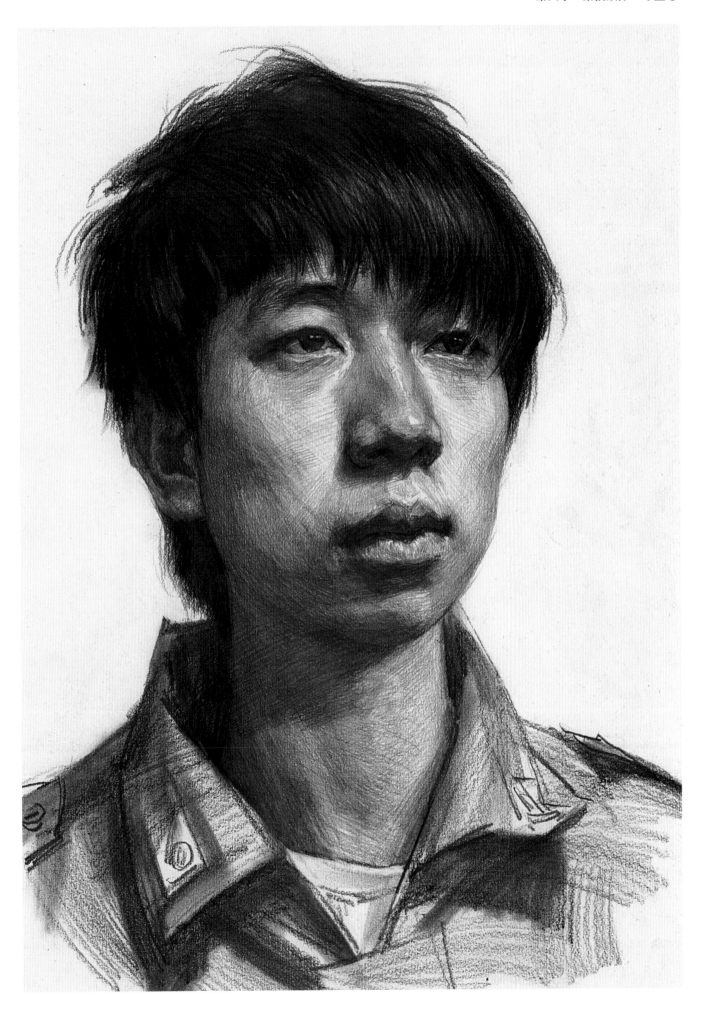

五、素描頭像繪畫步驟解析

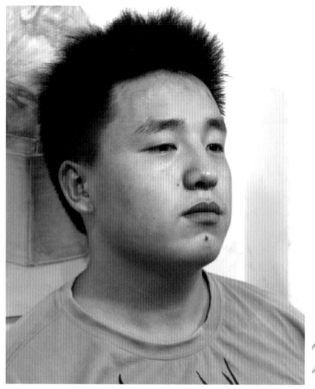

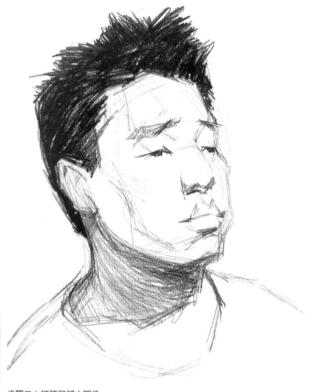

步驟一：觀察

這位男青年模特的面部體積感比較厚重，明暗關係比較明確，很適合初學者進行寫生練習。模特的頭髮屬於重的色調，面部屬於灰色調，衣服可以處理得比較亮，進而可以突出臉部的素描調子。

步驟二：打稿和鋪大關係

抓住模特的面部特徵，直接找出臉部大的明暗交界線，以表現出面部的黑白關係和體積感。加重頭髮色調，這樣畫面就不會畫灰了。注意脖子在面部陰影裡的輕重、體積和虛實關係。

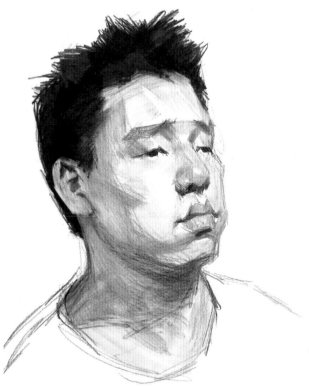

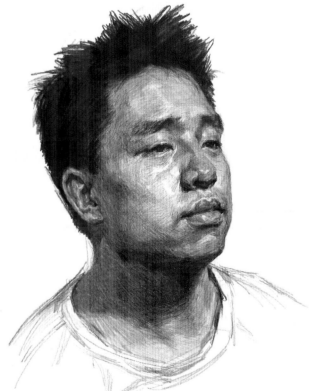

步驟三：深入表現明暗

把握住畫面的黑白灰關係，根據體面關係鋪滿畫面的素描色調。注意區分灰調子的素描層次，豐富畫面的素描關係，這樣一來可以加強面部的體積感，二來可以完善畫面的效果，為下面深入刻畫細節打好基礎。

步驟四：深入調整

這一步特別要調整畫面的節奏，不僅僅是要調整五官刻畫的節奏，更要注意調整畫面明暗層次的節奏關係。畫面的處理不能平鋪直敍，要有變化和區別，這樣的素描頭像才會顯得結實、具體。

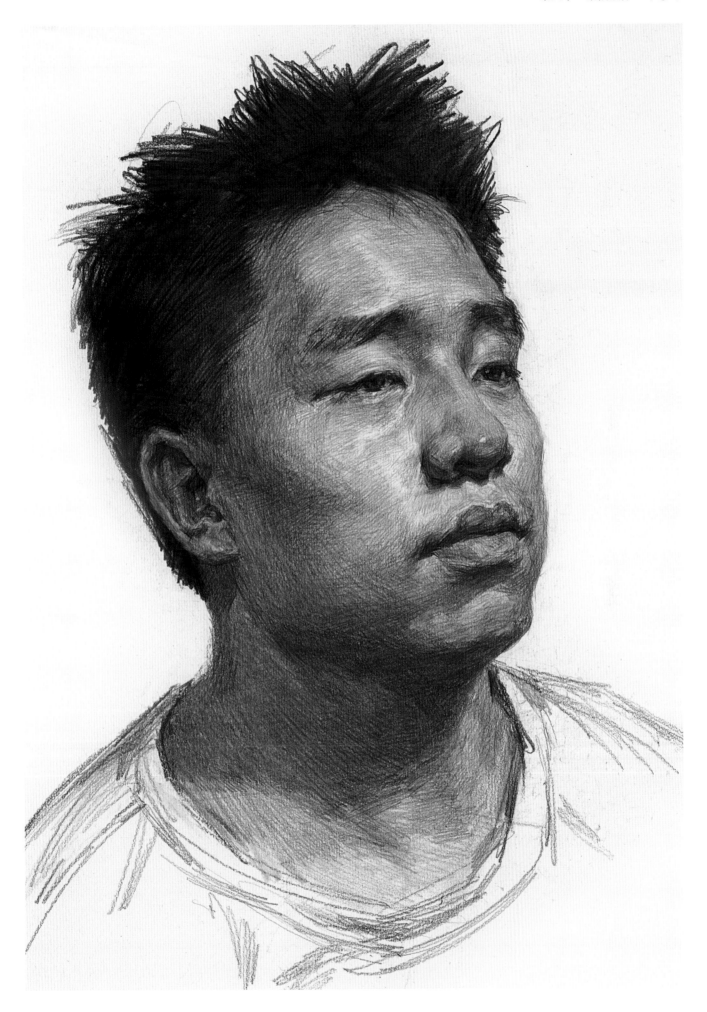

六、素描頭像範例欣賞

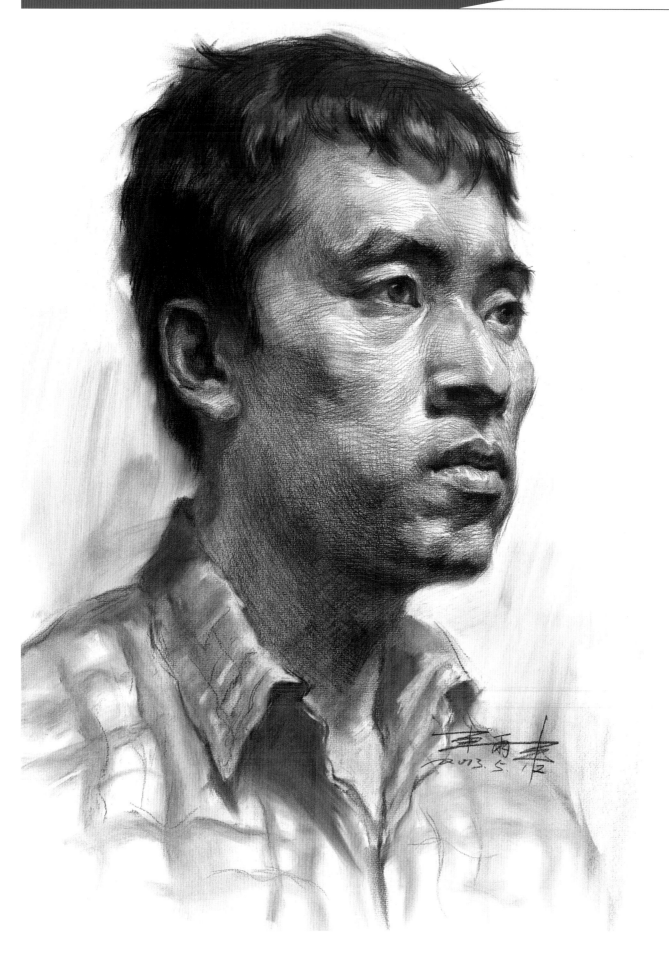

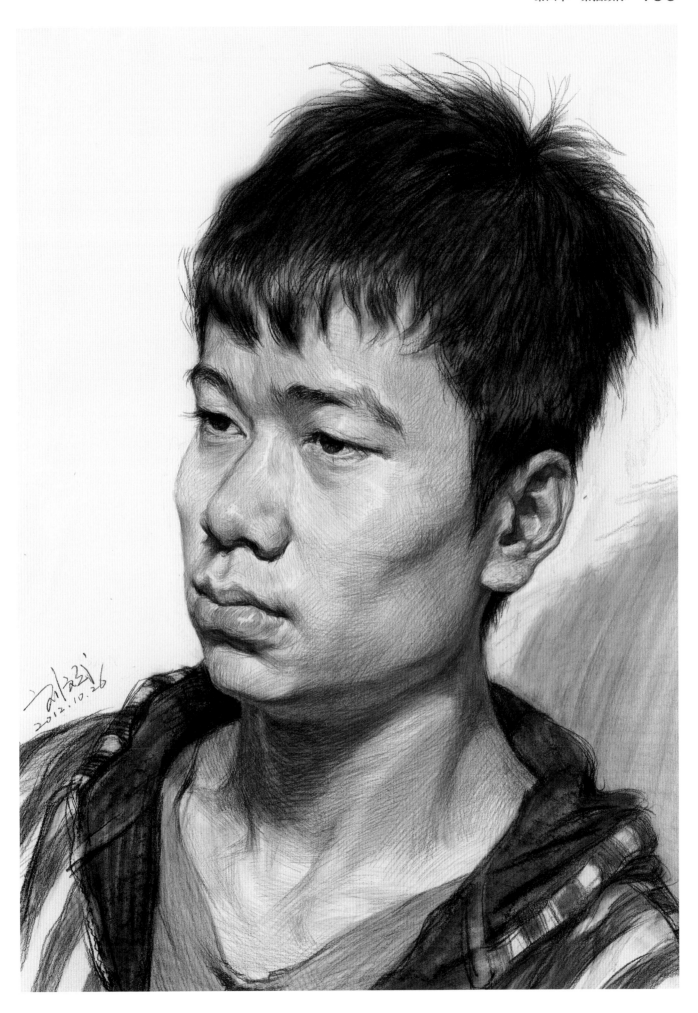

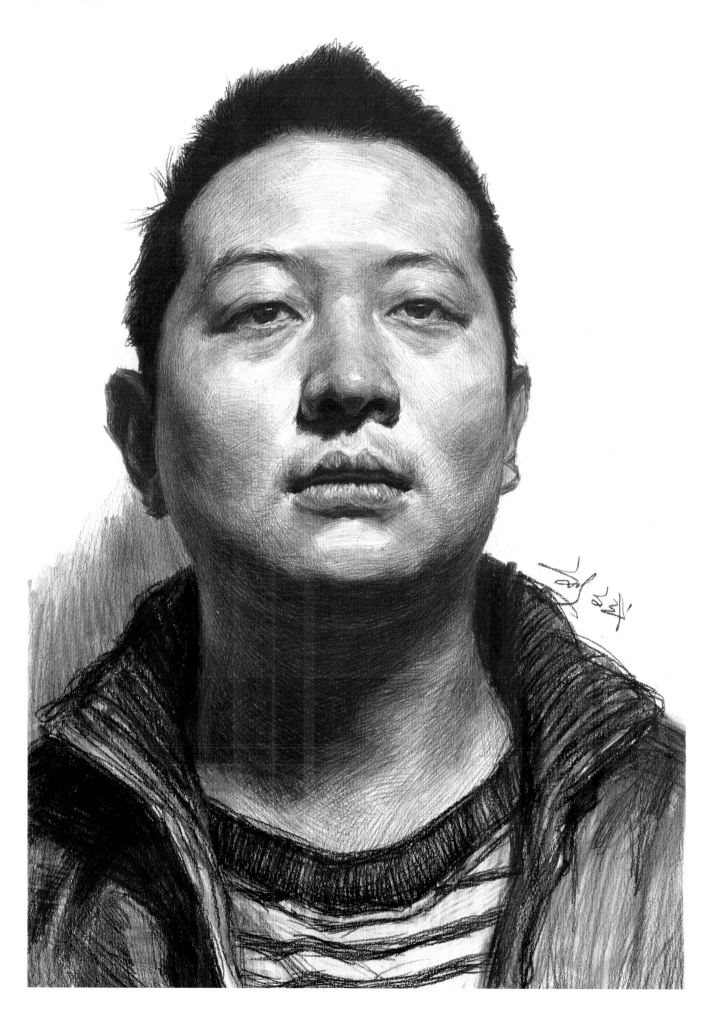

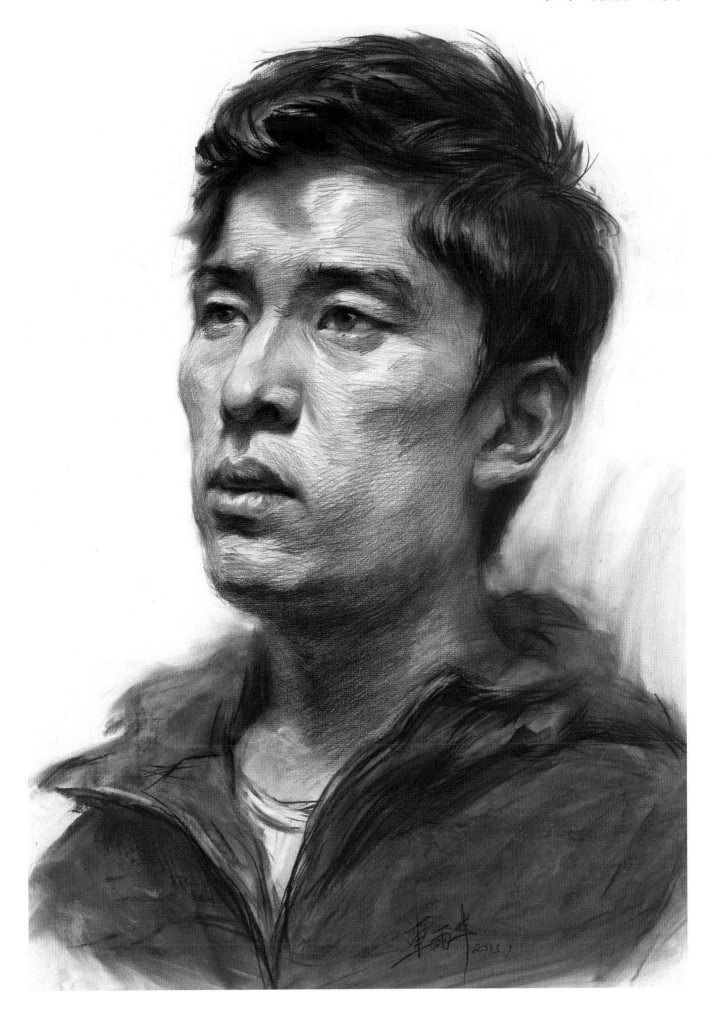

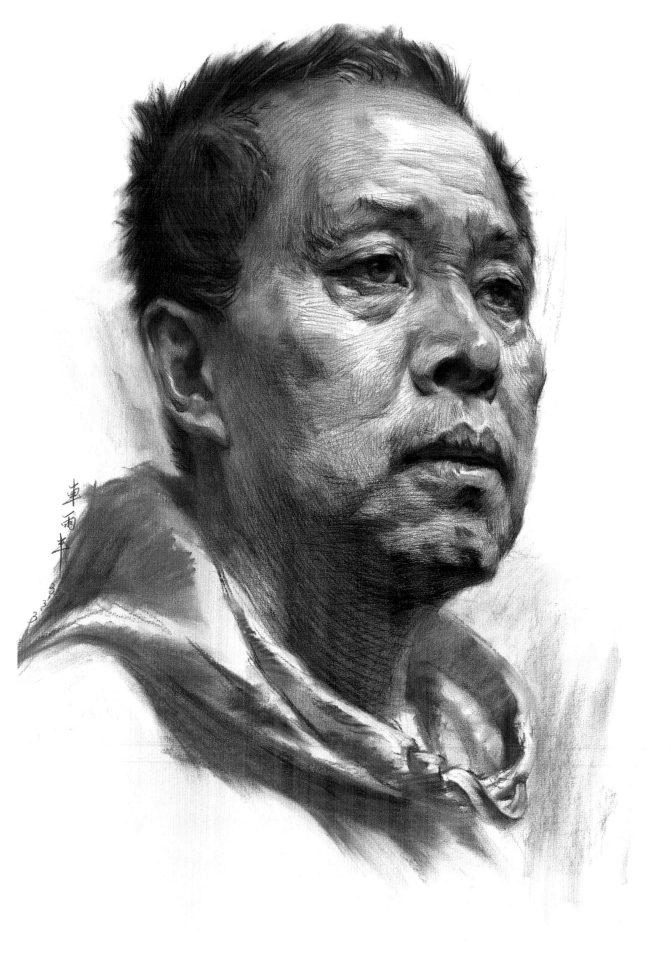

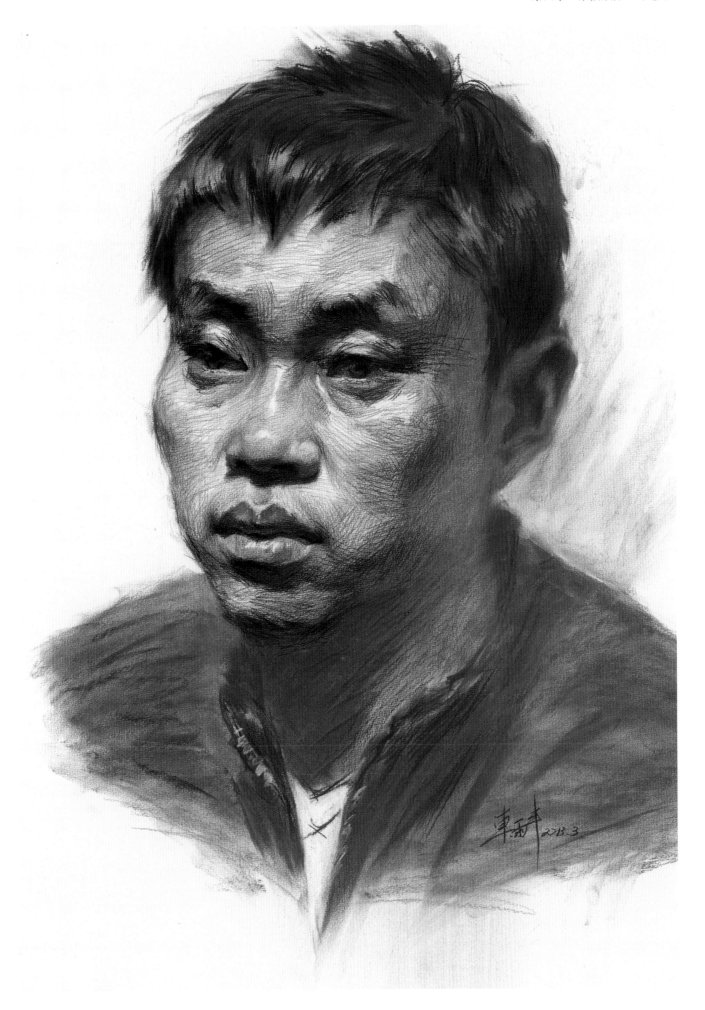

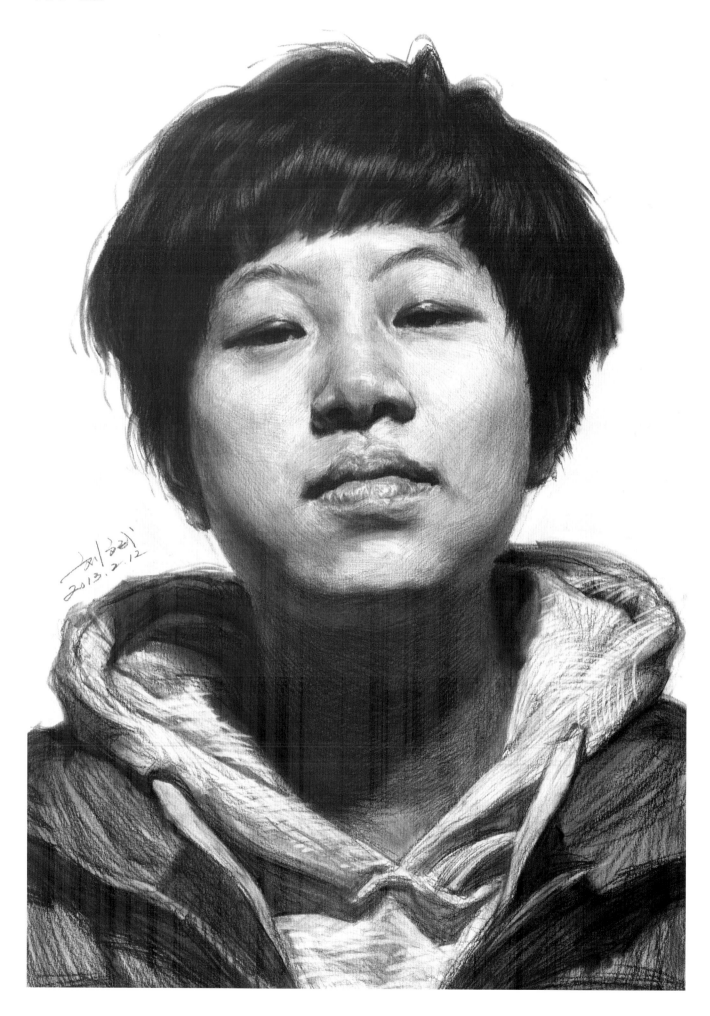

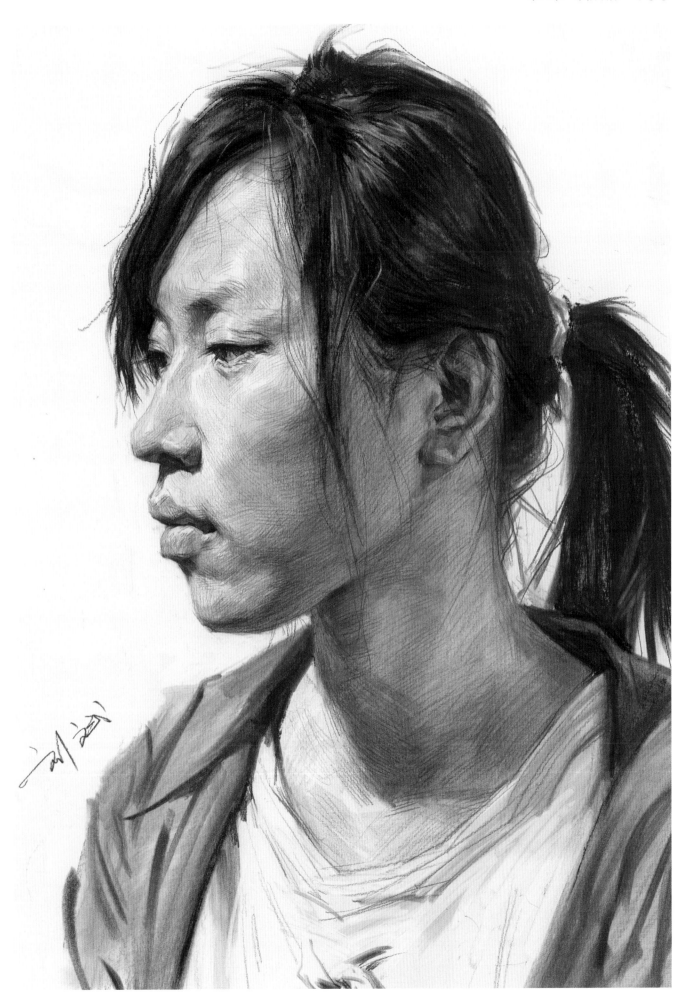

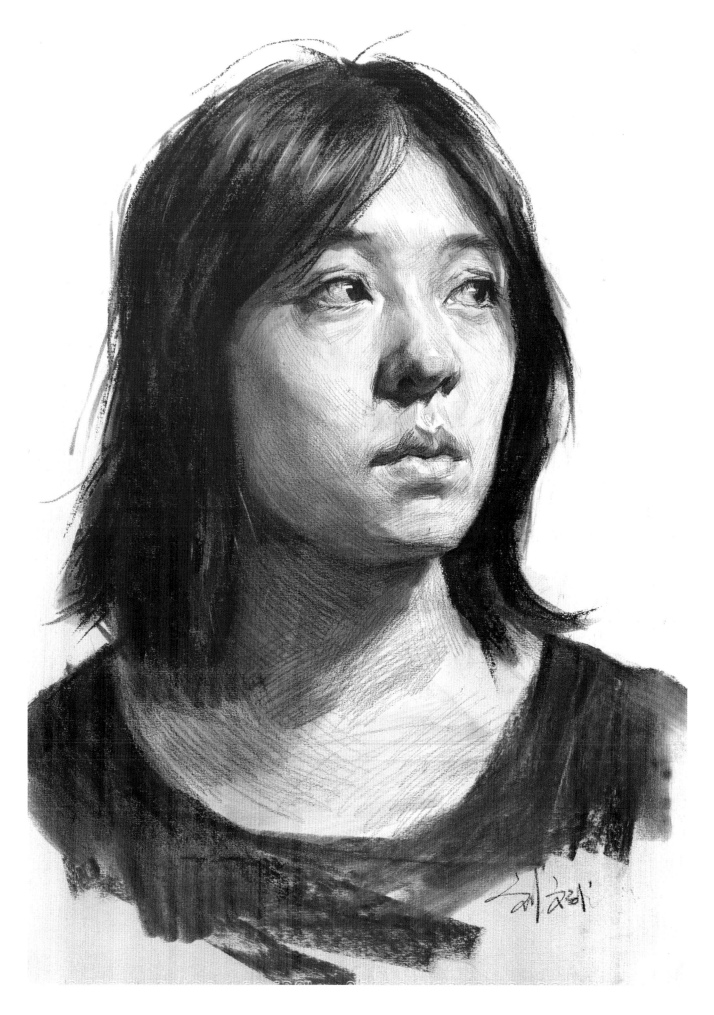

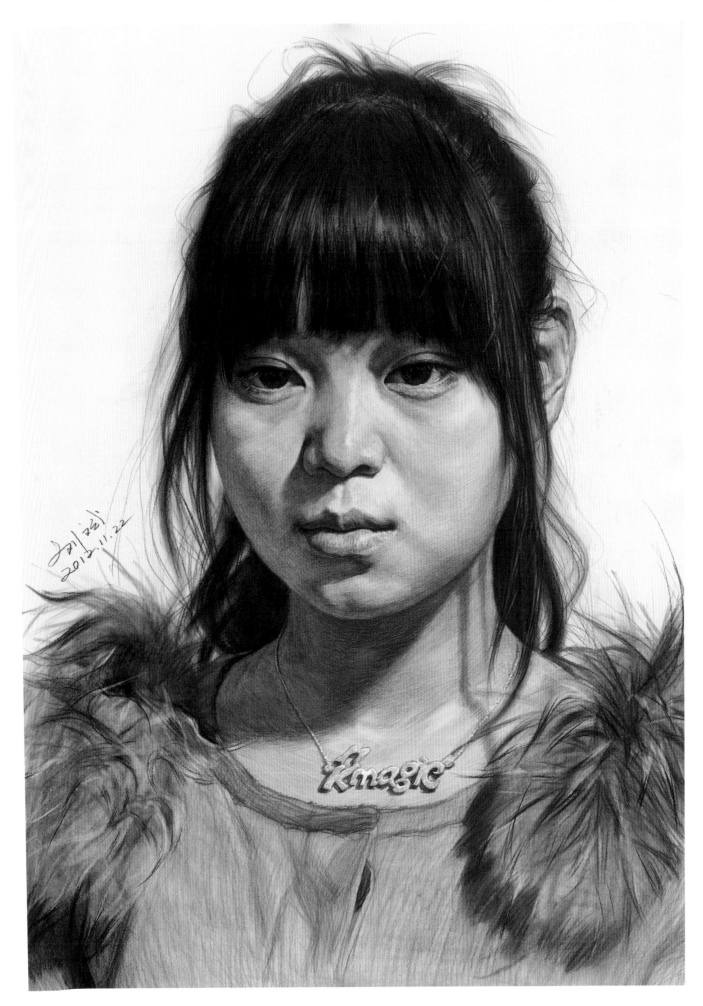

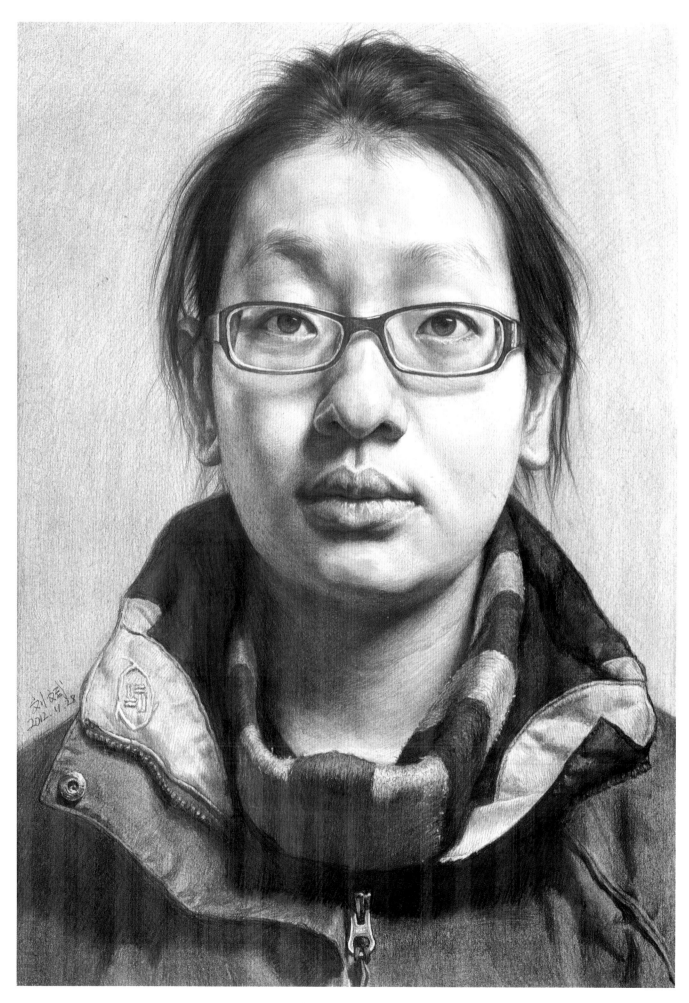